高等职业教育新形态精品教材

美术鉴赏

Art appreciation

主　编　朱克敏
副主编　黄翠崇　陈玉枝　梁朝钧

北京理工大学出版社
BEIJING INSTITUTE OF TECHNOLOGY PRESS

内容提要

本书全面介绍了中外各个历史时期各种形态的美术形式及作品，揭示了大自然的美丽动人，阐释了人间生活的杂陈百味，展示了人类漫长历史积累下来的文明果实及民族传统文化的文脉沿袭。全书共七章，主要内容包括美术鉴赏概论、绘画艺术鉴赏、雕塑鉴赏、建筑艺术鉴赏、中国民间工艺美术鉴赏、书法艺术鉴赏和现代艺术设计鉴赏。

本书可作为高等院校艺术通识课类、公共基础课类教材，也可作为社会各领域从事艺术研究与实践人员的参考用书。

版权专有　侵权必究

图书在版编目（CIP）数据

美术鉴赏 / 朱克敏主编 . —北京：北京理工大学出版社，2020.7（2021.2 重印）
ISBN 978-7-5682-8801-9

Ⅰ．①美…　Ⅱ．①朱…　Ⅲ．①品鉴－高等学校－教材　Ⅳ．① J05

中国版本图书馆 CIP 数据核字（2020）第 137157 号

出版发行 / 北京理工大学出版社有限责任公司
社　　址 / 北京市海淀区中关村南大街 5 号
邮　　编 / 100081
电　　话 /（010）68914775（总编室）
　　　　　（010）82562903（教材售后服务热线）
　　　　　（010）68948351（其他图书服务热线）
网　　址 / http：//www.bitpress.com.cn
经　　销 / 全国各地新华书店
印　　刷 / 天津久佳雅创印刷有限公司
开　　本 / 889 毫米 ×1194 毫米　1/16
印　　张 / 7.5
字　　数 / 209 千字
版　　次 / 2020 年 7 月第 1 版　2021 年 2 月第 3 次印刷
定　　价 / 49.80 元

责任编辑 / 李　薇
文案编辑 / 王晓莉
责任校对 / 刘亚男
责任印制 / 边心超

图书出现印装质量问题，请拨打售后服务热线，本社负责调换

前言 PREFACE

在文化消费越来越普遍的趋势下，艺术素养已经成为现代社会对人的素质的基本要求。美术的诞生和发展与人类文明史同步，并随着生产力的发展逐渐走向高级化、人性化与多样化。一个国家整体审美及美学水平的高低，从一定意义上也反映出该国的经济水平和国民素质的高低。我国自中华人民共和国成立以来就一直提倡学生德、智、体、美的全面发展，特别是近年来，对素质教育越来越重视。

美术鉴赏对提高大学生的素质，培养其创新精神和实践能力，塑造其健全人格具有不可替代的作用。通过美术鉴赏课的学习，大学生能够培养创新精神和实践能力；形成正确的审美观念，培养高雅的审美品位，提高人文素养，提高感受美、表现美、鉴赏美、创造美的能力，促进德、智、体、美全面发展。

美术是一种富有内涵、表现形式多样、意义深刻悠远的艺术形式。本书涵盖了绘画、雕塑、建筑、书法和工艺美术等方面的内容，融汇了古今中外艺术的精华，深入浅出地诠释了艺术的真谛。通过对本书内容的学习，学生能进一步开阔视野，拓宽知识面，提升对美的认识和鉴赏能力，能更加细致地观察生活中的美，坚定对美好生活的追求与热爱。

本书在编写过程中参阅了大量的文献，在此向这些文献的作者致以诚挚的谢意！由于编写时间仓促，编者的经验和水平有限，书中难免有不妥和错误之处，恳请读者和专家批评指正。

编　者

目录 CONTENTS

第一章　美术鉴赏概论 ……………… 001

　第一节　美术基础 …………………………… 001

　第二节　美术鉴赏基础知识 ………………… 004

　第三节　美术鉴赏的审美心理 ……………… 010

　第四节　美术鉴赏的主要方法 ……………… 014

第二章　绘画艺术鉴赏 ……………… 018

　第一节　绘画艺术概述 ……………………… 018

　第二节　中国绘画艺术鉴赏 ………………… 020

　第三节　外国绘画艺术鉴赏 ………………… 039

第三章　雕塑鉴赏 …………………… 056

　第一节　雕塑概述 …………………………… 056

　第二节　中国雕塑鉴赏 ……………………… 057

　第三节　外国雕塑鉴赏 ……………………… 067

第四章　建筑艺术鉴赏 ……………… 073

　第一节　建筑艺术概述 ……………………… 073

　第二节　中国建筑艺术鉴赏 ………………… 074

　第三节　西方建筑艺术鉴赏 ………………… 081

第五章　中国民间工艺美术鉴赏 …… 087

　第一节　中国民间工艺美术概述 …………… 087

　第二节　中国民间工艺美术赏析 …………… 089

第六章　书法艺术鉴赏 ……………… 095

　第一节　书法艺术概述 ……………………… 095

　第二节　中国书法艺术鉴赏 ………………… 097

第七章　现代艺术设计鉴赏 ………… 105

　第一节　现代艺术设计发展概况及特征 …… 105

　第二节　工业设计鉴赏 ……………………… 106

　第三节　视觉传达设计鉴赏 ………………… 109

　第四节　环境设计鉴赏 ……………………… 111

参考文献 …………………………………… 114

CHAPTER ONE

第一章 美术鉴赏概论

学习目标

了解美术起源的各种学说，美术鉴赏的条件、功能和作用；熟悉美术鉴赏的审美心理；掌握美术鉴赏的主要方法。

能力目标

具备基本的美术鉴赏能力。

第一节 美术基础

一、美术起源

考古学与美术史学的研究告诉我们，人类美术的起源早在石器时代就留下了遗迹。虽然有一系列的岩画、壁画为美术的漫长历史提供了佐证，但石器时代的原始先民没有语言文字，因此，并没有为我们留下有关"美术起源"问题的明确答案。至今，对于美术因何起源的问题只有一系列不同观点的猜测。

1. 美术起源于模仿

这一观点的理论家认为，对自然的模仿是美术起源的最初动力。古希腊哲学家认为，人类具有模仿的天性，而人类社会生活中具有美术特性的作品，乃至所有可以称为"艺术"的形态都是人类模仿行为的产物。亚里士多德提出："艺术模仿的对象是实实在在的现实世界，艺术不仅反映事物的外观形态，而且反映事物的内在规律和本质，艺术创作靠模仿能力，而模仿能力是人孩提时代就有的天性和本能。"后来的许多艺术家，如文艺复兴时期的画家达·芬奇、法国启蒙运动中的思想家狄德罗、俄国作家车尔尼雪夫斯基等人都是这一观点的拥护者。

2. 美术起源于游戏

持这一观点的理论家认为，包括美术在内的多种艺术形式都是以创造形式外观为目的的审美自由游戏，代表人物有德国的作家、学者席勒和英国理论家斯宾塞。他们认为"自由"是艺术活动的精髓，它不受任何功利目的的限制，人们只有在一种精神游戏中才能彻底摆脱实用和功利的束缚，从而获得真正的自由。这一观点还包括认为艺术审美活动和游戏一样，是一种对过剩精力的使用。

人在生产生活中那些过剩精力被用于自由的模仿活动，于是有了游戏与艺术活动。这些活动锻炼了人类的器官，促进了生理功能的发展。

3. 美术起源于"表现"

这一观点认为美术乃至许多艺术形式都起源于人类表现和交流情感的需要，代表人物有英国诗人雪莱、俄国文学家列夫·托尔斯泰等。他们认为情感表现是艺术最主要的功能，也是艺术发生的主要动因。原始人通过美术活动来表达他们在生活中的体验与情感，美术形式中的线条、色彩都是其情感的符号化再现，而这些表达的过程无形中促进了美术的发生和发展。美术成为情感表达的载体，使观众体验到创作者的感触，从而受到其精神的感染，形成完整的心理活动。

4. 美术起源于巫术

在有关美术起源的众多学说中，影响最大、支持者最众的就是巫术说。这一观点最早由英国著名人类学家泰勒在他的《原始文化》一书中提出，该观点认为美术的产生与审美动机无关，而是出于对巫术崇拜的功利性目的。原始人类在岩画中描绘动物并在其身上画上箭头，有类似祈祷或者诅咒的作用，借以产生某种在狩猎过程中提高猎物命中率的力量。或者通过塑造具有夸张的生殖特征的人偶，希望可以使氏族更加人丁兴旺。这种理论可以从很多对原始美术品的研究中获得直接的佐证，显得更加具有说服力，因此拥护者众多。

5. 美术起源于劳动

该观点的持有者包括毕歇尔、希尔恩、马克思·德索等。劳动说认为劳动为美术活动提供了题材，原始美术品及遗迹多表现与劳动有关的场景；而劳动发展了人的生理机能，锻炼了思维能力，为艺术创作提供了生理基础。同时，随着劳动力水平的提高，社会分工也为艺术创作提供了时间条件与物质条件。因此，美术创作最终也成为劳动分工中的一种。

6. 多元决定论

该观点综合了前几种观点，认为社会发展由多元决定，美术的起源也由多种因素决定。绘画是一种综合性现象，其产生由多种因素共同作用而成，研究美术的起源必须采取社会学、人类学、心理学等多种学科相结合的综合研究方法，才能真正揭示其中奥秘。

虽然有关美术的起源目前仍无定论，但已有的各种学说还是可以为我们提供有关人类社会早期美术的较全面信息。早期人类活动近似于个体成长的童年阶段，既有目的性也有自发性，有模仿也有表达，这些理智非理智、功利非功利的因素结合在一起，促进了美术作品的产生。

二、美术对人类的影响

美术作为一种视觉艺术，自出现起就对人类社会产生着多层次的影响。美术作品不仅可以装点生活，传播美，给人以审美的享受，形式多样的美术作品还可以产生不同层次的社会作用。其社会作用包括：可以作为信息的载体记录历史事件，如《图拉真纪念柱》（图1-1和图1-2）（以雕刻的形式记载历史事件，宣扬伟人功绩）；可以作为文字的形象化说明，如《汉穆拉比法典》（图1-3）（以浮雕的形式说明君权神授，强调法典的神圣性）；可以成为传播思想、施以教化的工具，如《女史箴图》（图1-4）（将文字的精神以绘画的形式表现出来，形象化地进行道德宣教）。

美术作品是历史文化的载体，是艺术表达的工具，也是大众审美的对象。每一个时代的社会生活经由美术家的创作都可物化为美术作品，将时代精神与特征实现为可视化的记录。今天，人们仍然可以从帕特农神庙的壮丽气势中体会古希腊文明的伟大，从拉斐尔的壁画《雅典学院》（图1-5）中体会文艺复兴精神，从毕加索的油画《梦》（图1-6）中感受艺术审美变革时期的探索精神。这一切都要归功于艺术家的创作及他们的杰出作品。好的艺术品可以成为好的视觉经验，传播美，并带来愉悦的视觉体验，给观众以积极的心理影响。

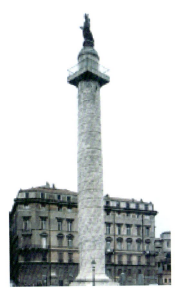
图1-1 《图拉真纪念柱》
古罗马时期

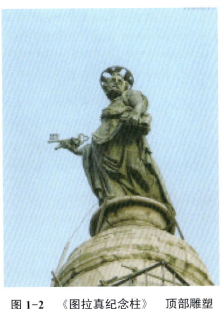
图1-2 《图拉真纪念柱》顶部雕塑
古罗马时期

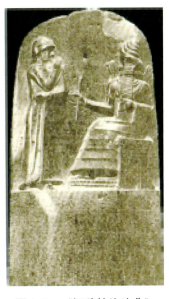
图1-3 《汉穆拉比法典》
古巴比伦

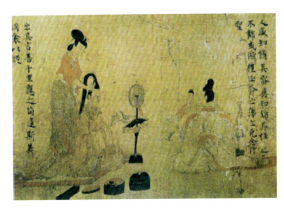
图1-4 《女史箴图》 顾恺之

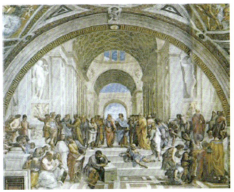
图1-5 《雅典学院》 拉斐尔

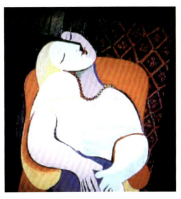
图1-6 《梦》 毕加索

三、美术的风格与流派

1. 美术风格

美术风格指艺术家或艺术团体在艺术实践中形成的相对稳定的艺术风貌、特色、作风、格调和气派。其是艺术家鲜明独特的创作个性的体现，统一于艺术作品的内容与形式、思想与艺术之中。艺术风格是艺术家走向成熟的重要标志，是衡量艺术作品在艺术上成败、优劣的重要标准和尺度。

美术风格可分为艺术家风格和艺术作品风格两种。由于艺术家世界观、生活经历、性格气质、文化教养、艺术才能、审美情趣的不同，因而有着各不相同的艺术特色和创作个性，形成了各不相同的艺术风格。艺术作品风格是在作品内容与形式的和谐统一中所展现出的总的思想倾向和艺术特色，它们集中体现在主题的提炼、题材的选择、形象的塑造、体裁的驾驭、艺术语言和艺术手法的运用等方面。

2. 美术流派

美术流派指在某一特定地域中从事创作的美术家群体。在共同的文化背景与社会条件之下，于同一地域从事创作的美术家们往往会持有类似的艺术观念，关注类似的题材，采用类似的形式与材

料，进而形成相近的艺术风格。这一概念多包含地理位置与风格两重意味。如中国古代美术中以地域成流派的浙派、吴门画派；意大利的威尼斯画派、佛兰德斯画派；而在美术史上，荷兰画派的成员多以写实风格描绘当地的日常生活与自然风光，也形成了一个流派在风格上的统一性。

美术风格与美术流派之间的关系并不是一般的、简单的从属关系。同一流派的艺术家因时代、生活、创作的环境具有很强的一致性而在风格上易于形成同一性，从而形成同一流派风格一致的局面；而对于相似艺术风格的追求也可能引起艺术家的聚集，形成特定的艺术团体和艺术流派。

第二节　美术鉴赏基础知识

美术鉴赏是运用感知、经验和知识对美术作品与美术现象进行感受、体验、欣赏和鉴别的情感活动与思维活动。在美术鉴赏中，人们总是自觉、不自觉地根据一定的审美理想、审美标准、审美趣味，从作品中获得对艺术形象的具体感受和体验，展开联想和想象，进行分析和判断，并伴随一系列的情感反应，从而对作品做出某种审美评价，得到某种精神上的满足，获得审美享受。

美术鉴赏不仅要对美术作品有感性认知和视觉印象，还要对美术作品的表现技巧、形式语言、思想内容、艺术倾向、社会背景等方面进行理性的分析、研究并做出判断。所以，这种情感活动带有很强的理性色彩。它主要通过对具体美术作品的解读和赏析，揭示出作品的艺术特色和文化内涵，使人们对美术作品的审美认知能力得到一个由浅到深、由表及里、由感性到理性的提升。美术鉴赏属于艺术接受学的范畴，艺术家创作出了美术作品，但艺术活动并没有就此结束，必须通过美术鉴赏发挥艺术作品的社会作用，使作品具有长久的价值和广泛的社会意义，使艺术创造者及其美术作品的审美价值得到充分实现。

美术鉴赏能力的高低通常与人的综合人文素养有着密切的关系。以美术鉴赏为基础的审美教育可以使人开拓艺术视野、增长知识，可以丰富审美心理结构，优化情感结构，提高审美能力，提升人文素质。其对培养健全的人格和人的全面发展有着不可替代的作用。

一、美术鉴赏的条件

在美术鉴赏活动中，无论是欣赏还是鉴别都需要一定的条件，否则美术鉴赏便不能成立。一方面，美术作品作为鉴赏的审美客体，是读者和观众进行鉴赏活动的对象；另一方面，在美术鉴赏中，作为鉴赏主体的读者和观众并不是消极、被动地接受，而是积极、主动地进行着审美再创造活动。因此，构成美术鉴赏的条件主要有两个方面：一是美术鉴赏的客体，即作品本身，二是美术鉴赏的主体，即读者和观众的参与。另外，审美经验的积累在美术鉴赏中也起着重要作用。

1. *美术鉴赏的客体*

美术鉴赏的客体，即被鉴赏的美术作品本身。在进行美术鉴赏活动时要求客体必须具有一定的审美价值，否则便失去了欣赏或鉴别的意义。如何使美术作品具有一定的审美价值？这就要求美术作品在内容和形式上要达到完美统一。如果只有形式而没有内容，往往会流于技巧的炫耀；如果忽视形式，就违背了艺术审美的特性，因为对优秀的美术作品的赞美，都是由充分表现意蕴的形式引起的。如果只是为了表达一种思想，无论美术作品的内容多么科学、多么具有真理性，只要它不具有美的形式，就不具有作品的审美价值。

在美术鉴赏的过程中，人们最先感受到的是鲜明、生动的艺术形式，是点、线、面、体、色等

要素的构成形式，因为美术作品的艺术形式一旦形成，便会产生特有的形式美，让人们在欣赏美术作品的过程中优先感受到作品的形式美。美国美学家克莱贝夫·贝尔从艺术学的角度出发，认为由于艺术的形式能够唤起一种特殊的审美情感，从审美经验上可以断定形式具有艺术意味，因此，他把"有意味的形式"定义为美。但是从艺术的角度出发，美术作品只有在将"真"与"善"统一到美的形式上时，才真正具有审美价值。中国古代美学思想中很多理论都是强调内容与形式的完美统一。如唐代画家张彦远说："若气韵不周，空陈形似，笔力未遒，空善赋彩。"所以，他认为"意存笔先，画尽意在"是最好的作品。宋代欧阳炯也说过："有气韵而无形似，则质胜于文；有形似而无气韵，则华而不实。"这些都是在强调美的内容与形式的统一。只有将作品中的"真"与"善"统一到艺术的形式上时，我们才能称之为美，称之为艺术。所以，美术作品的审美价值表现在内容与形式的完美统一，面对毫无审美价值的作品自然不会有审美鉴赏可言。比如，我们在欣赏徐悲鸿的作品《奔马图》（图1-7）时，首先被奔马的气势和动态美吸引，画中的马雄骏、矫健、强壮有力、生机勃勃，马的躯体远小近大，既符合透视，又给人一种欲放先收、由远及近的感受，表现出奔腾的气势。从奔马高昂的脖子延伸到右前腿形成一条垂直线，使其在奔腾中显得十分稳健。而飞动的马尾、马鬃用笔粗犷有力，焦墨与湿墨并用，既表现出了奔马的特点，又很好地表达了画家激越的情感。我们从奔马的跃动中不仅感受到了顽强的生命活力，也充分体会到了生命的运动美。这匹奔马是"一洗万古凡马空"，独有一种精神抖擞、豪气勃发的意态。这幅画作是将情感和意蕴融汇在精美的艺术技巧中的典范，达到了内容与形式的高度和谐和完美统一，只有这样的作品才具有审美价值。

图1-7 《奔马图》 徐悲鸿

2. 美术鉴赏的主体

美术鉴赏的过程是由鉴赏的主体和客体之间的审美联系所引发的，美术鉴赏的主体即欣赏和鉴别美术作品的人。当然这个主体必须具备对美术作品的感知能力，必须具有艺术感受和艺术想象的器官与能力，这是最基本的条件；美术鉴赏也要求鉴赏者具备一定的审美经验和丰富的想象力，并具有多方面的生活经验和一定的艺术素质，否则就不能获得应有的美感。艺术作品能够与有艺术修养的人形成更好的共鸣，形成真正意义上的交流。一个真正的美术鉴赏者，不仅需要掌握某一类艺术的相关知识，同时还需要对整个艺术领域有较为广泛的了解。因此，在鉴赏美术作品时，除要掌握一般的绘画知识外，还要对作品的历史背景、社会环境、文化内涵等有一个全面的了解，这样才能理解作品的深层含义。

美术鉴赏活动不但有个人先天条件的参与，而且受鉴赏者审美感受、审美理解和审美想象的影响，而美术鉴赏者审美鉴赏力的高低又与其自身的文化艺术修养有关。美术鉴赏者要对具体艺术作品作出独到的且具有较强拓展性与创造性的鉴赏结果，其本身就必须是具有较高艺术修养和文化素养的人。否则，鉴赏者就不可能对艺术家熔铸于艺术作品的所有情思和深刻意蕴有明晰的认知、理解和把握，更不会有再创造性的认识。

美术鉴赏是审美主体对审美客体积极而能动的反映。从接受学的角度看，美术鉴赏是一个再创造的过程。美术鉴赏带有明显的感情体验的特征，始终不能脱离感性的、具体的形象，而又暗含着理性的认识，这样才能在欣赏中达到"悠然心会"的境界。鉴赏主体的审美观念在美术鉴赏中起着重要的作用，审美观念是在一定历史时期人们对审美经验总结的结果，是人们对美的看法和认识。审美观念的不同必然会导致审美差异。审美主体的价值观和审美观作为审美活动的主要因素和内在

尺度，对于美术鉴赏活动的方向性、选择性及对审美活动的调控具有重要意义。

美术鉴赏虽以感性认识为基础，但又包含着理性认识的内容。因为美术作品不仅具有生动的形象，而且还具有内在的本质和一定的生活内容。所以，在美术作品的欣赏中，那种不动脑筋、不进行推敲和品味的思维活动是不能深刻地认识美的内在本质、内容和意义的。例如，我们欣赏明代王绂的《墨竹图》，虽然竹子只有三株，但疏密相间、有分有合，用墨浓淡相宜、有虚有实。美术鉴赏中的理性不是抽象的概念和逻辑推理，而是对于美术作品感性形象的品评与体验。所谓品评，既不脱离具体可感的形象，又在比较、推敲、揣摩的品味和品鉴之中包含着理性思维活动的评价和情感体验。中国的品诗、品画、品书等都是欣赏、判断和情感体验的结合，是感性和理性的统一。因此，美术鉴赏是审美主体在对对象的品评与体验中，完成对美的本质的认识。

3. 审美经验的重要性

美术鉴赏的过程是审美主体与审美客体之间的精神碰撞，并在碰撞中产生和谐统一。在这种审美联系中审美经验的积累是不可忽视的。在主、客体的这种审美关联上，康德认为鉴赏判断"不是知识判断，不是逻辑判断，而是审美的"，就是说人们在鉴赏中对艺术作品的判断或评判不能用获得一般知识的经验即逻辑思维的方式，而是要用审美经验和想象才能获得美感和正确的审美判断。鉴赏主体对社会生活的认识和审美经验的积累，以及个人生活经历的丰富，将对美术鉴赏活动产生非常重要的影响。只有生活阅历深广、具有深刻而丰富的人生体验和审美经验的人，才能在面对艺术对象时迸发出丰富的想象和联想，从而导致情感的波动，获得独特的精神愉悦和艺术美的享受。如果没有日积月累的生活感受，没有对时代环境、社会生活的认识和个人的丰富经历等这些客观的现实基础，就不可能产生美术鉴赏活动中的那种丰富的想象力和艺术感受力，更不可能有艺术直觉去领悟艺术作品的深刻含义。因此，美术鉴赏者必须对社会生活有深刻的认识和体验，并在日常的生活中积累社会生活的经验和情感经验，再将这些经验转化并升华为审美经验。

审美经验是在生活经验的基础上向精神和心理方面的深化和升华，是一种积淀着深刻意蕴的高级情感经验。美术鉴赏的审美经验的积淀，一方面来源于人类历史的审美经验的积淀，另一方面来源于个体的鉴赏实践经验的积累。每一次的鉴赏经验都在改变着鉴赏者的心理结构，丰富着审美鉴赏的经验，从而不断地提高个体的美术鉴赏力。人们在审美感受中获得的经验不同于一般的知识经验，其是在长期生活中对美的事物的感受的经验积累。因此，我们不能用一般的经验来欣赏、判断美的事物和艺术作品。人们获得审美经验因所处的地理环境、社会环境、文化背景及个人生活环境的不同而表现出差异，不同的审美经验会导致审美感受和审美判断的不同，甚至截然相反。人们对一些美术作品尤其是一些现代派的美术作品在欣赏和评价时产生分歧，与个人的审美经验有直接的关系。现实生活中，人们的审美经验是有限的，而任何美术作品都是艺术家审美经验的具体表现，美术鉴赏就是通过人们对各种不同时代、不同风格流派的美术作品的欣赏、鉴别来丰富人们审美经验的过程。

在美术鉴赏的过程中，审美经验是非常重要的。比如，我们欣赏齐白石先生的《虾》（图1-8），画中的虾形态各异、栩栩如生，淡墨绘成的躯体显得晶莹剔透。虾儿犹如在水中竞逐，灵动活泼、生机盎然。虽然画面上没有画水，但观者仍能明显感受到虾在水中嬉戏竞逐的灵动气息。这便是观者调用自己的审美经验对作品进行欣赏的结果。

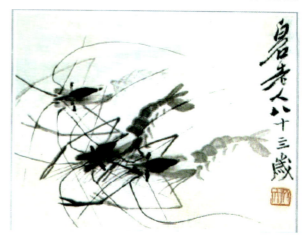

图1-8 《虾》 齐白石

二、美术作品构成的主要因素

美术作品的构成有一些基本要素，如色彩、线条、形状等，色彩、线条、形状既是展现个性化客观对象的形式，又是个性化艺术家的主体表现的形式。画家之所以被称为艺术家而不是生理挂图的绘制者，就在于他们不但写形，而且传神；不但组合线条，而且寓于情思；不但建构形体，而且融于意蕴。相对来说，色彩长于认识，线条长于表情，这使得绘画艺术既能个性化地、具体地透视客观对象的本质与必然，又能细致、复杂地展示主体的主观意象与精神情感。所以，进行美术鉴赏必须具备美术作品基本要素的知识。

1. 线条

美术鉴赏首先是对线条的欣赏。线条是一部作品极具表现力的基本因素，线条不仅可以用来勾勒物体的外形和轮廓，还可以用来表达情感。不同的线条可以传达不同的情感，使人产生不同的情感体验。例如，直线具有刚劲、挺拔、正直等情感意味；曲线具有柔美、流畅、圆润等情感意味；折线则给人以方向感，如前进、后退、升降、倾斜等意味。

中国的书法之所以被称为线的艺术，就在于其线条本身的表情性。例如，怀素的笔法瘦劲、飞动自然，如骤雨旋风、随手万变，虽率性飘逸而法度具备，如壮士拔剑、神采动人，而回旋进退、莫不中节，给人以奔放纵逸之美。文徵明则用笔遒劲、笔意纵逸、驾驭自如、气势流贯，在温润中含有苍劲，在整饬中表现出老辣，显示出练达的艺术技艺和情趣。清道光末年于陕西岐山出土的西周宣王时期的器物毛公鼎，其铭文长达497字，用笔圆隽精严，委婉优雅，具有高贵典雅的贵族之气，且依鼎布势、纵横有序，在整体宏伟的效果中显露出庄重与威严。

2. 色彩和结构

美术鉴赏离不开对色彩的欣赏。色彩与线条一样，是美术作品的基本形式要素。色彩的表现力非常强，能够传达出某种特定的情感，并引起人们相应的反应。例如，红色是热烈而兴奋的，黄色是明朗而欢快的，蓝色是忧郁而悲伤的。红色使人联想到火与血，黄色使人联想到秋日与阳光，蓝色使人联想到海洋与蓝天……而且每种颜色都可同时具有多种情感意味，如红色，既可以使人联想到喜庆的场面而兴奋，又可以使人联想到流血的情景而恐惧，可见色彩的情感意味是相对的、不确定的。正是由于色彩意味的不确定性，反而使色彩更具魅力。色彩在西方美术中被运用得淋漓尽致，不但是塑造艺术形象的形式要素，而且具有独立的审美价值。色彩在脱离了具体的形象而存在的时候，反而使人更能感受到它的美。波提切利曾大胆地宣称："我们没必要去研究和注意风景，一块吸满颜色的海绵扔到墙上，就会出现一个完整的风景。"如果说线条是人运动的轨迹，人的任何运动、动作，都可以反映出其内在的性格或情感，那么色彩及色彩的组合亦然。任何美术作品的色彩都会表现出作者的某种情感，使人产生某种情感体验。我们从西方美术流派中的印象主义、表现主义等美术作品中可以清楚地看到色彩所具有的独立的审美价值。

鉴赏一幅美术作品的同时也离不开对结构的欣赏。结构是美术作品的重要因素，结构不仅指艺术形象内部的组织构造，还指一件美术作品中各部分之间的结构。严格来说，美术作品中的各种形式要素，诸如点、线、面、色彩、形体、肌理等，只有在一定的结构关系中才能表现出特定的情感内容。

3. 美的形式法则和空间要素

美的形式法则概括了现实中美的事物在形式上的共同特征。它主要包括单纯齐一，对称均衡，调和对比，节奏韵律，多样统一等。美的形式法则是人类长期审美经验的结晶，是对美的规律性认识，是事物外在形式要素的组合规律。不同比例、不同节奏的形式要素组合会给人不同的美感：对称的组合有庄重之感，均衡的组合则有活泼之感。变化统一才能产生美感，缺少变化就会显得呆板，缺少统一则会出现杂乱。美术作品给人的不同美感，都是通过特定的形式法则显现出来的。由

于艺术家的性格特点、风格流派等诸多差异，他们对形式法则的运用也灵活多变、各不相同，所以，对美术作品的鉴赏离不开对美的形式法则的了解和掌握。追求形式美是为了推动美的创造，达到美的形式与内容的高度统一。

美术也被称为空间艺术，美术作品中的艺术形象存在的方式，也是艺术家塑造艺术形象、表情达意的手段。在美术鉴赏中我们可以通过分析美术作品的空间占有、空间分割或布局方式，对作品进行分析鉴赏。如北京故宫博物院的空间分割方式，设计者为体现封建君主的至高无上，在空间处理上主要采用了对称和均衡的方式，将主要的建筑安排在中轴线上，次要建筑安排在东、西两侧，还特别强调了三大殿的汉白玉殿基，以最大的广场、最高的建筑空间来充分显示它的主体地位，使人在精神上感到一种威慑和震动。可见，物体空间占有的不同、分割的比例不同，都会使人产生不同的感受。面对庞大的物体，我们会产生雄伟之感，面对精致的物体则会产生优美之感，狭长而曲折的林荫小路会有幽深之感，高而窄的空间则会令人有险峻之感……不同的空间不仅可使人产生不同的美感，还具有不同的用途。无论建筑设计、产品设计还是航天飞行器的研制，甚至我们布置房间、货架、会场等，都离不开对空间的研究。所以，进行美术鉴赏必须具备对空间的感知能力。

4. 艺术形象

绘画艺术可以淋漓尽致地展现人类生活中的某些细节，但此种展现并不在于单纯地模拟人物和客观事物的外貌。它主要是通过人物的神情与活动等可视的因素，来完成对人物性格的刻画、人物内心世界的展示，同时也实现了主体内在情感的传达与表现。比如，17世纪西班牙画家委拉斯开兹的《教皇英诺森十世肖像》，就把一个自尊心极强、阴险奸诈、毒辣凶狠的人物的内心充分地表现了出来。所以，艺术形象是美术鉴赏中最为重要的内容。

美术作品中的艺术形象主要包括两大类：第一类是写实性的形象。对写实性美术形象的鉴赏，主要是对美术形象的形体、形状、动态、神态、逼真程度、表现技巧及思想内容等方面的鉴赏。对写实性美术形象的感知比较容易，如我们面对达·芬奇的《蒙娜丽莎》都能感受到画中人物形象那生动的神情、典雅的姿态、忧思多情及恬静深邃的内心世界。第二类是以表现主观感受为主的夸张、变形或抽象的美术形象。夸张、变形，不仅可使物体固有的形象变得丰富多彩，而且会使形象的个性更为鲜明突出。抽象的美术形象，包括抽象的几何形和由几何形的分解、组合创造出的新形象，还包括用线条、色彩等造型要素的排列组合所构成的抽象的美术形象。对抽象的美术形象就不能用真实与优美这个传统的审美标准来感知或评价，表现性是它最重要的特征。其实，人们的审美标准是随着社会的发展而变化的。自20世纪以来，现代工业与科学的飞速发展，各种不同文化的碰撞融合，众多哲学流派的产生，艺术与技术的结合都给人们的审美观念带来了影响。尤其是摄影技术的产生及东方艺术对世界的影响，使人们更加认识到真实和优美不是唯一的审美标准，美术最重要的是表现情感。因此，对抽象形象感知的主要内容是形式语言、艺术观念和形式创新。对抽象艺术的鉴赏，不仅有益于提高形式感知能力，还可以拓展人的审美观念，开发创新意识，发现创造方法。

绘画中艺术形象的构建与每一根线条、每一点色块的具体运用均有联系，这使它最适于描绘生活的细节，使艺术家能够借用刻画生活中某一可视的瞬间来概括事物发展过程中与之密切联系的前、后阶段，从而使定型化了的艺术形象在观赏者头脑中引导出对事物发展过程的联想，激发对动态过程前因后果的丰富奇丽的想象。

三、美术鉴赏的功能和作用

1. 丰富人的审美体验

通过对中、外优秀美术作品的分析鉴赏，审美主体能逐渐透过作品的形象层和形式层，品味到

意味层中的深层意蕴，美术作品的艺术语言和形式就有了更为生动而丰富的理性内容。它把艺术家的人文情感以物化的方式呈现出来，当欣赏者从不同的作品中解读或品味出作品中所蕴含的民族精神、人生境界、时代意识、哲理思考等理性内容时，回应在内心的将是一种"悦志悦神"的喜悦。这时的美术作品已不再是艺术家心灵的独语状态，而是作为"中介"，成为艺术家与欣赏者精神往返的"桥梁"。柏拉图在谈到艺术作品可以丰富人的审美体验时曾经说，"我们不是应该寻找一些有本领的艺术家，把自然的优美方面描绘出来，使我们的青年们像在风和日暖的地带一样，四周一切都对健康有益，天天耳濡目染于优秀的作品，像从一种清幽境界呼吸一阵清风，来呼吸它们的好影响，使他们不知不觉地从小就培养起对美好的爱好，并且培养起融美于心灵的习惯吗？"可见，优秀艺术作品的感染和教育作用往往都是在潜移默化中进行的。美术鉴赏使我们在充分享受美术作品带来的愉悦的同时，也积累了审美知识，丰富了审美情趣，启迪了智慧。

2. 提高对形式美的感知能力

形式美感知能力的培养是美术鉴赏的首要功能。没有对美术形式的感知，便不能获得美的享受，也不能受到某种教育。具有"音乐的耳朵"和"美术的眼睛"是美术鉴赏的前提条件，是人们获得美感的根本所在。人们从艺术中获得的愉悦或美感主要源于艺术形式的美。人们欣赏音乐时产生的愉悦源于音乐的节奏、韵律、旋律等形式；在美术欣赏中产生的美感则源于线条、色彩、形体与结构等形式。只有具有对形式美的感知能力，才能理解作品，获得丰富的情感体验。例如，当步入苏州园林时，会为苏州园林精湛的技艺和绝妙的布局造景所感动，无论是曲径通幽的悠闲，还是诗情画意的雅逸，都会使人们产生强烈的美感。同样，一幅好的山水国画或油画风景作品，不仅会使欣赏者赏心悦目，而且能够给人带来一种悦情悦意的理性欣喜。因此，美术鉴赏要求鉴赏者必须具备一定的形式感知能力，否则美术的一切作用都无从谈起。而形式感知能力的培养则主要依靠美术鉴赏。形式感知能力的培养主要靠后天的学习，所谓"操千曲而后晓声，观千剑而后识器"讲的就是这个道理，人们只有在长期的审美实践中对美术作品进行欣赏、鉴别，积累审美经验，才能使自己的审美能力得到提高。

3. 深化对社会生活的认识

美术所塑造的形象来源于现实生活，是对现实生活中形象的提炼和概括，是具有典型化的特点的形象，也就是说，它是现实生活的反映。那么欣赏者在欣赏美术作品时，就可以从不同时代及不同民族具体而生动的形象和情景去认识世界、了解历史、感悟真理和体验不同的人生，进而体悟生活的本质，这就是美术的认识功能。通常美术的认识功能可以从两个方面体现出来：一方面体现在美术形象上，比如，从西班牙的阿尔塔米拉的洞窟岩画中对动物的描绘体验到马格德林文化时期人们狩猎的场面，从而认识到当时的狩猎经济；另一方面，美术的认识功能还体现在美术作品的语言和形式上，不同时代、不同国家、不同民族的美术创作都有自己鲜明的语言和形式特征，作品一旦形成，这些具有时代性、区域性、民族性的特征和精神就可能通过美术作品跨越时空而被保留下来。例如，从我国的古代园林、建筑中可以感受到中华民族追求"天人合一"的哲学思想和民族情结；从古希腊雕塑的端庄、典雅、崇高而和谐的风格特征中可以体会到古希腊民主制度的风范；从古埃及雕塑单一、呆板的形式风格中可以感受到当时古埃及专制制度的社会特征。

4. 陶冶性情、净化心灵

美术鉴赏的一个重要功能就是情感教育。美术鉴赏是审美主体对审美客体积极而能动的反映，在这一过程中，通过对古今中外优秀的绘画、雕塑、工艺美术和建筑等作品的欣赏，审美主体获得了丰富的情感体验。将优秀的作品作为欣赏和审美的对象，会给人带来强烈的艺术感染，使人们的审美心理得以陶冶和塑造，人文素质得到提高。人们的情感只有在审美过程中才会得到净化和升华，例如，从达·芬奇、拉斐尔创作的圣母形象中，可以令人感受到母性的慈爱、温柔、端庄、纯洁等美好品质；罗中立笔下的《父亲》，让人感受更多的是我国传统农民身上所具有的那种温厚、

善良、勤劳和淳朴的美，这种美具有一种感人至深的情感力量；米勒、维米尔、康斯太勃尔等人关注自然和人生的质朴画风，可以唤醒人们对现实生活的深切关怀。这些源自现实生活的艺术形象，表现出的是人性中可贵的品质，引发了人们对美好生活的热爱之情，有助于树立正确、健康、和谐的人生态度。

第三节　美术鉴赏的审美心理

美术鉴赏是对美术作品的鉴别和欣赏，鉴别就是要判断艺术的优劣高下，欣赏则是获得精神的愉悦。所以，美术鉴赏是一种有别于一般生理趣味的、人类精神领域中的高级层次的审美活动，这一活动过程实际上是美术鉴赏主体调动各种能力的过程。因此，美术鉴赏并非简单地、被动地接受，而是一种积极的、主动的、富有创见的精神活动，是鉴赏者运用自己的感知能力、情感、审美经验和知识修养，对美术作品进行感受、体验、理解和评价，从而获得审美享受和艺术知识、提高审美能力、陶冶情操、理解美术作品与美术现象的活动过程，所以，鉴赏美术作品要调动各种心理因素，如感觉、知觉、情感、想象、理解等来参与。

一、美术鉴赏的审美心理现象

美术鉴赏是审美主体对美术作品的感受和理解不断深入的心理过程，这一过程伴随着极其复杂的心理现象，其中包括联想、想象、感知、理解、情感等基本的审美心理现象。这些审美心理现象不是单独存在或一次发生的，而是相互影响、相互渗透、相互作用，保持着一种微妙的影响关系，从而共同构成了美术鉴赏的特殊审美心理现象。

1. 联想

联想是指由当下所感知的表象，进而回忆起与之相似或相关的事物或现象的心理过程。心理学上的联想是指由一事物想到另一事物的心理过程，以及由已经想起的一事物而想起另一事物的过程。联想可分为接近联想、相似联想、对比联想、因果联想、自由联想和控制联想等。在美术鉴赏过程中，鉴赏主体的诸多心理机能都会被调动起来，首先应该提到的就是联想。因为在鉴赏过程中，鉴赏者首先接触到的就是美术作品中的语言符号，从语言符号到美术想象的内涵和构成形式，都离不开联想。没有联想，美术鉴赏就无法进行。联想作为一种积极的心理因素，受到鉴赏主体的生活经验、认识能力和情感情绪等主观条件的影响。鉴赏者本人的生活经验越丰富，认识越深刻，内心情感就越热烈，联想能力也就越强。这样的联想更具有广阔性，联想的内容更加广泛和丰富；具有敏捷性，联想的速度和反应快；具有选择性，就是在众多的事物中能够选择到最佳的联想对象，使得联想可以在美术鉴赏中发挥更大的作用。

2. 想象

在美术鉴赏活动中，想象占有特别重要的地位，这是由于美术鉴赏作为一种审美再创造的活动，鉴赏主体并不是消极地、被动地接受，而是运用想象和其他心理功能对艺术形象进行着积极、主动的再创造。想象是在主体的头脑中将记忆中的表象加以补充、引申、丰富，并创造出新的形象。想象可分为再创造性想象和创造性想象。再创造性想象是指在头脑中对美术作品中的形象加以描绘，从而再现作者所体验到的形象情境。创造性想象则要求鉴赏者根据个人的生活经验、情感、艺术情趣，在所感受到的艺术形象的基础上，进行丰富、补充延伸和扩张，从而形成不同于作品本身形象的、属于鉴赏者内在的"再创造"的新形象。这两种想象在美术鉴赏中都起着极为重要的作

用。美术鉴赏中的想象是一种复杂的心理活动，不同类型的美术形象，常常需要运用不同类型的想象。想象活动在写意性美术作品中表现得尤为突出。齐白石画中的虾和徐悲鸿画中的马，之所以让人感到是有生气且活灵活现的，就是由于鉴赏者的想象使得艺术家注入作品中的生命力重新得到焕发。

绘画可以借助读者的联想和想象，以及一些特殊的表现手法来突破时间和空间的限制以表现艺术形象，中国画在这方面表现得尤为突出。比如，宋徽宗赵佶，曾以"竹锁桥边卖酒家"为题让画家们作画。当时许多应试者都集中心思考虑如何重点表现酒家，所以，大多以小溪、木桥和竹林作陪衬，画面上应有尽有，样样摆出。然而，画家李唐却独出机杼，在画面上巧妙地画出一弯清清的流水，一座小桥横架于水上，桥畔岸边，在一抹青翠的竹林中，斜挑出一幅酒帘，迎风招展。画面虽未画出酒家，酒家深藏于竹林之中却是一看便知，而且深得"竹锁"意趣。由于想象在美术鉴赏中的重要地位和作用，故培养和发挥想象力，成为人们提高美术鉴赏能力的一个重要环节。对于鉴赏者来说，生活经验越丰富，艺术素养越好，文化层次越高，想象也就越丰富。因此，鉴赏者应当不断地在艺术实践与生活实践中提高自身的艺术素养和审美能力，从而不断提高自身的艺术想象力和美术鉴赏力。

3. 感知

感觉和知觉统称为感知，真正的美术鉴赏活动，是以对艺术品的感知为起点的，感知也是贯穿于整个鉴赏活动中的活跃心理状态。

感觉是指客观事物直接作用于人的感觉器官，在人脑中所产生的、对事物个别属性的反映。感觉是一切认识活动的基础，也是审美感受的心理基础。人们在欣赏艺术作品时，必须以直接的感觉去感知对象的色彩、线条、形状、声音等。当人们第一次看到凡·高的作品时，看到张大千、李可染的山水画时，看到罗丹的雕塑时，能引起人们最初的感觉和第一印象的东西，往往是对象最直观的形式和材质。在美术鉴赏中主要运用的是视觉和听觉这两种高级感官，也就是马克思说的"感觉音乐的耳"和"感受形式美的眼睛"。所谓知觉，则是在感觉的基础上对事物的综合的、整体性的把握。知觉具有整体性、选择性、理解性等基本特征，它是一种更加积极主动的心理活动。美术鉴赏活动是从感知美术作品开始的。虽然美术作品首先以特殊的感性形象作用于人的感觉器官，但是审美感知却是一种积极、主动的心理活动，在感知的背后潜藏着鉴赏主体全部的生活经验，还有联想、想象、情感、理解等多种心理因素的积极参与。鉴赏主体以往的艺术修养、文化素质和生活阅历都会对审美感知产生重要的作用。

鉴赏主体要想提高自己的美术鉴赏水平，首先就要逐步训练和培养自己敏锐的艺术感知力，只有把握住美术作品形式的直觉感受，鉴赏才有根据，同时，只有对美术作品具有较强的感受能力，才能真正领悟到艺术之美。

4. 理解

理解是美术鉴赏审美心理中不可缺少的组成部分。理解是逐步认识事物的联系、关系直至认识其本质、规律的一种思维活动。美术作品不仅具有感性的形式和生动的形象，而且具有内在的寓意和深刻的意蕴。所以，在美术鉴赏中，必然是情感体验与欣赏判断的结合，是感性因素和理性因素的结合。

对美术作品的鉴赏，首先是对形式美的理解。鉴赏主体必须对美术作品的表现方法、表现技巧的基本知识有所了解。比如，在鉴赏一幅中国画时，首先必须了解中国山水画的具体表现方法和表现技巧、中国画的构图、中国画所要表现的意境、中国画用墨和用笔的方法等。只有理解并掌握了美术作品的表现手法和艺术语言，才能真正实现对美术作品的鉴赏。通过这些艺术语言不但可以把握作品的内容，而且可以领会到美术语言本身特殊的审美价值。

其次，是对美术作品创作背景的理解。美术鉴赏必须对美术作品产生的历史背景、社会环境进

行了解。如鉴赏意大利杰出画家拉斐尔的宗教题材绘画《圣母与圣子》时，就需要了解意大利文艺复兴时期的社会文艺思潮，这样才能理解画家在描绘圣母与圣子之间深厚的天伦之乐气氛中所渗透的世俗家庭欢乐的情感，并以此歌颂人文主义的真善美理想，表达画家对现实的乐观和对人性的肯定，以及对中世纪宗教神权和禁欲主义的厌弃。

最后，对美术作品的鉴赏，还在于对作品内在意蕴和深刻哲理的理解。艺术意蕴构成了艺术作品最深的层次，使得艺术作品在"有意味的形式"中传达出一种极其特殊的艺术魅力。意蕴是潜在于艺术作品具体内容中的最深刻的意味，是艺术家深刻的社会人生观念和情感模式的表现，是一种具有高度概括性的人生感受。同时，意蕴总是融于形象内容之中，它从艺术形式的表现特征中抽象出来，但又可以超越作品自身特定历史内容的局限，具有丰富的、多层次的暗示，它是使作品的艺术境界得以无限延伸的因素。例如，在欣赏作品《蒙娜丽莎》时，它不仅带给人们审美上的愉悦，还使人们体会到了作者隐藏在画面中的深层意蕴，同时，让人们认识到艺术作品只有在思想上体现时代的审美理想，在技巧上达到时代的高峰，才会成为那个时代的艺术精品和杰作。因此，只有对作品进行深层的理解，才不会使鉴赏停留在最初的感性知觉阶段，从而具有理性的深度。

5. 情感

在美术鉴赏中，情感作为一种审美心理因素也有着非常重要的地位和作用。强烈的情感体验，正是审美活动区别于科学活动与道德意识活动的一个最为显著的特点。

情感是人对客观现实的一种特殊的反应形式，是对客观事物是否符合人的需要的一种复杂的心理反应，是主体对客体的一种态度。情感在审美心理中具有非常重要的作用。审美心理是诸多心理因素的统一体，这些心理因素并不是机械地相加或简单地堆积，而是以情感作为中介，形成了一个有机统一的审美心理。在美术鉴赏的过程中，始终伴随着强烈的情感活动。鉴赏主体在进行鉴赏活动时，不仅要能感受到作品中所蕴含的情感，还要积极地对这些情感作出反应，调动起自己的各种情感，并随着作品中的情感起伏变化而变化。俄国著名画家列宾在一次参观《庞贝城的末日》时，感动得哭泣起来，他认为使他尤其感动的是那幅"辉煌的技巧"的画。高尔基有一次在意大利看到一个雕像，这个雕像"线条的和谐和清晰，甚至使得他感动得流下眼泪"。列宾和高尔基作为杰出的艺术家，对艺术创作的甘苦有深切的体会，因而，在鉴赏艺术作品时才会如此感动。其实，任何一个鉴赏者在美术鉴赏中，对艺术形象的感知和接受都会受到情感的影响。同时，在特定情感影响下进行的艺术感知，又会作用于情感，引起更深的情感活动。从鉴赏客体方面来说，一幅美术作品，不仅渗透了创作者的情感，而且作品中的人和物本身也都有着自己的情感世界。鉴赏者在鉴赏美术作品时，不仅要把握作品中的形象，而且要把握形象中所蕴含的情感。所以，美术鉴赏的各个阶段和各个方面都会伴随着强烈的情感。美术作品没有丰富的情感内涵就难以成为美术作品，同时，鉴赏主体没有相应的情感体验和情感流动，也很难进入作品所反映的生活境界，把握创作者的情感脉搏。

总之，美术鉴赏是以审美情感为中心，是各种心理因素相互渗透、相互影响所组成的一个有机的整体。各种因素应综合地发挥作用，不可将各种心理因素肢解开，使其彼此孤立地、互不相干，或者片面地夸大某种心理因素的作用，或者突出强调一种心理因素而忽视其他心理因素等。

二、美术鉴赏的审美心理过程

美术鉴赏是一个享受美的过程，是鉴赏者肯定自己的审美经验、提高审美能力的过程，也是鉴赏者对艺术作品由感性认识到理性认识的过程。作为一个过程，总是有一个由外到内、由低到高、由浅到深的发展趋势，即从感知作品的外在形式开始，逐步过渡到对作品内涵的把握。一般将美术鉴赏的过程分为以下三个阶段。

1. 感知接受

感知是从审美注意开始的，审美注意是指人们的心理活动在审美对象上的集中和停留。审美注意常常停留在对象的形式本身，艺术的外在形式就是艺术对外表达的"语言"。鉴赏主体首先是接受艺术"语言"所表达的种种信息，并在解析这些信息中把握其内容。鉴赏者一接触作品，其视觉感官便会受到各种不同的刺激，同时感知其形态特征及含义。美术鉴赏必须由鉴赏主体通过自己的感官去感受鉴赏客体的形象。只有在感知到鉴赏客体所蕴含的形象之后，鉴赏主体的各种心理机制才能被调动起来，美术鉴赏才能形成。美术鉴赏主体有时首先接触的不是生动具体的艺术形象而是抽象的语言符号，如作品的大小、色彩、线条、光影、描绘的对象等。例如，当我们在鉴赏柯勒惠支的美术作品《反抗》时，首先感知到的是画面上两个大三角形之间的力的图式，即作为背景的、处在画面左方的年老妇女形象，构成了一个与画面垂直的三角形，从画面右侧向左侧前进的一组工人形象则构成了与画面平行的另一个三角形。完形心理学家认为，接收者对作品外在形式的感知全部是散乱的，而艺术家则通过创作使接收者对作品有了完整和有序的认知，这是因为艺术家在创作的过程中就是按照审美直觉模式进行的，从而使作品本身具有完整性和有序性。另外，画面上的人物形象和画面的色彩、笔触等种种形式语言，也都是鉴赏者在鉴赏作品的初始阶段所感受到的。所以，美术鉴赏者只能从感受形象开始。在由部分到整体、再由整体到部分的反复观照中，通过想象产生艺术形象的感知。鉴赏主体只有将抽象的语言符号转换为具体的美术形象，才能在鉴赏主体与鉴赏客体之间建立起感知通道，真正地进行美术鉴赏。

2. 体验玩味

美术鉴赏主体在感受艺术作品形象之后，就要对作品形象的具体性、审美性和典型性在头脑中进行反复审查、联想比较、体验玩味，逐步理解形象所蕴含的思想感情和所体现的社会生活，然后才能真正领悟其中隐含的思想意蕴、感情色彩和美妙意境，使主、客体在鉴赏中达到"共鸣"的状态。

当鉴赏者对作品有了初始的感知后，他的注意力就有了相应的方向，与此同时，他对将要接受鉴赏的美术作品也就会产生相应的审美期待。首先，在期待中，鉴赏者会根据已有的美术知识，对作品进行分析，对其各个方面，如风格、含义等进行猜测，并细细揣摩，仔细品味。通过这种揣摩与品味，鉴赏者不仅把握了美术形象外在的感性表现形式，而且透过这种感性表现形式，还能够把握到其内在的意蕴，从而与美术形象达到某种程度的交融，得到精神的满足与情感的愉悦，并产生情感上的"共鸣"。所谓"共鸣"，就是指在直观感受和深入体验的过程中，鉴赏者的情感被深深地感染，甚至与作品中的情感相交融，产生忘我的境界。正是创作者通过作品所表现的思想感情，强烈地震撼和打动了欣赏者的心灵，从而发生了心灵与心灵的碰撞、情感与情感的共鸣。因此，体验玩味阶段是鉴赏者全面地深入作品，运用联想和想象进行艺术再创造，并达到强烈情感体验的过程。但要进入美术鉴赏的最高境界，还需要进入鉴赏过程的第三阶段。

3. 领悟升华

领悟阶段是鉴赏主体在知觉感受与审美体验基础上达到的一种最高精神境界。随着对作品审美理解的深入，主体与客体、感性与理性、具体与抽象、形象和思维达到了水乳交融的状态。鉴赏主体用自己的生活阅历在想象中丰富和扩展艺术形象，发现艺术创造者所不曾发现的内容。鉴赏主体在刹那间完成了对艺术品深层次的领悟和把握，获得了精神上的愉悦和满足，并实现了心灵的净化和升华。

在美术鉴赏的体验玩味阶段，鉴赏主体虽然要对美术形象的内蕴有一定的把握，但这种把握还只局限于形象本身，而且更多地停留在感性认识的阶段。要达到对美术形象的完整把握，进入一个更高的审美境界，鉴赏者必须跳出形象本身的范围，从一个更宽的视野、更高的层面，对形象的内蕴和它所体现的社会生活的本质、规律等进行更深入的、理性的把握与领悟。19世纪法国古典主义画家安格尔指出："世界上不存在第二种艺术，只有一种艺术，其基础是永恒的美和自然。凡否认这

个观点而进行探索的人，注定要以失败的形象证明他的错误。"可见艺术作品中展现出的"意味"是何其丰富和深邃。所以，鉴赏者不仅要通过美术作品领悟到美的境界，而且能将艺术的体验层次上升到艺术的超验层次，领悟到作品中深层的意蕴。因此，在美术鉴赏中，只有准确把握住鉴赏对象的本身特质，充分发挥自己的主观能动性，才能使美术鉴赏活动不断深化与提高，获得应有的美感。

美术鉴赏的三个阶段不是相互独立、界限分明的，而是互相交融、互相渗透、互相促进的，直至整个鉴赏过程的完成。从鉴赏主体与鉴赏客体互动的角度看，美术鉴赏的过程实际上也是接受者与作品双向交流的过程。接受者不停地阅读作品，不停地体味思索，又不停地回到作品中去修正自己体味思索所获得的结果，从而形成一个动态的辩证过程。美术鉴赏三个阶段在时间上依次是接受感知、体验玩味和领悟升华，这与王国维先生在《人间词话》里所说的古今成大事业、大学问者必经的三种境界有异曲同工之妙。第一境界是感知作品的概貌和形式，如"昨夜西风凋碧树。独上高楼，望尽天涯路"；第二境界是孜孜以求，体验感悟作品的内涵，如"衣带渐宽终不悔，为伊消得人憔悴"；第三境界是豁然贯通，有所发现，有所顿悟，领悟到作品中深层的意蕴，如"众里寻他千百度，蓦然回首，那人却在，灯火阑珊处"。要达到最高的境界，需要具有足够的艺术知识储备。

第四节　美术鉴赏的主要方法

美术鉴赏的方法很多，但没有定法。各种鉴赏方法都不是独立的，也不是彼此对立的，它们之间有着相互渗透的关系，都是从感性向理性的深度升华。

一、分析鉴赏法

分析鉴赏法是一种最常见的美术鉴赏方法，即通过对一幅美术作品的画面叙述、形式分析、内容解释、意义评价来欣赏鉴别作品的方法。面对一幅美术作品，先用语言叙述画面上可以直接看到的东西，如形状、色彩和构图等；接着进行形式分析，探讨该作品的造型关系，包括各种形状的相互依存及作用方式、色调处理、空间营造、构成原理的应用等；然后再深入分析讨论作品的含义，探讨艺术家通过作品想表达的思想和理念。比如，欣赏达·芬奇的《最后的晚餐》（图1-9），先对作品的色彩和构图进行分析，这幅作品以构思巧妙、布局卓越、细部写实和严格的体面关系而引人入胜。构图时，画家将画面展现于饭厅一端的整块墙面，厅堂的透视构图与饭厅建筑结构相联结，使观者有身临其境之感。画面利用透视原理，使观众感觉房间随画面作了自然延伸。为了构图，画家使门徒坐得比正常就餐的距离更近，并且分成四组，在耶稣周围形成波浪状的层次，因而，画面严整均衡而富于变化。该作品最突出的成就在于情节的紧凑和人物性格的刻画。《最后的晚餐》表现的是犹大向官府告密，耶稣在即将被捕前，与十二门徒共进晚餐，席间耶稣镇定

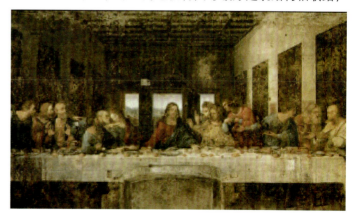

图1-9　《最后的晚餐》　达·芬奇

地说十二门徒中有人出卖了他时的情景。画家通过各种手法，生动地刻画了基督的沉静、安详，以及十二门徒各自不同的姿态、表情。作品传达出丰富的心理内容，耶稣坐在正中间，摊开双手镇定自若，和周围紧张的门徒形成鲜明的对比。耶稣背后的门外是祥和的外景，明亮的天空在他头上仿佛一道光环。他的双眼注视画外，仿佛看穿了世间的一切炎凉。达·芬奇将画面中人物的惊恐、愤怒、怀疑、剖白等神态，以及手势、眼神和行为，都刻画得精细入微，惟妙惟肖。这些典型性格的描绘与画题主旨密切配合，与构图的多样统一效果互为补充，无论从构思的完美、情节的紧凑、人物形象的典型塑造，以及表现手法的纯熟上都堪称世界美术宝库中最完美的典范。

二、比较鉴赏法

比较鉴赏法是指在美术鉴赏过程中运用比较的方法，其是对作品内部和外部的情景进行比较性的分析、解释、评价等研究，以达到深入理解作品的目的，并在这个过程中提高鉴赏能力。由于美术创作本来就不是孤立的现象，它与其他艺术创作和精神活动有着千丝万缕的联系，然而又有所不同，只有通过比较，才能发掘艺术间的规律。

比较鉴赏法分为横向比较和纵向比较两种。

（1）横向比较是在鉴赏过程中对与鉴赏对象有可比性的作品或事物进行一种空间平行性的比较分析。比如，对不同文化背景下的相同题材作品的比较，每一件美术作品的创作完成都是有社会文化背景的，它与当时当地的文化背景中的各类意识形态均有着密切的联系，可以说作品中的物象在不同文化背景下往往具有不同的、约定俗成的象征意义。例如，同样是人物题材的作品，在意大利文艺复兴时期美术家达·芬奇、米开朗琪罗·博那罗蒂、拉斐尔三人，分别创作的《蒙娜丽莎》《大卫》《雅典学派》美术作品中，可以看到他们的目光更关注自然世界和现实人生，并能够自觉地将艺术和科学结合起来。作品中倾注着艺术家的人文理想，充满了对个人价值的肯定。这些作品的审美价值取向显然有别于文艺复兴之前的中世纪意大利美术，也不同于其后巴洛克艺术的特点，体现了鲜明的人文主义时代特征和文艺复兴时期人文主义艺术家共同的审美追求。

再就是不同风格流派之间的比较。在美术史的长廊中，各种各样的风格流派异彩纷呈，不同风格流派的造型形式和技巧各具特色，纯粹用语言文字来描述往往显得苍白无力，但如果将这些作品放在一起形成比较，则效果大相径庭。比如，达·芬奇的肖像画《蒙娜丽莎》和毕加索的铜版画《哭泣的女人》就是风格完全相异的两幅作品。同是画年轻的女人，端庄美丽的蒙娜丽莎脸上那神秘的微笑使无数人为之倾倒。人们对那微笑进行了种种猜测：是和蔼可亲的、温婉的微笑？是多愁善感的、感伤的微笑？是内在的、快乐的标志？是处女的、童贞的表现？那微笑仿佛是这一切，又仿佛不是这一切。人们无止境地探讨她那难以觉察的、转瞬即逝，然而又亘古不变的微笑，那洞察一切而又包容一切的眼神，那端庄沉稳的姿态，高贵而朴素的装束，以及无懈可击的完美构图。《蒙娜丽莎》塑造了一个超乎常规限定的完美人性，而这幅作品也是达·芬奇全部艺术才情的汇聚和理想人格的集中体现。相比之下，毕加索最优秀的作品之一《哭泣的女人》却表现出完全不同的风格。画面上描述的是毕加索钟情的一个女人，他通过对比鲜明甚至极端的色彩和扭曲错乱的面部器官来表现一个懦弱悲悯的女人泪颜下面的愤怒，用残缺不全描述这个女人的真实内心（图1-10）。原本女人的嘴巴被手和纸巾挡住是看不见的，但是毕加索看见了，是用心看见的，然后他就强行在纸巾上开了个洞，让别人也能够看见这个女人的内心。毕加索用这种方法表现

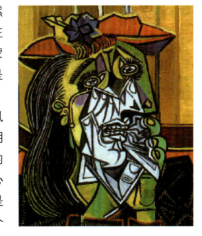

图1-10　《哭泣的女人》　毕加索

西班牙人民在国内战争期间遭受蹂躏的痛苦心情。所以通过比较，可以看出不同的风格流派和造型技巧使两位大师的作品各具特色。

还有同时代的艺术家之间的比较。艺术家由于各自生活体验、受教育程度及生活环境等的不同而形成了千差万别的艺术观念，反映在作品上则是各有千秋。

（2）纵向比较是指在鉴赏的过程中对作品有关的事物作时间性纵向的比较分析。每一种艺术、每一个流派、每一位艺术家乃至每一件作品都有其自身的发展过程，每一个发展阶段都有不同的特征，在比较分析中认识并把握这些特征，有助于理解作品的内涵。例如，艺术种类不同发展阶段的纵向比较，即在欣赏某类艺术作品时，将不同发展时期的作品摆在一起进行比较分析，则容易把握这类艺术发展体系的总特征，对于理解单个作品有很大的帮助。比如，欣赏我国古代仕女画《簪花仕女图》和《捣练图》时，我们可以通过欣赏现代女性美与时尚美的方式，比较古代女性美与现代女性美的差异，从而加深对古典作品的理解。还有艺术流派不同发展时期的纵向比较，即每一个流派或思潮的形成和发展是一个不断变化的过程，每一个阶段的特征都会在该时期的作品上留下痕迹。例如，印象派艺术，从印象派时期代表人物莫奈的《日出·印象》到新印象派时期代表人物修拉的《大碗岛星期天的下午》，再到后印象派时期代表人物塞尚的《苹果和橙子》、凡·高的《向日葵》等，将该流派不同时期的作品摆在一起比较分析，就可清楚地呈现出该流派艺术特色的发展线索。

对同一艺术家不同成长阶段的纵向比较也是一种好的方法。如果纯粹欣赏毕加索的一幅作品，忽视他不平凡的人生经历和性格多变的精神世界去孤立地理解作品，则很难理解那些或似儿童画、或抽象、或拼贴的作品美在何处。但是如果将毕加索一生历经的现实主义、自然主义、古典主义、立体主义、超现实主义等创作风格做一定的比较，我们就会理解他深邃而丰富的内心世界，理解他作品独特的表现方式，以及对美术创作发展的杰出贡献。

三、社会学分析法

美术作品的产生来自现实生活，是对现实生活的提炼和概括。所以，对美术作品进行分析鉴赏时，可以从不同时代、不同国度及不同民族的具体而生动的形象和情景去认识世界、了解历史、感悟真理和体验不同的人生，进而体悟生活的本质。比如，从米勒的《拾穗者》等一系列描绘农民生活的作品中，可以了解到19世纪法国农村的生活情境和农民的生存状态，同时，也能感受到当时法国农民淳朴的性格和精神状况，对当时法国民族及时代的状况和特点就会有更深刻的认识。

每个时代的美术作品都带有时代的烙印，这是中外艺术的共同规律。不同历史时期的文化特征、审美思潮和价值取向在美术作品中都有着深刻反映。所以，同一题材的作品在不同社会和历史时期也会有不同的文化内涵，美术作品的表现手法及人们的鉴赏情趣和鉴赏标准也不完全相同。这是鉴赏美术作品时应注意把握的。美术创作不是单纯地模拟人物和客观事物的外貌，而是通过人物的神情与活动等可视的因素，来完成对人物性格的刻画，以及人物内心世界的展示，同时也实现主体内在情感的传达与表现。因此，美术作品是艺术家意识物化了的精神产品，作品中表现的人生境界、生命感受和审美能力等，都与艺术家的人生经历、成长环境、情感气质、宗教信仰和历史际遇等有着直接的联系。鉴赏者要鉴赏美术作品，不仅要了解作品创作的历史背景、社会环境、民间习俗、文化传统、民族欣赏习惯等，还要了解创作者的宗教和哲学信仰，甚至对世界其他民族的历史和文化传统等也要有所了解。如分析尼德兰画派著名画家扬·凡·埃克的油画《阿尔诺芬尼夫妇像》，画中的男主人公是位荷兰皮毛商人，是扬·凡·埃克的好朋友。所以，这幅男女组合的全身双人肖像画是当时社会生活的真实写照。肖像的背景是具体真实的室内景，而且还是画的阿尔诺芬尼夫妇举行婚礼的场面。画中小圆镜上方的画家的亲笔签名，说明了画家亲自参加了他的朋友的婚

礼，从而使这一作品兼有结婚证书的价值。画面采用了西方传统绘画中的平行透视，更有意思的是那面小圆镜，它既是室内的重要装饰，又借镜中映照出的画面内外的人与景，扩大了画面的空间，增强了作品的艺术表现力。所以，这幅作品又具有风俗画的性质，加深了我们对当时社会生活和风俗人情的了解（图1-11）。

不同时代、不同国家、不同民族的美术作品都有自己鲜明的语言和形式特征，作品一旦形成，这些具有时代性、区域性、民族性的特征和精神就可能通过美术作品跨越时空而被保留下来。例如，我们欣赏清初"四僧"中八大山人的绘画作品时，如果不把作品与画家"金枝玉叶老遗民"的身世联系起来，则无法感受到他"墨点不多泪点多"的画面背后，因社稷易主而给画家带来国破家亡的深重苦难，更难以体会到他创作中那种所谓"江山不是无情物，画到荒寒亦可怜"的悲怨心情。如果能够做到"知人论画"，那么我们就可以通过画面，体味出

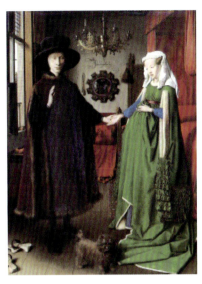

图1-11 《阿尔诺芬尼夫妇像》
扬·凡·埃克

八大山人内心深处的孤寂、无奈、悲凉与落寞，感受到他画面之外的深远寄托。这样，欣赏者便会与画家达到一种深层次的沟通和精神的融合，从中获得一种审美的愉悦。另外，从不同的美术作品中，还可以感受到艺术家的气质、人生际遇及艺术追求等对其创作的影响。真正优秀的美术作品是创作者心灵与精神的折射，创作主体与客体之间始终是对应关系，二者互为表里、互相印证，给人以广阔的回味空间和多重反思的余地。可见，欣赏美术作品时，把握艺术家和作品之间的关系是一种重要的解读方法。

本章小结

本章主要介绍了美术起源、美术鉴赏的条件、美术作品构成的主要因素、美术鉴赏的功能和作用、美术鉴赏的审美心理现象与过程、美术鉴赏的主要方法等内容。通过本章的学习，可以对美术与美术鉴赏有基础的了解，并学会运用美术鉴赏方法进行鉴赏。

第二章 绘画艺术鉴赏

学习目标

了解绘画艺术的概念、分类；熟悉绘画艺术的审美特征；掌握中外绘画艺术各时期的绘画风格与作品。

能力目标

能够结合创作背景从不同视角鉴赏中外绘画作品。

第一节 绘画艺术概述

一、绘画艺术的概念

绘画在技术层面上，是一个以表面作为支撑面，再在其上添加颜色的做法。那些表面可以是纸张或布，添加颜色的工具可以是画笔，也可以是刷子、海绵或布条等。在艺术用语的层面上，绘画的意义也包含利用此艺术行为，再加上图形、构图及其他美学方法去达到画家希望表达的概念及意思。

绘画艺术是忠实于客观物象的自然形态，对客观物象采用经过高度概括与提炼的具象图形进行设计的一种表现形式。它具有鲜明的形象特征，是对现实对象的浓缩与精练、概括与简化，突出和夸张其本质因素。

二、绘画艺术的分类

绘画艺术按创作材料分，可分为中国画、油画和版画等；按题材内容分，可分为人物画、风景画、山水画、花鸟画、历史画、宗教画、静物画、肖像画等；按使用途径分，可分为宣传画、广告画、年画、漫画等。下面以绘画艺术的创作材料分类作详细介绍。

1. 中国画

中国画历史悠久，其绘制材料主要是"文房四宝"、绢帛和中国画颜料。

中国画首先强调的是"笔墨"。所谓"笔",是指勾、勒、皴、点等运用毛笔的不同技巧和方法。中国画强调以线条造型为主,不像西画讲究光线明暗和块面;线条有轻重、缓急、曲直、粗细的变化,古代有"十八描"的说法,独具情趣。所谓"墨",是指中国画以墨代色,运用烘、染、泼、积等技法,使墨色产生丰富细腻的深浅变化,即所谓的"墨分五彩",独具魅力。其次,中国画在构图上不受焦点透视的束缚,多采用散点透视法(主要包括全景式、分段式、分层式三种),自由而灵动。最后,中国画的绘画常常与诗文、书法、篆刻有机结合在一起,形成了中国画特有的形式美。

2. 油画

油画是以用快干性的植物油(亚麻仁油、罂粟油、核桃油等)调和颜料,在画布、亚麻布、纸板或木板上进行制作的一个画种。作画时,使用的稀释剂为挥发性的松节油和干性的亚麻仁油等。画面所附着的颜料有较强的硬度,当画面干燥后,能长期保持光泽。油画凭借颜料的遮盖力和透明性能较充分地表现描绘对象,色彩丰富,立体质感强。油画是西洋画的主要画种之一。

3. 版画

版画是指由艺术家构思创作并且通过制版和印刷程序而产生的艺术作品。具体来说,其是以刀或化学药品等在木、石、麻胶、铜、锌等版面上雕刻或蚀刻后印刷出来的图画。版画艺术在技术上是一直伴随着印刷术的发明与发展的。古代版画主要是指木刻,也有少数铜版刻和套色漏印。独特的刀味与木味使它在中国文化艺术史上具有独立的艺术价值与地位。

三、绘画艺术的审美特征

绘画艺术因其对社会生活独特的表现方法和审美形式,而具有相对独立的审美价值。

1. 绘画艺术是人类精神情感的表现方式

绘画艺术既能个性化地、具体地透视客观对象的本质与必然,又能细致、复杂地展示主体的主观意象与精神情感。绘画在描写人物的形貌、神情、姿态、动作方面,在刻画自然景物、生活场景乃至对象的细节方面都有其独特的表现力。这是因为绘画虽只能在二维空间展开,但通过透视、色彩、光影等艺术手段,可以表现事物的纵深和各个侧面,带来视觉上的立体感和逼真效果。绘画通过色彩、线条、形状来反映客观事物,表现主体内在的审美意象,并通过视觉形象来反映现实生活,呈现社会生活中的矛盾和人物的内心冲突,呈现艺术家以情观物所见的世界,创造凝聚着艺术家审美理想的心灵画面。绘画大大扩展了客观的主体性艺术,反映社会生活的能力和范围,不仅具有题材的广阔性,还可以淋漓尽致地展现人类生活中的某些细节,通过人物的神情与活动等可视的因素,来完成对人物性格的刻画,以及对人物内心世界的展示,同时,也实现了主体内在情感的传达与表现。

2. 绘画艺术是现实社会生活与自然界的艺术写照

绘画的取材范围极其广泛,表现的内容也极为丰富,现实社会生活的方方面面,自然界的飞禽走兽、林木花草等,即人的社会生活内容和人化的自然界,在绘画艺术中都可以得到直接和具体的反映。

绘画艺术可以反映丰富多彩的社会生活,也可以容纳自然的天地造化、人工的精巧创造,还可以容纳面目各异的人物;它不但能够刻画各色人物的容貌神态,而且能够表现人物在复杂的社会环境中的内心冲突和情感色彩。同时,绘画能够自由地再现人物及事件之间的关系和发展过程,能够细致地表现艺术形象活动的环境,帮助人们认识社会生活的本质。所以,绘画所描绘的艺术形象渗透着艺术家的理性情感,是强烈的情感和深刻的理性二者交融在一起的结合体。尤其在一些充满社会责任感的优秀艺术家所创造的形象里,理性的因素更是自觉地规定了情感的倾向,正是这种积极的理性因素使绘画的艺术形象具有一种特殊的生命力。

3. 绘画艺术可以激发人的丰富想象

绘画艺术表现的是静态的视觉艺术形象，可以通过最富有表现力的一瞬间来反映现实生活，表达人们的审美感受。因此，绘画对艺术形象的概括和提炼更为集中、凝练。艺术家往往能够利用刻画生活中某一可视的瞬间来概括事物发展过程中与之密切联系的前后阶段，使定型的艺术形象在观赏者头脑中产生对事物发展过程的联想，激发对动态过程前因后果的丰富奇丽的想象。观赏者通过对艺术形象的审美观照，迅速联想到艺术品未直接展示在人们面前的那些画面，靠内心建构形成心理完形，从而产生精神与情感的愉悦，并因其内在的主体性，使人们可以对艺术家的内在审美意象进行较为自由的体验。在方向较明晰的引导下，具体地想象艺术家的内在审美意象。

第二节　中国绘画艺术鉴赏

一、史前绘画

史前绘画指原始社会时期，即石器时代原始先民在劳动生活中创造的美术。考古学成果显示，旧石器时期，原始人的智力有了较高的发展，技能及创造力的发展为绘画艺术的产生奠定了基础。在山西朔州峙峪发掘出的公元前 3 万年左右旧石器时代晚期遗址中的文物上就刻有人物鸟兽图案（图 2-1）。

新石器时期的绘画主要体现在岩画和彩陶纹饰两个方面。

1. 岩画

岩画是一种古老的绘画形式，是以凿刻或矿物质颜料涂绘的形式在洞穴内或户外的岩壁上描绘图案的一种绘画形式。岩画的内容往往与原始人类的生产、生活及信仰有关。我国的岩画分为北系岩画、南系岩画、西藏岩画及其他地区岩画。凿刻形式岩画的制作方法有三种：一是敲凿法，以一定硬度的器物如打制过的尖锐石器或金属矿物在岩石上凿点，以这些点来构成图形；二是磨刻法，以石器、金属为工具在岩石上摩擦产生痕迹；三是线刻法，以锐器刻出线条，以这些线条来组成图形。例如，我国内蒙古自治区的乌拉特南山岩画（图 2-2）采用敲凿法；江苏连云港市将军崖岩画（图 2-3）属于磨刻法岩画。

涂画岩画是以软质工具蘸取颜料绘制而成的。其采用的颜料多为矿物颜料加动物油脂、植物汁液或水调和而成，颜料多为红色（赤铁矿、土红），且多为单色。

图 2-1　山西朔州峙峪遗址

图 2-2　内蒙古自治区乌拉特南山岩画

从地域上来看,北方岩画多以凿刻为主,人物动态丰富;南方以颜料绘制岩画较为多见,人物不做五官和手脚趾的细节刻画,以单色平涂为主,色彩无明显深浅变化,类似剪影,正面姿势较多,常见蛙形舞蹈式,其中的代表实例有广西宁明花山岩画(图2-4)。

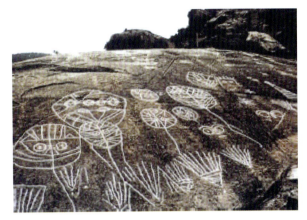

图2-3　江苏连云港市将军崖岩画

图2-4　广西宁明花山岩画

2. 彩陶纹饰

彩陶纹饰是在陶器烧制前绘制于彩陶器表面的纹饰。彩陶的色彩多为素底黑纹,其次为素底红纹,也有个别素底白纹、黑紫或黑红两色。彩陶绘制的色彩有红、黑、白等,红色主要来源于含Fe_2O_3矿物,黑色来源于锰铁矿,白色源自方解石和石膏。彩陶的绘制工具以动物纤维捆绑于木、竹竿上制成,其结构和使用原理类似于现在常见的画笔。

彩陶纹饰的题材有几个来源:一是对编织物纹理的模仿;二是对劳动中节奏感的抽象化;三是对生活场景的再现;四是对崇拜物的再现或抽象简化;五是对常见自然物的再现或抽象简化。在陕西省西安市半坡遗址发掘出的人面鱼纹盆(图2-5)中,对角绘有两个圆形人面纹样,两个人面之间是两个网纹鱼形纹样。人面纹样头顶绘有三角形装饰,面部两侧装饰鱼纹。可以看出其产生与捕鱼生活有关。我国青海省大通县出土的舞蹈纹盆(马家窑文化)(图2-6),内壁绘有五人一组共三组牵手舞蹈的人物纹样,形象稚拙生动,是中国绘画史上最早反映现实人物活动的绘画作品之一,具有十分重要的意义。甘肃省永靖三坪出土的旋涡纹彩陶瓮(图2-7),肩部装饰旋涡纹,腹部饰以波浪纹,肩腹由一直线纹分割,线条流畅优美。

我国原始社会因幅员广阔,多民族共存与融合呈现出地域性差异和交融性,并且由于智能水平与生产力水平的差异,绘画内容和形式在再现现实的同时也融入了几何化抽象、原始崇拜和原始想象力表现。

图2-5　人面鱼纹盆

图2-6　舞蹈纹盆

图2-7　旋涡纹彩陶瓮

二、夏商周绘画

夏、商、周三代至春秋之前都属于奴隶制社会。此时期的绘画多为满足奴隶主权贵阶级的统治与奢靡生活有关,如装饰宫苑、祭堂的壁画,陶器青铜器物上的纹饰、织物图案等。据史料记载,西周初年曾绘制《武王、成王伐商图》及《巡省东国图》壁画。

我国吉祥纹样中很多代表性纹样也都自夏、商、周三代产生并初步成形,如饕餮纹(图2-8)、云雷纹(图2-9)、夔龙纹(图2-10)、虎纹(图2-11)、凤鸟纹(图2-12)、象纹、龟纹、蛙纹、鱼纹等,古人将这些纹样装饰于青铜、玉器、骨器及漆器上。如西周燕国墓出土的漆豆(漆制酒器)上就绘有饕餮纹。

图2-8 饕餮纹

图2-9 云雷纹

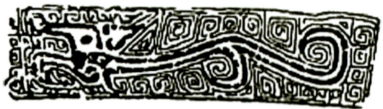

图2-10 夔龙纹

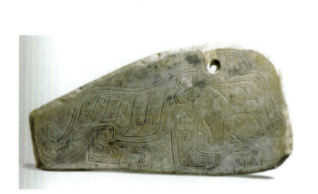

图2-11 虎纹

图2-12 凤鸟纹

三、春秋、战国绘画

公元前770年—前476年,周王的势力减弱,群雄纷争,这一时期因孔子修订《春秋》而得名春秋时期。公元前475年—前221年,各国混战不休,史称战国。公元前453年,韩、赵、魏三国打败智氏,继而瓜分晋国,奠定了战国七雄格局。

有关春秋战国时期的绘画作品文献记载得很多,尤其是壁画。在《山海经》和屈原的《天问》中都有记载,从这些描述中可以看出当时壁画形式规模之大,但遗憾的是都没能保存到今天。留存下来与绘画有关的实物只有青铜器纹饰、漆器画面和少量珍贵的帛画。

例如,战国水陆攻战鉴(图2-13)为战国时期著名青铜器,又名"战斗纹鉴"。其为大口曲壁、

平底圈足并有两对称兽形耳，耳上衔环。鉴外壁装饰有三层水陆攻战纹图案，所有图案都是预先铸成凹槽，再以铜嵌镶制而成。它的三层内容分别表现步兵交战、攻城和水战，人物水平排列，呈剪影式，没有空间透视关系，主要注重人物动态刻画。虽然绘画造型较为简单，但在反映环境刻画、人物动态方面有一定的表现力。宴乐渔猎攻战纹壶（图 2-14）以复杂的画面同时表现采桑、狩猎、习射、宴乐、水陆攻战等场景。

帛画，是中国古代最早绘制于近似纸张的承载物上的绘画形式，因在帛（一种白色的丝织品）上用笔墨和色彩描绘人物、走兽、飞鸟及神灵、异兽等形象而得名，约兴起于战国时期，至西汉发展到高峰。《人物龙凤图》（图 2-15）、《人物御龙图》（图 2-16）是战国时帛画的代表作品。《人物龙凤图》是随墓而葬的铭旌（古代人死后，按死者生前等级身份绘制的旗幡，用与帛同样长短的竹竿挑起，葬时取下加于柩上）。画中贵妇为墓主人生前肖像，取墓主人侧面形象，神态虔诚，人物上方有凤鸟与夔龙，凤鸟比例较大，夔龙弱势。象征瑞兽引导墓主人升天飞往极乐世界。线造型与小面积色块的组合使画面具有古朴的装饰性。《人物御龙图》用途与《人物龙凤图》相似，画中描绘一名男子，驾驭一条龙似要向上飞升。人物也是侧面站立，佩剑持缰。龙向上仰首，尾部立着一只同样仰首的鹭，龙身向下折成船形，人物上方有一舆盖。画面中龙身、人物服饰及舆盖边飘飞的流苏状坠饰都使画面富有轻盈上升的感觉。画中还在局部施用了金白粉彩，足见当时绘画手法的华丽之风。

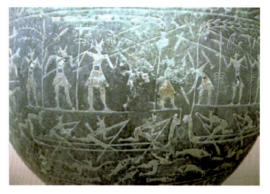

图 2-13　水陆攻战鉴

图 2-14　宴乐渔猎攻战纹壶

图 2-15　《人物龙凤图》

图 2-16　《人物御龙图》

四、秦汉绘画

秦汉时期是中国统一的多民族封建国家的建立与巩固时期，也是中国民族艺术风格确立与发展的极为重要的时期。公元前 221 年，秦始皇统一中国后，在政治、文化、经济领域的一系列改革使社会产生了巨大的变化。为了宣扬功业、显示王权而进行的艺术活动，在事实上促进了绘画的发展，西汉统治者也同样重视可以为其政治宣传和道德说教服务的绘画。汉代厚葬习俗，使得现代人可以从陆续发现的壁画墓、画像石及画像砖墓中见到当时绘画的遗迹。

1. 汉代墓室壁画

汉代墓室壁画的内容和形式最为丰富多彩，也最具代表性。目前，已发现的汉代重要壁画墓和墓室壁画有：属于西汉时期的河南洛阳卜千秋墓壁画（图2-17）、洛阳烧沟61号墓壁画、陕西西安的墓室壁画《天象图》；属于新莽时期的洛阳金谷园新莽墓壁画；属于东汉时期的山西平陆枣园汉墓壁画《山水图》、河北安平汉墓壁画、河北望都1号墓壁画，以及在内蒙古和林格尔发现的墓壁画等。

图2-17 西汉时期的河南洛阳卜千秋墓壁画局部

2. 画像石、画像砖

汉代陵墓建筑的石构件上，往往雕刻有各种人物形象，人们将其称为"画像石"。该类画像石，多属于绘画性质作品，少数属于浮雕作品。在发现帛画和壁画之前，汉画主要指的就是画像石。汉画像石主要分布在山东、河南等地，其中，山东发现的画像石较多，作品多为神话故事、历史故事和"祥瑞"题材。其中，历史故事作品最多，如《荆轲刺秦王图》（图2-18）紧紧抓住了故事发展的高潮，表现出了紧张的瞬间景象，作品风格朴实有力，十分生动。

画像砖是由战国和秦代的瓦当、空心砖上的画像演变而来，散见于我国大部分地区，其中河南、四川为最多。但若说到艺术成就最高的画像砖当属四川的画像砖。其在题材上，大多是反映现实生活的，如《弋射收获画像砖》（图2-19）等。

图2-18 《荆轲刺秦王图》

图2-19 《弋射收获画像砖》

五、魏晋南北朝时期绘画

魏晋南北朝以前，绘画发展已经历了上千年的历史，但从鉴藏的角度考查，真正需要鉴定的古画是从这个时期开始的。因为在此以前，绘画主要由无名画工承担，作品不署名款，无须辨别真伪。至六朝则涌现出一大批出身于士大夫阶层、专志于绘画，并取得杰出成就的有名画家，据唐代张彦远《历代名画记》记载，人数达百人以上，他们地位显赫、画艺精湛、声誉卓著，深受时人推崇，其作品也为人们欣赏、收藏和流传。

士大夫专业画家的典型是顾恺之，他出身贵族家庭，是东晋最伟大的一位画家与绘画评论家，他博学多知，文学、书法造诣也很深厚，被称为画绝、文绝和痴绝"三绝"。顾恺之的人物画注重人物精神面貌的表现，认为"传神写照，正在阿堵中"，提出了描绘眼睛是人物画艺术中的最重要

的技巧，如《女史箴图》（现存为唐代摹本）（图2-20）和《洛神赋图》（现存为宋代摹本）（图2-21和图2-22）。

图2-20　《女史箴图》（局部）　顾恺之

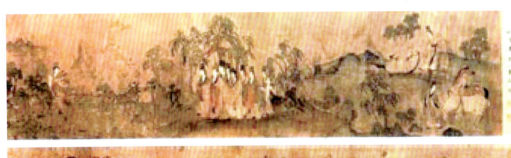

图2-21　《洛神赋图》　顾恺之

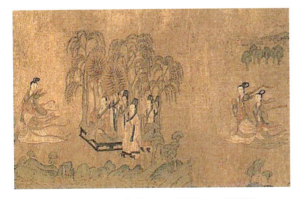

图2-22　《洛神赋图》（局部）　顾恺之

六、隋唐绘画

隋唐时期在中国历史上占有重要的地位。特别是唐代的前期阶段，版图广阔，国力雄厚，经济繁荣，为文化繁荣提供了物质基础。唐代采取种种措施，加强了各民族团结，并与中亚、印度及朝鲜半岛、日本列岛等地区国家有着密切联系，广泛而深入地进行经济文化交流，使文化艺术得到了长足的进步。其丰富多彩的绘画正是在这样的社会条件下出现的。

1. 人物画

人物画在隋唐仍占主要地位。魏晋兴起的佛教画至隋唐达到极盛，它既继承汉魏传统，又融合西域等外来绘画成就，艺术上发展得更为成熟。

（1）阎立本的《步辇图》（图2-23）。《步辇图》绢地彩绘，描述了松赞干布派使臣禄东赞向唐太宗求亲的故事。画面上，九位宫女或肩负扶持步辇，或掌扇，或持伞盖，簇拥着坐于步辇之上的太宗；太宗雍容华贵，气定神闲地接受禄东赞的朝拜；而右侧的禄东赞身着小团花衣，恭敬地在礼官的带领下拜见太宗。画家通过人物服饰、容貌及神情，生动地刻画了远道而来的藏族使者和襟怀宽广的唐太宗，将汉藏友好的历史事件完美地记录了下来。画面线条遒劲有力，设色沉着，人物描绘细腻，表明了阎立本上承六朝传统、下启后世的重要地位。

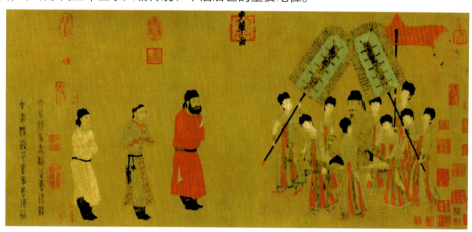

图2-23　《步辇图》　阎立本

（2）吴道子的《送子天王图》（图2-24）。《送子天王图》取材于《瑞应经》中释迦牟尼降生的故事，这是一卷白描，前一部分描写了凶猛不驯的天龙、雍容端坐的天王及仪态安闲的文臣、侍女，表现的是佛降生时的威严隆重场面；后一部分描写了净饭王抱子礼佛的场面。作品通过不同形象的共同心理活动以显示小婴儿的无上威严。这种通过人物的表情、动态及内心活动以阐明主题的表现方法，表现出了动与静、虚与实、庄严和凶猛、紧张与严肃的对比关系，增加了画面的韵律感和节奏感。图2-24中人物服饰皆为唐装，这也是此时佛教艺术世俗化、外来艺术民族化的形象说明。

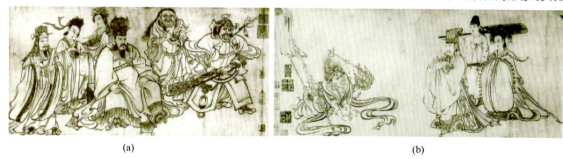

(a) (b)

图2-24　《送子天王图》　吴道子

(a)《送子天王图》（局部一）；(b)《送子天王图》（局部二）

（3）张萱的《虢国夫人游春图》（宋摹本）（图2-25）。《虢国夫人游春图》表现了虢国夫人（杨贵妃的姐姐）三月三日出行畅游春景的情景。虢国夫人处于画面中心，仪表雍容，一副贵妇从容娴静的仪态。她前后有侍从随行，另有其姐妹同往，并在行程中进行言语交流。作品构图处理疏密变化，层次错落有致，使画面富有流动性。

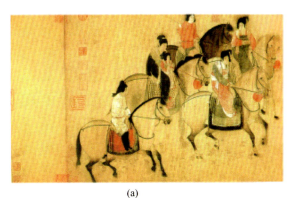 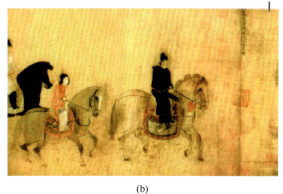

(a) (b)

图 2-25 《虢国夫人游春图》 张萱

(a)《虢国夫人游春图》（局部一）；(b)《虢国夫人游春图》（局部二）

2．山水画

表现自然山川大地之美的山水画在隋唐时期发展成为一门独立的画种，摆脱了魏晋南北朝时"水不容泛""人大于山"的稚拙状态而趋向成熟。隋代及唐代前期的山水画中常穿插神仙及贵族游乐的内容，多以青绿赋色，纤丽而富有装饰性。

（1）展子虔的《游春图》（图 2-26）。《游春图》是展子虔留存下来的唯一作品。此画描写了贵族士人纵情游乐于

图 2-26 《游春图》 展子虔

山水之间的景象。它不同于南北朝山水画"人大于山，水不容泛""树石若伸臂布指"的幼稚面貌，已发展到了人与山有适当比例，在透视关系的处理上注意到空间的深度，画面有"远近山川、咫尺千里"之感。

（2）李思训与李昭道的画作。李思训的《江帆楼阁图》（图 2-27）以俯视的角度，描绘了山角丛林中的楼阁庭院和烟雨辽阔的江流、帆影，境界清幽而旷远。从布局到画法上可看出其是展子虔《游春图》的继承和发展；李昭道的《明皇幸蜀图》（图 2-28）是一幅以山水景物为主的历史故事画，描绘的是唐玄宗因安史之乱而避乱入蜀，正与嫔妃侍从行进于蜀道万山中的情景。此画构图雄奇，丘壑峻峭，山石、树木、云水的画法更为精巧细密。

3．花鸟画

花鸟画在隋唐时代已成为独立画种并有了明显的进步。中国描绘动植物形象的图像早期多见于工艺品装饰，汉代常表现为祥瑞图像，魏晋以后，已有人画蝉、雀等禽、鸟、虫、兽。隋唐时代，由于贵族美术的发展，花鸟题材多流行于宫廷及上流社会，用以装饰环境及满足精神欣赏需要。

谈及唐代的花鸟画，不得不提韩滉的《五牛图》（图 2-29）。

图 2-27 《江帆楼阁图》 李思训

画中的五头牛从左至右一字排开，各具状貌，姿态互异。整幅画面除右侧有一小树外，别无其他衬景，每头牛均可独立成画。画家通过它们各自不同的面貌、姿态，表现了其不同的性情：活泼的、沉静的、爱喧闹的、胆怯乖僻的。在技巧语汇表现上，作者更是独具匠心，选择了粗壮有力、具有画面感的线条去表现牛的强健、有力、沉稳而行动迟缓。其线条排比装饰不落俗套，笔力千钧。

图 2-28　《明皇幸蜀图》　李昭道

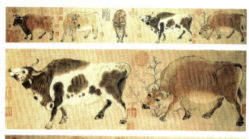
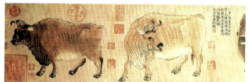

图 2-29　《五牛图》　韩滉

七、五代、两宋绘画

1. 五代绘画

中国五代时期，各个地区之间并不因为分裂而断绝经济往来。特别是西蜀和南唐农业和手工业继续发展，商业繁荣，加之战争较少，政局相对稳定，促进了文学艺术的某些变革，使得通俗性、玩赏性、享乐性的文艺应运而生。绘画也因而出现了新的机运，具有明显的地方色彩和时代特征。绘画的发展是不平衡的，其中以中原、西蜀和南唐这三个地区的绘画最为发达。

（1）人物画。五代时期，人物画的题材内容日渐宽泛，宗教神话、历史故事、文人生活等都成了描绘的主题。画家多注重人物神情和心理的描写，传神写照的能力又有了提高。在技法风格上则向两大方向发展：一方面，工笔设色的一路用笔更加细劲多变，赋色也变得鲜丽起来，色调比唐代有所丰富；另一方面，水墨一路除了超变形发展以外，还出现了水墨大写意的画法。

《韩熙载夜宴图》是五代时期写实性较强的代表代之一，堪称中国人物画的巅峰之作，其作者顾闳中是南唐的宫廷画师，但画史对他记述甚少，仅有《韩熙载夜宴图》（图2-30）传世。该画描绘了当时的现实生活，反映真人真事，揭示了统治阶级的内部矛盾，是具有深刻主题思想和较高艺术性的作品。画卷以夜宴为题，设计了张宴听乐、观舞、休息、轻吹、宾客酬应五个情节，显示了夜宴的整个过程，每段均巧妙地用屏风相隔而又连成一气。画家通过一系列的细节揭示出主人公在当时形势下置身华宴歌舞中的苦闷、空虚、无可奈何的复杂心境。此画用笔缜密，线条细润而圆劲，设色浓丽而沉着。全画情节的描绘，人物形象、衣服纹饰的刻画，道具的选择，用线用色都自然

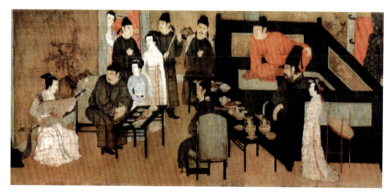

图 2-30　《韩熙载夜宴图》（局部）　顾闳中

地统一在和谐的整体效果中。这是一幅具有重要历史文献价值和杰出艺术成就的古代人物画精品。

（2）山水画。五代山水画较之唐代更能表现出各种不同的自然面貌和创造出富有个性的深妙的意境。例如，荆浩、关仝作品中出现的是"云中山顶，四面峻厚""工关河之势，峰峦少秀色"的典型的北方山水；董源、巨然作品中出现的是"溪桥渔浦，洲渚掩映，一片江南""岚气清润，布景得天真多"的典型的南方山水，这是唐代所不曾有的。山水画在此时期的变化是最大的，从选材到技法，都有了一个飞跃，山水被作为生息的环境加以描绘。

荆浩是中国五代后梁最具影响的山水画家，他博通经史，并长于文章。他擅画山水，常携笔摹写山中古松。其所作云中山顶，能画出四面峰峦的雄伟气势，自称兼得吴道子用笔及项容用墨之长，创造水晕墨章的表现技法。他是中国山水画发展过程中具有重要影响的画家之一，代表作品为《匡庐图》（图2-31）。这幅画从画面上看是"鸟瞰式"的全景构图，作者从不同的视点去观察山峰、村屋、路径和飞流的瀑布，并把它们巧妙地融合在一起，使整个画面的空间层层推进，将最高的主峰置于群峰的簇拥之中，更显得气象万千、气势磅礴，表现出了一种"天地山水之无限，宇宙造化之壮观"的局面，从而体现出北方山水的壮观和美丽。

完成水墨系统化集成的是南唐董源。其以江南景色为画图，开"平淡天真、融浑静穆"的南派师法。若说影响，可称五代以来皴法体系的鼻祖。董源的代表作《潇湘图》（图2-32）以手卷形式徐徐展现一派草木繁茂、云雾晦明的江南景色。其用圆浑的短披麻皴表现丘陵的土质质感，又用点子皴表现漫山葱郁草木。此技法近看皴点，远看则成起伏的山丘，使得树丛草坡，溪桥渔浦——显露了出来。

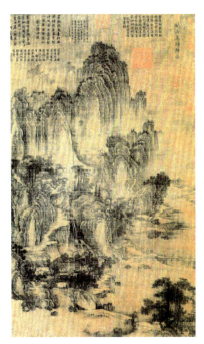

图2-31　《匡庐图》　荆浩

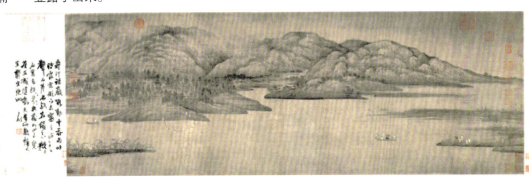

图2-32　《潇湘图》　董源

（3）花鸟画。五代花鸟画有以黄筌和徐熙为代表的两大派别，在题材、风格和审美情趣上存在着"富贵"与"野逸"的差异。在表现技法方面较之唐代有了更多的突破。唐代兴起的山水画中以运用水晕墨章和破墨为特色的水墨画法，和花鸟画中以注重描写活禽生卉为特色的写生画法，至五代时期被更加广泛运用并逐渐加以完善。

黄筌的代表作《写生珍禽图》（图2-33）描绘了鹡鸰、麻雀、鸠、腊嘴、龟、蚱蜢、蝉、蜂、牵牛等24种昆虫动物。据说此图是黄筌给儿子学习的画稿，该画用笔极为工细，渲染以墨为主，略施淡彩，是典型的双勾填彩的工笔画法。画中所绘对象结构严谨，形态准确，从鸟雀的每根羽毛到龟身的纹理，以及昆虫的须、爪、翼，都表现得一丝不苟，质感真实。如蝉翼较淡的色墨渲染，显

得轻挺薄透；龟壳棱角分明、墨色浓重，又显得如此坚硬似敲击有声，这些都显示出作者不凡的写实能力。徐熙则开创"没骨"画法，落墨为格，杂彩敷之，略施丹粉而神气迥出，如图2-34所示的《玉堂富贵图》。黄筌之子黄居朋、黄居宝，徐熙之孙徐崇嗣、徐崇矩都是当时花鸟画的重要画家。

2．宋代绘画

我国宋朝延续300多年，其绘画在隋唐五代的基础上继续得到发展。民间绘画、宫廷绘画、士大夫绘画各自形成体系，彼此间又互相影响、吸收、渗透，构成宋代绘画丰富多彩的面貌。

图2-33　《写生珍禽图》　黄筌

（1）人物画。宋代人物画在反映现实生活方面有了大幅度的进步。从唐代以画重大历史事件和贵族生活为主，扩展到描绘城乡市井平民生活的各个方面。

武宗元，精于道释画，是宋初继承吴道子画派的画家中最有成就的一位。其道释画《朝元仙仗图卷》（图2-35）描绘了东华帝君、南极帝君率众仙朝见最高神祇的情景。帝君形象庄重端严，神将魁梧威猛，仙伯神清气朗，女仙轻盈端丽，各有特色，人物组合高低疏密，富于节奏。作者通过对服饰、姿态的精谨描绘表示出人物的不同身份。

图2-34　《玉堂富贵图》　徐熙

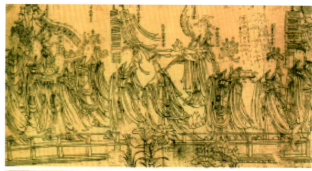

图2-35　《朝元仙仗图卷》　武宗元

（2）山水画。"画中最妙言山水"，由于社会的重视，宋代山水画逐渐跃居绘画的主要地位。许多山水画家深入自然山川，朝夕观察和反复体会，因而精确地画出不同地域、季节、气候的特征，追求优美动人的意境。从全景式的大山大水及松石，到用笔简括、章法高度剪裁的边角之景，显示了不同时期的卓越创造。山水景物不仅是仙山楼阁、贵族园囿游赏、士大夫幽楼隐居的景色，更多的是南北方山川郊野的自然景色，其间穿插有盘车、水磨、渡船、航运、捕鱼、采樵、骡纲行旅、寺观梵刹、墟市酒肆等平凡生活情节，具有浓郁的生活气息，而且通过真实的景物描写，体现优美的想象，塑造诗一般的意境。

北宋山水沿袭五代北方画派风格，着重塑造西北风貌的山水形象。范宽即宋代早期山水画家的代表。范宽信仰道教，生性疏野，擅长山水画，后来隐居山中"师诸造化"，在实景中写生创作，风格自成一家。范宽的山水画笔墨有力，浑厚有气势，山峰险峻雄奇，山顶绘浓密树林，水流于巨石之中蜿蜒，好用雨点皴、豆瓣皴、钉头皴。《溪山行旅图》（图2-36）是范宽的代表作，该画中一座巨峰屹立于画面中心，气势扑面而来，山顶浓重的墨色使画面产生上升感，闪耀的飞瀑、山下巨石流水赋予静态画面以动感与声效。山路上出现的一支商旅队伍点出了溪山行旅的主题。

北宋后期，山水画蓬勃发展，以往的山水画，用笔多以线条造型为主，而米芾及其子米友仁则以水墨点染的方法画山水，世称"米氏云山"，或称"米家山水"。《潇湘奇观图》（图2-37和图2-38）是米友仁的山水代表作。此画以简率笔墨描绘山水云雾，淡化细节而形成苍茫迷蒙、浑然一体的特殊韵致，景奇、情奇，意更奇。

图2-37 《潇湘奇观图》 米友仁

图2-36 《溪山行旅图》 范宽　　　　图2-38 《潇湘奇观图》（局部） 米友仁

南宋时期的山水画与北宋有着很大的不同。当时的山水画所追求的美学目标是考虑如何能含蓄又准确地表达一种诗的意境。被称为"南宋四家"的李唐、刘松年、马远、夏圭，更开创了至明清而撼力不衰、过东洋而文范远示的中国山水画的博大意境。

李唐不仅山水画自创一格，而且擅画人物故事等题材。其作品《万壑松风图》（图2-39），画面采用中景法，以浓墨淡色画出深壑群松，深谷中泉水迂回曲折，观者仿佛被带入一个深幽清凉的

世界，俗虑尽消，精神顿爽。画面上巍然而立的主峰劲峭壮丽，气势非凡；山腰间山雾漫漫；山脚间小径曲折，使景物具有了活力。其画风更多带有荆浩、范宽画作的意味，中景陡立高峰，磊落雄壮，与范宽《溪山行旅图》异曲同工，山体的石质显得坚硬，棱角方直，皴法变化多，以短、硬为统一的特征，以此表现山石的质感。李唐的皴法被称为"小斧劈皴"，只从名称便可想象这种皴法偏硬。这种"斧劈皴"在后来被马远、夏圭等人更为夸张、强调地使用，成为一种时代特征极强的风格。

（3）花鸟画。花鸟画在宋代有着飞跃的提高，艺术上大大超越了唐代。宋代花鸟画家极注重对动植物形象情状的观察研究，并为此而养花养鸟。宋代花鸟画家画花果草木，有四时景候、阴阳向背、笋条老嫩、苞萼后先，务求生动逼真。

北宋画家崔白，院体花鸟画的代表人物之一，擅画花竹、禽鸟，注重写生，精于勾勒填彩，线条劲利如铁丝，设色淡雅，在继承徐熙、黄筌的基础上创出一种清雅疏秀的风格。他的传世名作《双喜图》（图2-40）描绘了深秋景象，疾风劲吹、树枝摇动，使二山鹊鸣噪不安，引得树下野兔回首仰望。鸣禽一飞一止，动态传神，枯叶、败草、细竹、荒坡都被作者以工致严谨的笔法描绘出来，设色浅淡，格调高雅。

图2-39 《万壑松风图》 李唐

图2-40 《双喜图》 崔白

八、元代绘画

元代未设画院，除少数专业画家直接服务于宫廷外，大都是身居高位的士大夫画家和在野的文人画家。他们的创作比较自由，多表现自身的生活环境、情趣和理想。山水、枯木、竹石、梅兰等题材大量出现，直接反映社会生活的人物画减少。作品强调文学性和笔墨韵味，重视以书法用笔入画和诗、书、画的三者结合。

1. 山水画

元代绘画以山水画为最盛，其创作思想、艺术追求、风格面貌，均反映了画坛的主要倾向，对后世的影响也最为深远。元初山水画家以赵孟頫为领袖，而在元代中期画坛上，影响最大的是活跃在江浙一带的黄公望、吴镇、倪瓒、王蒙四位画家，被称为"元四家"。他们在艺术上直接或间接地受到赵孟頫的影响。

赵孟頫在绘画上力主变革南宋院体格调，谓"作画贵有古意，若无古意，虽工无益"，且系统地提出了书画用笔相同的理论，开创了元代新画风。其代表作《鹊华秋色图》（图2-41），水墨间用青绿着色，追求简率、雅逸和清幽，秋林一带，点染丹红，笔路清晰，颇具书法意味。

黄公望曾得到赵孟頫的指点，喜在纸上作画，重视笔墨情趣。他发展了董巨的水墨画传统，以疏见长，其画平淡天真，清逸脱俗。他的画多表现常熟虞山和浙江富春江一带的风景，传世的《富春山居图》（图2-42）是他的代表作。该画展现了富春江两岸初秋的风景，峰峦起伏、村舍隐约、

秋江泛舟、亭台丛林，美景随画卷展开，观者如同随画家游历了一次富春江。该画从起稿到完成历经数年，是黄公望在长期观察、体悟富春江自然之美的基础上创作的。该画布局上疏密相间，笔墨清润。

图 2-41 《鹊华秋色图》 赵孟頫

图 2-42 《富春山居图》 黄公望

2. 人物画

元代人物画，远不如山水、花鸟画兴盛，与前代相比，呈式微状态。由于尖锐、复杂的民族、阶级、社会矛盾，大多数画家消极避世，漠视人生。尤其是文人、士大夫画家，主要借山川、枯木、竹石，寄情抒志，疏于表现人事。因此，直接反映现实生活的人物画极少。随着宗教的风行，在佛道人物画方面，有一定提高。艺术方面，有些画家汲取文人画的笔墨技巧，也获得了一定的成就。

王绎是元代杰出的肖像画家。传世作品有《杨竹西小像》（图 2-43），倪瓒为其补景并题记，人物面部用墨线勾出，眉宇间颇能传达人物的个性，显示出坚实的功力。另外，赵孟頫的《红衣天竺僧》（图 2-44）也堪称经典。

3. 花鸟画

元代枯木、竹石、梅兰等题材的绘画,随着文人画的兴盛,也得到了进一步的发展,并发生了显著变化。其题材往往寓意高洁、孤傲,寄托画家的思想情操。艺术上讲求自然天趣,不尚雕饰和工丽,提倡以素净为贵,主要用水墨技法表现。其画风开启了后来的水墨写意花鸟画的先声。

元代画家王渊将工笔花鸟脱去富丽的设色而代之以水墨白描画法,将院体画加以雅化,迎合当时文人、士大夫的欣赏趣味。他的《竹石集禽图》(图2-45)画角鹰栖息于石上,布置以花竹,空中有小鸟飞翔,造型精确、生动自然,不施彩色全用水墨,富有层次,颇能表现出丰富的色彩效果。他笔下的花鸟大都置于自然山水环境中,境界比较开阔。

王冕以画梅著称,其代表作为《墨梅图》(图2-46),笔法简洁,深得梅花清幽之致。

图2-43 《杨竹西小像》 王绎

图2-44 《红衣天竺僧》 赵孟𫖯

图2-45 《竹石集禽图》 王渊

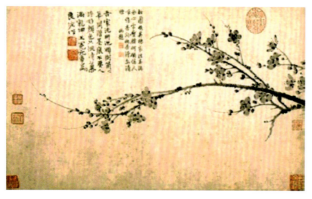

图2-46 《墨梅图》 王冕

九、明清绘画

1. 明代绘画

明代画风迭变,各画派繁荣兴盛。除人物、山水、花鸟等传统绘画题材外,文人的墨戏画也十分发达。

(1)山水画。山水画发展到明中叶,已较为开放,画派纷争是主要特色,非常有生命活力。在各画派中,主要可分为以戴进为首的"浙派"和以明四家(沈周、文徵明、唐伯虎、仇英)为代表的"吴门派"。

戴进山水，主要师承南宋。他的山水画在水墨苍劲的同时又浑厚沉郁，从而形成自身独特的艺术风格。他的《溪堂诗思图》（图2-47），用笔苍劲浑厚，布置精密，颇见生机。画中描绘出层峰叠翠，山泉溪流，杂树成林，烟气迷蒙，山麓林下，茅堂之中，老者凝思，侍童抱琴的情景。

沈周的《庐山高图》（图2-48）是为其老师陈宽七十大寿祝寿所画，以庐山之高来赞美老师的德行与学问，同时以长青的五老峰比喻长寿。画中的庐山气势高峻、奇雄，近景有一人物，既点题，又衬托出山林之势。画面饱满，虚实相继，构图生动而有灵气，将"崇高"理想与壮丽自然融为一体。其在技法上运用了解索皴与披麻皴，层层皴染，再以浓墨醒破，笔法精彩纯熟。

图2-47 《溪堂诗思图》 戴进　　图2-48 《庐山高图》 沈周

沈周的弟子文徵明的书画技艺也很全面，具有文雅典丽，笔墨蕴藉含蓄，风骨秀逸的特点。文徵明所作的《真赏斋图》（图2-49）描绘了园林之景，左侧一片太湖石，几乎占半幅，右后方画一间茅斋书屋，屋里有客对坐，阅看书画古器，屋前古桧高梧掩映。其构图严谨，境界幽雅清旷，画艺自然，不做巧饰。

（2）人物画。明代的人物画出现了变形人物、墨骨敷彩肖像等独特的新面貌。唐寅人物画则时工时写，工笔重彩仕女承唐宋传统，细劲秀丽，水墨淡彩人物学周臣，简劲放逸。其工笔重彩的《王蜀宫妓图》（图2-50）描绘了五代前蜀后主王衍的荒淫腐败生活，具有鲜明讽喻之意。美女头戴金莲花冠，身穿云霞彩饰之衣，面施胭脂，体貌丰润中不失娟秀，情状端庄而有娇媚。此画显示出其在造型、用笔、设色等方面的高超技法。美女面部的额、鼻、颔采用了"三白"法，涂白可使部位凸起，并显浓妆淡抹的华贵气质。

图2-49 《真赏斋图》 文徵明　　图2-50 《王蜀宫妓图》 唐寅

仇英在绘画上以"重彩仕女"著称于世,其代表作《汉宫春晓图》(图2-51)勾勒遒劲而设色妍雅。画家借皇家园林殿宇之盛,以极其华丽的笔墨表现出宫中嫔妃的日常生活,极勾描渲敷之能事。该画不仅是仇英平生得意之作,在中国重彩仕女画中也是独树一帜,独领风骚。

(3)墨戏画。明代文人墨戏画的梅、兰、竹及杂画等也相当发达,而徐渭(字文长)的淋漓畅快、陈道复的隽雅洒脱,代表了当时文人画的两种风格。其中,徐渭的代表作《墨葡萄图》(图2-52)为水墨大写意,画中葡萄神似重于形似,笔墨挥洒,造型生动富有意蕴。将作者的内在气质、精神付诸笔端,形成精神的客观物化。

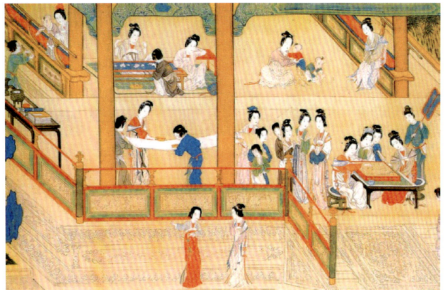

图2-51 《汉宫春晓图》 仇英　　　　　图2-52 《墨葡萄图》 徐渭

2. 清代绘画

清代绘画延续元、明以来的趋势,文人画风靡,山水画勃兴,水墨写意画法盛行。文人画呈现出崇古和创新两种趋向,风格与流派呈现多样化发展。宫廷绘画在康、乾两代发展较快并呈现出新的发展趋势。此时期涌现出"四王""四僧""扬州八怪""新安画派"等从摹古、院体到文人、商业化的不同流派。

清代绘画发展的历史进程,可分为初、中、晚三个时期。

(1)清初期绘画。

1)"四王"。清初,占据画坛时间最长的画派是以王时敏、王鉴、王翚、王原祁为代表的"四王"画派。他们发展了晚明文人画的抽象特点,特别注重笔墨和纯形象的表现。所作并非描绘真山水,而是主要表现笔墨和线条的半抽象画。其中,王时敏是"四王"画派的重要人物。他完全承袭了董其昌的文人画理论,推崇元人笔墨,特别偏爱黄公望的山水,曾画过多种《仿黄子久山水图卷》。王时敏的《仿北苑山水》(图2-53)是他风格的最好代表。该画中画家用渴笔皴擦,松散而富于层次,将峰峦的浑厚和草木的润泽表达得淋漓尽致。

2)"四僧"。清代"四僧"是指石涛、朱耷、髡残和弘仁,其四人皆为僧侣。前两人是明宗室后裔,后两人是明代遗民,四人均抱有强

图2-53 《仿北苑山水》 王时敏

烈的民族意识。他们借画抒写身世之感和抑郁之气，寄托对故国山川的炽热之情。他们冲破当时画坛摹古的樊篱，标新立异，创造出奇肆豪放、磊落昂扬、不守绳墨、独具风采的画风，振兴了当时画坛，也予后世以深远的影响。其中，石涛、朱耷成就最为显著。

石涛原姓朱，名若极，自称苦瓜和尚。绘画题材涉猎广泛，山水、人物、花果、兰竹等无不精通。其画作不落窠臼，构图奇妙，匠心独运，有超凡之风骨。讲求技法革新与对自然的观察，追求从古人入、从造化出的艺术境界。其画作有《松鹤图》《疏竹幽兰图》《秋声赋图卷》《枯墨赭色山水》《云山图》《兰竹图》《乔松图》及《山水册》。其中，《秋声赋图卷》（图 2-54）表现秋之静谧浓艳之景，墨色渲染中不失灵秀、劲健，虚实、朦胧意境丛生。朱耷号八大山人、雪个等，亦长于山水、花鸟。其山水意境荒率凄凉，花鸟怪诞冷漠，表现其愤世嫉俗、不满现实，一派受压抑而不屈的情调。所写书法，似蚯蚓扭曲多变，柔中有刚，世称"蚯蚓体"。其《荷石水禽图》（图 2-55）中荷叶的描绘笔法奔放自如，墨色浓淡相间并富有层次。水鸭的画法也简率放逸，形象洗练，一幅"白眼向天"的神态。画面意境空灵，余味无穷。

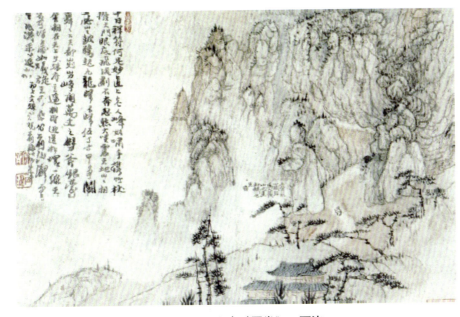

图 2-54　《秋声赋图卷》　石涛　　　　图 2-55　《荷石水禽图》　朱耷

（2）清中期绘画。清代康熙、雍正、乾隆年间，是清代社会安定繁荣时期，绘画上也呈现出了隆兴景象。北京、扬州成为绘画两大中心。京城的宫廷绘画活跃一时，内容、形式都比较丰富多彩。在商业经济发达的扬州地区，崛起了扬州八怪，形成了一股新的艺术潮流。

1）宫廷绘画。清代宫廷绘画，在康熙、雍正、乾隆年间，随着全国统一，政权巩固，皇室除了罗致一些专业画手供奉内廷外，还以变相的形式笼络一些文人画家为其服务，以及一批供奉内廷的外国画家。其中，最为有名的是意大利的郎世宁。在绘画创作中，郎世宁融中西技法于一体，形成精细逼真的效果，创造出了新的画风，深受康熙、雍正、乾隆器重。《百骏图》（图 2-56）

图 2-56　《百骏图》（局部）　郎世宁

是郎世宁的代表作之一，此图描绘了姿态各异的骏马百匹放牧游憩的场面。全卷色彩秾丽，构图复杂，风格独特，别具意趣。

2）"扬州八怪"。清代中期，南方商业城市扬州，富商聚集，人文荟萃，经济、文化迅速发展，成为东南沿海地区的一大都会。各地画家亦纷至沓来，卖画献艺，扬州八怪就是其间最著名的一批画家。

"八怪"并不限于八个人，而是代表了艺术个性鲜明、风格怪异的一批画家，包括金农、郑燮、黄慎、李鱓、李方膺、汪士慎、罗聘、高翔等人。"扬州八怪"，"怪"字源于风格大胆创新，各具特色，后世对其也褒贬不一。八怪之一郑燮，号板桥，乾隆元年进士。他在得罪主管官员后病乞回乡，以书画营生，因擅画兰、竹、石、松、菊等而闻名。师法徐渭、石涛、朱耷，而自成家法。其代表作《竹石图》（图2-57），构思与技巧相结合，布局得当，笔墨灵动而富有质感，让同样擅画竹的金农都自叹弗如。

（3）清晚期绘画。清代晚期，随着封建社会的没落衰亡，绘画领域也发生了新的变化。视为正宗的文人画流派和皇室扶植的宫廷画日渐衰微，而辟为通商口岸的上海和广州，这时已成为新的绘画要地，出现了上海画派和岭南画派。其中，"上海画派"表现尤为突出。其代表画家有任伯年、吴昌硕等。

任伯年擅长山水、花鸟、人物。他注意吸收民间绘画的传统题材，所绘文画更加通俗，更市民化。他的画设色丰富，喜用变化的线条表达情感，画面布局讲究主次、虚实关系。其《酸寒尉像》（图2-58）是为吴昌硕作的画像。画中人物头戴红缨帽，身着长袍马褂，神态矜持。面部以淡笔勾写，稍做皴擦，人物神采突显，衣服以没骨法写出，通过墨色浓淡变化突出衣物质感，画面简单生动。

图2-57 《竹石图》 郑燮　　图2-58 《酸寒尉像》 任伯年

十、中国近现代绘画

中国十二大名画

1. 中国近代绘画

中国近代，是指在鸦片战争到中华人民共和国成立之前的一段时期。这段时期是社会大变革的时代，新旧思想激烈斗争，内忧外患交织，社会长期处于动荡之中。新文化思想与西方绘画理论为这一时期的绘画带来了新的气象。

20世纪初，在广东出现了以革新传统绘画为己任的"岭南画派"，代表人物是号称"岭南三杰"的高剑父、高奇峰和陈树人。高剑父既是岭南画派创始人，又是美术教育家，曾留学日本，主张吸取古今中外，尤其是西方绘画艺术之长以改革传统绘画，使之朝着现代化、民族化、大众化方向发展。其写生花卉草虫造诣深厚，禽鸟作品，如《双鸡图》（图2-59）写意洒脱，形象生动。

黄宾虹在我国近代绘画史上，与齐白石并称为"南黄北齐"。因其的突出贡献，在90岁寿辰之

图 2-59　《双鸡图》　高剑父

时，被国家授予"中国人民优秀画家"称号。黄宾虹专研传统与专注写生，早年受"新安画派"影响，以干笔淡墨、疏淡清逸为特点，晚年以黑密厚重、黑里透亮为特点，其作品山川层层深厚，气势磅礴，惊世骇俗，使中国山水画上升到一种至高无上的境界（图 2-60）。

齐白石是中国近代著名的国画大师，少时家贫，仅在牧牛砍柴之余学习书画，后辗转走上绘画道路。他的绘画成就主要在于花鸟，尤其是他笔下的虾（图 1-8），均水墨淋漓，酣畅饱满，细部刻画一丝不苟，甚为精细，而且笔力雄健。他的画既有文人画的高雅，又不失民间艺术的质朴刚健，显示出极为蓬勃的生命力。

2. 中国现代绘画

中国现代，是指中华人民共和国成立后的时期。这一时期绘画的最大意义便是掀起了一个以李可染、林风眠等为代表的改造中国画的运动。李可染的山水画深厚凝重，博大沉雄，以鲜明的时代精神和艺术个性促进了民族传统绘画的嬗变与升华。《漓江胜景》（图 2-61）是其代表作。

林风眠以擅长国画传统笔墨而闻名。他广泛吸取民间艺术的滋养，同时运用西洋画的光感、质感、色彩、结构等进行表现，使中西艺术之间得以取长补短，合而为一。他创造了一种植根于传统，既有时代气息又有民族特征，色彩丰富协调又墨韵生动的艺术风格。其作品《鹭鸶》（图 2-62）用色淡雅，构图造型新颖，突显出视觉上的新鲜感和质感。

图 2-60　《山水》
黄宾虹

图 2-61　《漓江胜景》　李可染

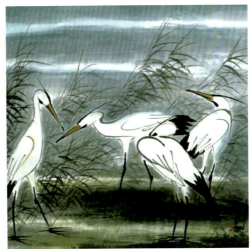

图 2-62　《鹭鸶》　林风眠

第三节　外国绘画艺术鉴赏

一、史前绘画

1. "史前卢浮宫"——拉斯科洞窟壁画（法国）

20 世纪中叶，法国多尔多涅省四个带着猎狗的孩子在追逐野兔的过程中钻进了一个废弃的洞

穴，从而发现了著名的拉斯科洞窟（图2-63和图2-64）。拉斯科洞窟因其规模庞大，内容丰富，风格多变，又被称为"史前卢浮宫"。壁画主要分布于主厅和两个主要洞道。壁画以黑色勾勒线条，用黑色与棕色涂色。画中涉及的动物有野牛、马、鹿、羊、棕熊和怪兽等。在洞口对面的中轴画廊中，两面墙壁平行绘有各种动物。墙壁右侧的母马身体庞大，腿瘦而有力，因其特殊的风格又被称为"中国马"。拉斯科洞窟中的绘画形式有14种变化，经历3个时期的演变：早期为黑色单线造型；中期为勾线加渲染；晚期以黑色调的明暗变化为主。

在壁画中，很多动物的身上或周围均绘有长矛或红色箭头，这为后人部分解开了关于这些壁画创作意图的疑问。壁画的作用不仅是对狩猎生活的记录，也是一种巫术的仪式："那些原始狩猎者认为，只要他们画个猎物图——大概再用他们的长矛或石斧痛打一番——真正的野兽也就俯首就擒了。"

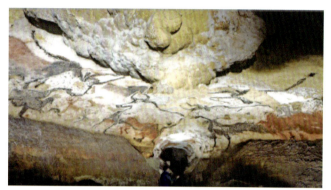

图2-63　拉斯科洞窟野牛大厅

图2-64　拉斯科洞窟中早期壁画的形式

2．"史前西斯廷"——阿尔塔米拉洞窟壁画（西班牙）

19世纪末的一天，西班牙学者德桑图奥拉先生在西班牙北部的一处人类文化遗址进行考古研究。与他同往的女儿——5岁的玛丽亚在玩耍时无意中发现了洞窟中的壁画。这一发现将父女俩永远地记入了艺术史册。

阿尔塔米拉洞窟（图2-65和图2-66）长约270 m，壁画的部分主要在洞窟入口处。绘画的内容有野牛、野马、野猪、猛犸、羊、鹿等分散的动物，也有简单的风景。壁画颜料以矿物质、炭灰、动物血、油脂混合而成，以红、黑、紫为主。壁画以轮廓线勾勒与着色相结合，由木炭与矿物质勾勒出的线条将动物轮廓甚至鬃毛都细致地表现出来。从带有色彩变化的着色中，可以看出动物形体结构中明暗体块的转折。动物的形体也丰富多变，生动而富有活力，有站，有卧，有走，有跳。这些作品绘画手法熟练，看似是有美术功底的人所为。在发现之初还一度被学术界认为是现代人的恶作剧，其绘画的水平可见一斑，因此，该洞窟又被称为"史前西斯廷"（注：西斯廷即西斯廷教堂，位于意大利的罗马，以其内部创作于文艺复兴时期的壁画而著称，本章文艺复兴部分对该知识点将有所叙述）。

阿尔塔米拉洞窟中最著名的是被称为《受伤的野牛》

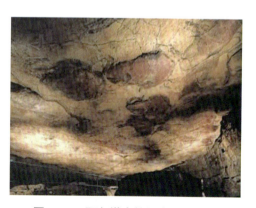

图2-65　阿尔塔米拉洞窟顶部壁画

图2-66　阿尔塔米拉洞窟壁画（局部）《受伤的野牛》

的一幅画。受伤的野牛痛苦地蜷缩着，眼睛圆睁，背脊与腿部的线条包含着生命的张力。

二、古埃及绘画

"古希腊是欧洲的老师，而埃及又是希腊的老师。"（贡布里希）古埃及受尼罗河水的滋养，在公元前5000年就出现了阶级的分化，在公元前4000年出现奴隶制。古埃及人崇拜太阳神，相信死后灵魂的永生，因此，留存下来的很多美术作品都与宗教崇拜和墓葬习俗有关。古埃及的墓葬文化与我国汉代有几分相似之处，都因为对"死后世界"的信仰而将葬礼视为十分重要的仪式，为了墓主人往后的"生活"，对尸体进行防腐保存（汉墓中复杂的黄肠题凑），在墓室中绘制壁画，放置祭祀用品、随葬品等。

壁画《三个女乐师》（图2-67）是壁画《宴乐图》中的一部分。其是一幅新王国时期的墓室壁画，它具有古埃及壁画的共性规律：正面的眼睛、侧脸、正身、腰部以下为侧面。这种扭转式的人体姿态是为了在二维空间中有重点地呈现出人的特征。画师在恪守绘画规则的同时，还从少女扭转的姿态中将女性体态的柔美表现出来。

图2-67　墓室壁画《三个女乐师》

三、古希腊绘画

古希腊是欧洲文明的摇篮，古希腊神话传说的众神与英雄是古希腊艺术作品中经常表现的题材。古希腊的精神崇尚对"神性"与"美"的追求，神话传说中的主角们都有着如神一般的健美身姿，而英雄可以通过各种壮举最后获得部分神性。对比古埃及的世界观，古希腊人不是默默忍受现世、等待永生中的安乐，而是积极地追求自身的完美化。正是这种对"真""善""美"的追求，古希腊为人类文明贡献了一大批科学家、思想家。他们成为涵盖自然科学、社会科学中各个学科领域的奠基石。

古希腊人虽然没有古埃及人那样的陵墓艺术，但还是在自己的信仰中展现了自己的艺术天赋：宏伟的神殿，精美的神像与各种精雕细琢的祭祀用品，让古希腊人的艺术成就穿越时空保留到了今天。在绘画方面具有代表性的是"希腊瓶画"。希腊瓶画是绘制在陶制花瓶型容器上的图画，多用黑、红两种颜色。早期是在红色底上以黑色进行绘制的"黑绘"瓶画；公元前400年后出现在黑色底上用淡红色绘制图案的"红绘"式瓶画；后来还出现过白底彩绘形式的瓶画。题材有神话传说、战争题材、生活场景等，早期受古埃及艺术程式的影响，人物造型多侧面化——如黑绘风格的代表作品《阿喀琉斯和埃阿斯玩骰子》（图2-68）；红绘时期开始出现了更自由的构图形式，如《出征的战士》（图2-69）中人物的正面化表现。由于古希腊人对美学的深入探索和对人体结构的科学把握，希腊瓶画中呈现出优雅、鲜明的色彩，黑绘瓶画剪影式的造型十分具有装饰感，而红绘瓶画中的人物又有着浅浮雕般的美感，具有很高的艺术成就。

图2-68　黑绘风格《阿喀琉斯和埃阿斯玩骰子》　　图2-69　红绘风格《出征的战士》

四、中世纪绘画

公元 313 年,君士坦丁大帝颁布赦令,承认基督教的合法地位。于是基督教在流传近 300 年后终于成为国教。公元 476 年西罗马帝国灭亡到 15 世纪文艺复兴之前的一段时期被称为中世纪。

中世纪的绘画多与基督教有关,教堂内部的壁画、镶嵌画,《圣经》手抄本中的精美插图以虔诚的态度将基督显现的各种奇迹及殉道者的执着与善果形象化地表现出来。这些作品无疑比文字与口头的布道、流传更具说服力和打动人心——在让人仰视的高处,彩色玻璃镶嵌画中圣徒的形象熠熠生光,他们经历的所有磨难仿佛都得到了最好的报偿。

中世纪总被称为"黑暗的中世纪",是因为基督教对人的精神统治切断了从古希腊流传下来的民主与科学精神的传承。活跃的思想,内心情感的自由表达都不是一名好基督徒应有的品质,这种观点也在宗教绘画中得到体现:在中世纪直到文艺复兴初期的大多数绘画作品中,人物的面部表情与肢体语言刻画都较呆板。

《面包和鱼的奇迹》(图 2-70)是一幅以石块、玻璃镶嵌而成的壁画,描绘福音书里基督用五个面包和两条鱼让五千人吃了饱饭的故事。背景用金色玻璃碎片拼成,画面的仪式感强化了这一奇迹的重大意义。

《圣母领报》(图 2-71)这幅木板上的蛋彩画,以金灿灿的底色揭示出主题的高贵——天使降临向玛丽亚宣布受胎。人物略显漠然的表情、衣饰略显生硬的线条乃至尖拱式的装饰外框都带有哥特式风格(详见本书建筑鉴赏部分)的特点。

中世纪绘画除包括拜占庭式、罗马式和哥特式风格的绘画外,还包含了当时的爱尔兰—撒克逊和维金美术、奥托美术、加洛林美术中的一些绘画形式。

从古典审美的角度来看,中世纪的绘画也许不似后来的文艺复兴那样闪烁出人文主义的自信与理性光辉,但中世纪教堂的不断建设、宗教传播的需求为大批绘画工匠提供了工作机会,在一定层面上对绘画繁荣起到了推动作用。

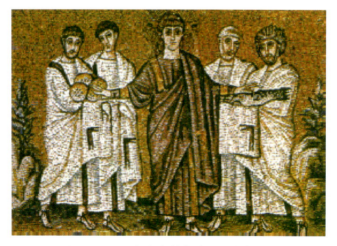

图 2-70 《面包和鱼的奇迹》 作者不详

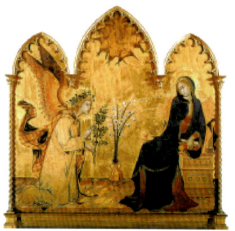

图 2-71 《圣母领报》 作者不详

五、文艺复兴时期的绘画

14—16 世纪是欧洲文艺从中世纪的压抑中逐渐舒展开的一个时期,这个时期的思想界追寻古希腊的古典规范,追求文学艺术的"复兴"。人们的思想在经历了中世纪漫长的禁锢与压抑之后,结合资本主义的产生与发展,提出对个人价值与权力的肯定,形成了与宗教神权相对立的人文主义。

人文主义提倡"人性"与自由，要求摆脱神学对人的压制，解放人的思想、智慧、情感。这些要求都被表现在当时的绘画作品中。

（一）波提切利与失意的美神

桑德罗·波提切利是15世纪佛罗伦萨画派的代表人物，他早年跟随里皮学画，画面注重线造型，优美的线条、明快富丽的色彩使作品具有典雅的韵律感。在《维纳斯的诞生》（图2-72）中，维纳斯站在贝壳上从海水中升起，风神将她吹送向岸边。季节女神举着紫色的袍子从右侧迎接。爱神与两侧迎接自己的神没有交流，若有所思的神情微带着落寂。波提切利的作品中并不很讲究结构的精准和透视与体块转折。在线造型为主的形式中，人物甚至有些平面化，但正是这以视觉美为要义的绘画方法，使人在观赏的过程中可以放下对客观性的追求，在人物优美的身形中"聆听"到音乐般的美。

图2-72　《维纳斯的诞生》　波提切利

（二）文艺复兴三杰

意大利作为当时贸易往来的集散地，在商业发展方面具有一定的先进性，加之罗马帝国的文化遗存，使意大利在文艺复兴时期得天独厚地获得最早的发展与最大的成就，从而诞生了一批伟大的艺术家。

1．达·芬奇

雷奥纳多·达·芬奇（1452—1519年），出生于佛罗伦萨附近的一个小镇，曾在韦罗基奥的工场中学艺。达·芬奇作为那个时代精神的最杰出代表，追求艺术之美与艺术之真，为了可以在绘画中准确地表现人体结构，他做了大量的人体机构研究，甚至偷偷进行尸体的解剖。他的研究还涉及建筑、军事、机械学等方面，试图在各个领域探索自然的规律与奥秘。在绘画方面，达·芬奇的很多作品都被奉为经典。

《最后的晚餐》（图1-9）是达·芬奇为修道院食堂创作的一副壁画，画面表现了耶稣被捕前与12个门徒共进最后一次晚餐的场景。整幅画的构图呈对称式，12个门徒在耶稣的两侧排开，让观众可以更清晰地看清楚每个人和他们的表情。席间，耶稣告诉他的门徒自己已经被出卖，即将被捕，画家将门徒们在这一个瞬间的面部表情与肢体语言呈现出来。

著名的肖像《蒙娜丽莎》（图2-73）完成于1503—1506年，在此画中，达·芬奇采用薄雾法，使画面背景产生纵深感。画面中蒙娜丽莎气质优雅内敛，手部与面部表情的刻画十分微妙，蒙娜丽莎的眼睛温柔地注视着观者，微抿的嘴角含着让人捉摸不透的微笑。在达·芬奇死后，法国国王路易十三终于得偿所愿地将这幅画挂在了自己的宫殿中，甚至要求公主每日模仿蒙娜丽莎的微笑。

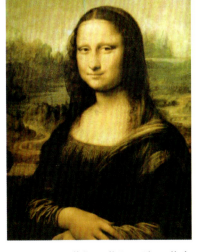

图2-73　《蒙娜丽莎》　达·芬奇

2．米开朗琪罗·博那罗蒂

米开朗琪罗·博那罗蒂（1475—1564年）出生于佛罗伦萨，曾在吉兰达约的工坊中当过学徒，

研究过乔托、马萨乔和多纳泰罗的作品，古典美术功力深厚。他的作品不仅限于绘画，雕塑、建筑方面也有卓越的成就。米开朗琪罗的作品人物健美，结构精准、结实。由于其一生颠沛坎坷，其画作中隐隐带有悲观的英雄主义色彩。

《创世纪》（图 2-74）是米开朗琪罗应教皇朱里诺二世的要求为西斯廷教堂绘制的天顶画，讲述圣经中的自上帝创造世界起的九个故事。其由九幅中心画和一些装饰画组成，画面中共绘制了 343 个人物，整套画作由米开朗琪罗一个人历时四年完成。其中的局部《上帝创造亚当》（图 2-75）表现了上帝赋予亚当生命的瞬间，上帝对亚当若即若离的态度正是米开朗琪罗与教皇恩怨纠葛多年后内心悲观情结的流露，这幅画面的经典寓意使其被无数次地引用，出现于各种影视艺术作品中。

壁画《最后的审判》（图 2-76 和图 2-77）是米开朗琪罗完成《创世纪》二十年后，以六十岁高龄历时六年完成的又一巨作。《最后的审判》是圣经中的经典题材：末日来临，耶稣升入天国，所有死者幽灵在耶稣面前接受审判。四百个人物被一种强大而压抑的力量凝固于画中，静态的画面中各个人物仿佛还会依照自己的命运继续上升或者下沉，画面充满气势与动感。也许是苦力般长期艺术劳作下的压抑，画家将自己也以特殊的方式画进了画中。在圣徒巴托罗缪手中拎着的一张人皮上就是画家自己扭曲变形的脸。

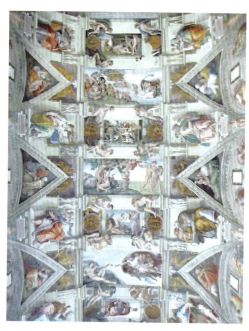

图 2-74　西斯廷教堂天顶画《创世纪》　米开朗琪罗

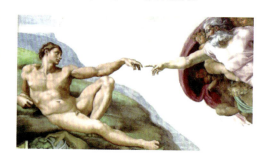

图 2-75　《创世纪》局部《上帝创造亚当》　米开朗琪罗

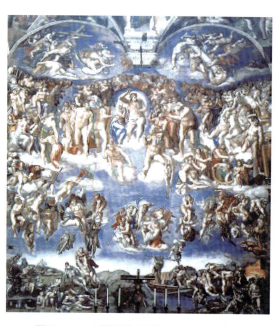

图 2-76　《最后的审判》　米开朗琪罗

图 2-77　《最后的审判》（局部）　米开朗琪罗

3. 拉斐尔·桑西

拉斐尔·桑西（1483—1520年），早年曾在佩鲁吉诺的作坊里工作。拉斐尔是文艺复兴三杰中最年轻的一个，在他学习绘画的时候，当时各种绘画技法已经比较成熟，因此，创作更加轻松。在拉斐尔的作品中也曾出现过达·芬奇曾经用过的薄雾法。拉斐尔以绘画圣母著称，他笔下的圣母，温婉、恬静，是经过大量写生之后所塑造出的完美的女性形象。

《西斯廷圣母》（图2-78）是拉斐尔为西斯廷教堂创作的一幅壁画。画面中圣母怀抱圣子，左侧是教皇西斯廷二世，右侧是圣女末达拉。在画面底部，两个仰望圣母的小天使增加了画面的生动性，也烘托出圣母的慈爱。画面中的圣母既圣洁又温和、亲切，相较于那些强调神性高高在上的圣母形象更能打动人心。

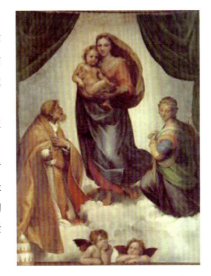

图2-78 《西斯廷圣母》 拉斐尔

（三）威尼斯画派与提香

威尼斯因为其特殊的地理位置在15世纪成为地中海沿岸最大的商业中心，吸引着世界各地的商船。美丽的自然风光、异域商船的自然色彩，以及浓厚的商业气息熏染出威尼斯画派瑰丽的光影色彩。画家提香即这个画派中的代表。

提香·韦切利奥（1487—1576年）的作品壮丽、热情，色彩强烈张狂，笔调奔放，于古典主题中融入现实氛围，略带世俗的欢乐气氛。如其作品《天上的爱与人间的爱》（图2-79），在田园牧歌般的明丽色调里，神话的题材也被赋予了世俗感。另一幅作品《圣母升天》（图2-80）被认为是他的一件经典之作，画面效果张力强大，感人至深。

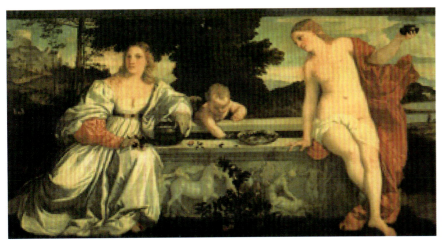

图2-79 《天上的爱与人间的爱》 提香·韦切利奥

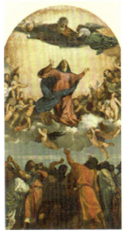

图2-80 《圣母升天》
提香·韦切利奥

（四）尼德兰文艺复兴与扬·凡·艾克

尼德兰是一个历史地理名字，在中世纪时范围包括现在的荷兰、比利时、卢森堡以及法国东北部的一些地区。这里由于地理位置优越，商业、手工业繁荣。文艺复兴时期的尼德兰绘画脱胎于哥特风格，带有宗教式的肃穆，人物内心表达较少，但对技法的钻研与细节的描摹十分深入。

扬·凡·艾克（1390—1441年）曾担任柏耿娣公爵的画师，其绘画作品笔法非常细腻，注重对细节的描写。其作品《阿尔诺芬尼夫妇像》（图1-11）细致到可以从画面后方的镜子里看到夫妇两人的背影和作画者，并且镜框周围的小圆中也画着耶稣受难图。该画中还十分生活化地结合许多有

象征意义的物品：主妇身上象征孕育新生命的绿色衣袍，象征忠诚的小狗，象征婚姻结合的拖鞋，象征健康的苹果等。

六、17、18 世纪的欧洲绘画

16 世纪后期，文艺复兴曾经的光辉逐渐暗淡，随着一批大师的相继离世，意大利对艺术的领导地位也随之摇摇欲坠。艺术的中心逐渐分化为意大利学院派、巴洛克艺术和现实主义艺术三条脉络。他们消化了之前的艺术风格，将艺术结合自己的理解有创新地传承，为后来艺术流派的分化与演进提供了可能。

（1）意大利学院派，继承先辈大师的衣钵，为传承前辈经验成立美术学院，教授年轻人传统技法，是后来新古典主义风格的前辈。

（2）巴洛克风格迎合欧洲贵族审美，对后来的洛可可风格、19 世纪的浪漫主义等都有影响。

（3）现实主义风格将视角投向普通人，为艺术大众化奠定基础，对后来的 18 世纪市民艺术、19 世纪的现实主义也都有着明显的影响。

16 世纪，尼德兰发生资产阶级革命，在欧洲还普遍处于封建专制制度统治的时期，荷兰共和国的独立具有重要的历史意义，为北方资本主义发展开辟了道路。在 17 世纪前叶，经济的繁荣带来社会的民主化氛围，吸引了其他国家知识分子前来避难，也带来了荷兰文艺的繁荣。一批关注现实生活的画家形成了荷兰画派，因此，17 世纪是荷兰艺术特别是荷兰画派的"黄金世纪"。

（一）巴洛克绘画与鲁本斯

"巴洛克"源于西班牙语"不规则的珍珠"，最初是带有贬义的。巴洛克风格产生于 16 世纪后期，18 世纪后逐渐衰落。其特征是华丽的享乐主义色彩；画面富于浪漫主义与动感；大场景，注重空间、体块关系；注重艺术形式的融合。

彼得·保罗·鲁本斯（1577—1640 年）的父亲为安特卫普人，在其父逃亡德国时降生，后随母亲回到安特卫普，23 岁赴意大利罗马成为宫廷画师。鲁本斯的作品数量惊人，题材广泛，在安排色彩丰富的大场景上十分具有天赋，并能用华丽明快的光影使画面充满活力与激情。其作品《强劫留西帕斯的女儿》（图 2-81）表现古希腊神话传说中卡斯托尔与波吕刻斯两兄弟将留西帕斯的两个女儿从睡梦中劫走的场景，画面充满动感，人物与马匹的剧烈动态、不同肤色形成的明度对比使画面视觉效果强烈。鲁本斯为其妻妹绘制的肖像《苏珊·富尔曼像》（图 2-82）也是其代表作品。

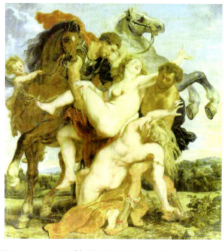

图 2-81　《强劫留西帕斯的女儿》　鲁本斯

图 2-82　《苏珊·富尔曼像》　鲁本斯

（二）捕捉生命力的肖像画家——哈尔斯

弗兰斯·哈尔斯（1581—1666年）生于安特卫普，幼年随父母迁居荷兰，从此定居。哈尔斯的创作主要为肖像画，大部分作品充满生命力与乐观精神。哈尔斯的肖像画主角涉及各个阶层，能够精细地捕捉主人公富于个性的表情。

《吉卜赛女郎》（图2-83）是哈尔斯的代表作品，奔放的笔触将主人公的性格直观地表现出来，人物洋溢着活力与生命力。此外，《弹曼陀林的小丑》（图2-84）也是哈尔斯的著名作品。

图2-83　《吉卜赛女郎》　哈尔斯　图2-84　《弹曼陀林的小丑》　哈尔斯

（三）现实主义的先驱——伦勃朗

伦勃朗·哈门斯（1606—1669年）是荷兰莱顿大学城一个富有磨坊主的儿子。其早年曾受过良好的教育，莱顿大学毕业后转而从事绘画。其前期的作品带有巴洛克风格，后逐渐趋向现实主义意味，不仅以精湛技法对人物进行形象的再现，更注重对人"完整"的刻画。并且他认为，画家"当他已经达到了他的目的时"，就有权力宣告一幅画已经完成。虽然这种很有艺术家思维的想法使他在《夜巡》（图2-85）纠纷中惹了麻烦，但也使其注定不凡，成为17世纪绘画界一颗闪亮的明星。伦勃朗的肖像画中人物微侧，灯光照亮人物脸部的四分之三。背光一侧的脸颊有倒三角形光区，又被称为伦勃朗式用光。这种布光方式还常被运用于人像摄影中。伦勃朗的代表作除《夜巡》以外，还有《杜普教授的解剖课》（图2-86）、《自画像》（图2-87）等。

 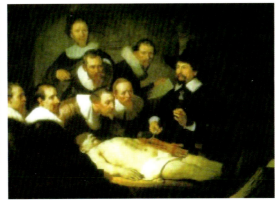 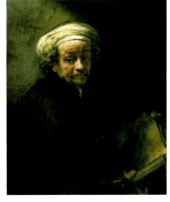

图2-85　《夜巡》　伦勃朗　　图2-86　《杜普教授的解剖课》　伦勃朗　　图2-87　《自画像》　伦勃朗

（四）荷兰小画派与维米尔

约翰内斯·维米尔（1632—1675年），荷兰风俗画家，作品取材于市井生活，专注于小题材、小场景，被视为"荷兰小画派"的代表。小题材、小场景并不影响其作品的艺术价值，对生活瞬间的捕捉、对人物神态与肢体语言的细腻把握，使维米尔的画作给人以身临其境的感觉。那画面一角市场出现的布帘，仿佛是为我们窥探一个荷兰平常人家而轻轻撩开的，从那些有意为之的格子地板和天花板也可以看出画家为增加画面纵深感与真实性而进行的苦心经营。因此，纵然没有恢宏的神话场景与传奇英雄的高大形象，维米尔笔下的寻常人与寻常事一样可以自然平实打动人心。维米尔的代表作品有《画室》（图2-88）、《倒牛奶的女仆》（图2-89）等。

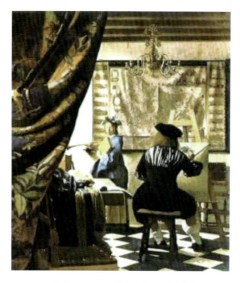 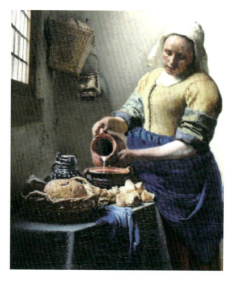

图 2-88 《画室》 维米尔　　　　图 2-89 《倒牛奶的女仆》 维米尔

（五）真理画家——委拉斯凯兹

迪埃戈·德·西尔瓦·委拉斯凯兹（1599—1660年）出生于西班牙塞维利亚一个落寞的贵族家庭，曾在当时著名的画家和理论家巴切柯门下学习。其年期曾经研习过卡拉瓦乔追随者的一些画作，有过一些风俗画的创作。他24岁时前往马德里，为王公贵族绘制肖像。1629年，委拉斯凯兹前往意大利，受威尼斯画派的影响，作品色彩变得更加绚丽。其作品《教皇英诺森十世像》（图2-90）、《纺织女工》（图2-91）都是十分著名的作品。《教皇英诺森十世像》中人物的写实刻画无须赘述，华丽的衣饰与人物衰老的面容、犀利的眼神形成对比，人物性格纤毫毕现，以至于当教皇本人看到完成的画作后不安地说道："过分像了。"

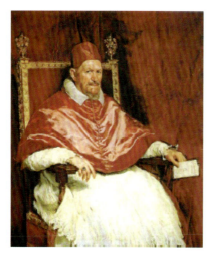 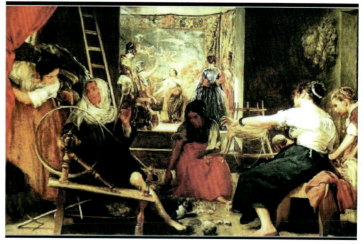

图 2-90 《教皇英诺森十世像》　　　　图 2-91 《纺织女工》 委拉斯凯兹
　　　　　　委拉斯凯兹

（六）洛可可风格绘画

洛可可一词在法语中有"贝壳式"的含义，引申为贝壳的光泽。洛可可风格盛行于路易十五统治时期。当时的审美趣味由路易十五的情妇蓬巴杜夫人和杜芭莉夫人等女性贵族主导，因此洛可可

风格的绘画作品多以轻快优雅的用色表现神话题材或情爱题材，色调、用光、场景、衣饰都流露出浮华甜美的女性趣味。洛可可风格的代表画家有华多、弗拉戈纳等。

让·安东尼·华多（1684—1721 年），出身贫穷，曾以临摹画作维生，后作画题材转变，最终成为洛可可风格的代表。作品《舟发西苔岛》（图 2-92）表现一行年轻情侣乘船赴爱神之岛——西苔岛游玩后离岛的情景。风景的色调泛着金色的光泽，如梦似幻，仿佛世外仙境。《小丑》（图 2-93）是华多的另一幅著名作品，原为剧团招牌画，但因作品中有难得的人物内心流露也成为一幅经典的作品。

弗拉戈纳（1732—1806 年），深受杜芭莉夫人的照顾，其作品擅长表现华丽的衣饰及用明暗的变化烘托主人公。其作品《秋千》（图 2-94）生动地表现了贵族男女恋爱中的细节：少女在荡秋千的时候故意踢落一只鞋子，让爱慕者捡拾，踢出鞋子的小脚俏皮地向前绷起。

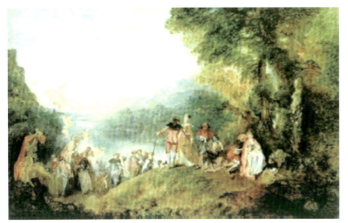
图 2-92 《舟发西苔岛》 华多

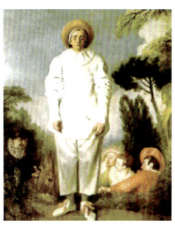
图 2-93 《小丑》 华多

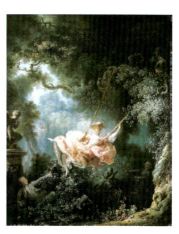
图 2-94 《秋千》 弗拉戈纳

七、19 世纪欧洲绘画

（一）法国新古典主义绘画

19 世纪，法国大革命的到来使人权追求再次被推向高峰，而庞贝遗址的发掘一如文艺复兴时期古希腊文物发掘场景的再现，再次唤醒人们对古典艺术的推崇。作为新古典主义绘画风格的代表，大卫（1748—1825 年）怀着革命的热情，将自己的画笔作为思想表达的途径和革命宣传的武器，创作出大量古典审美与现实题材相结合的作品，如《荷加斯兄弟的宣誓》（图 2-95）、《马拉之死》（图 2-96）等。《荷加斯兄弟的宣誓》以古希腊传说为题材，表现了为国家利益大义灭亲的故事，画面中用光来寓意革命精神的觉醒，使受光处的男性形象与阴影里沉浸于悲伤情绪的女性形成对比。《马拉之死》则以当时真实的历史事件——革命者马拉在工作中遇刺作为创作背景，将马拉塑造成一个为革命牺牲的悲剧英雄。革命的激情并不妨碍大卫创作中的严谨性，大卫在创作《加冕式》（图 2-97）一画时，为场景中的上百个人物一一进行了素

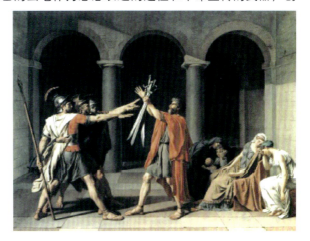
图 2-95 《荷加斯兄弟的宣誓》 大卫

描写生，绘制了人体结构图——包括主持加冕式的教皇本人，这也是存世的唯一一张教皇的人体素描。

安格尔（1780—1867年）是大卫的学生，在他的作品中更多地流露出对优雅恬静的古典美的追求，安格尔十分推崇拉斐尔对女性美的刻画，在他自己的作品中也反复锤炼这种娴静的美。安格尔笔下的人物由一系列优美的线造型轮廓形成完美的和声，充满诗意。其作品《泉》（图2-98）将裸体的少女置于山林之中，扭转的身体线条与罐中流泻出的水流形成对比，少女仿佛山林中的仙子散发着纯洁的美感。另外，《大宫女》（图2-99）也是其描摹女性人体美的佳作。

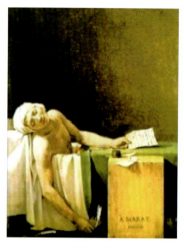

图2-96　《马拉之死》　大卫

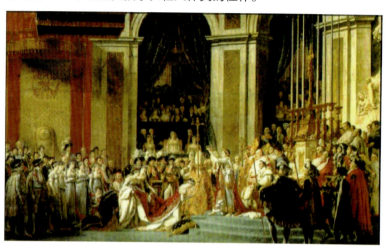

图2-97　《加冕式》　大卫

图2-98　《泉》　安格尔

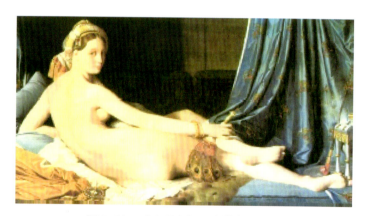

图2-99　《大宫女》　安格尔

（二）浪漫主义绘画

1814年，拿破仑被迫退位，波旁王朝复辟。理想破灭的知识分子将压抑的情绪以另一种形式加以宣泄，这就是浪漫主义。浪漫主义美术作品的特征就是内在力与激情的表现。

籍里柯（1791—1824年）喜欢马和马术，曾创作出不少与马有关的作品，最终也因为坠马而过早地结束了生命。他的代表作《梅杜萨之筏》（图2-100）以当时的真实事件为背景：1816年，"梅

杜萨"号军舰海上失事，船上的军官抛下士兵独自坐救生艇逃生，导致载有400人的舰船下级士兵最终只有10余人幸存。画家在画室中搭建真实场景，并找来重病人做大量写生，最终将梅杜萨之筏上挣扎求生的水手形象逼真地再现出来。由于该画的感染力太过强烈，以至于德拉克洛瓦在看过此画后被激起了创作的欲望进而绘制出《但丁之舟》。

欧仁·德拉克洛瓦（1798—1863年）被誉为"浪漫主义的狮子"，他崇尚意大利文艺复兴美术，并且继承和发展了威尼斯画派、荷兰画派、鲁本斯等艺术家的成就与传统。其巅峰之作《自由引导人民》（图2-101）表现了法国大革命过程中革命者在自由女神的引领下前赴后继的激情画面。德拉克洛瓦另一幅著名作品《但丁之舟》（图2-102），则表现了《神曲》中主人公乘船渡过冥河的阴森场景。

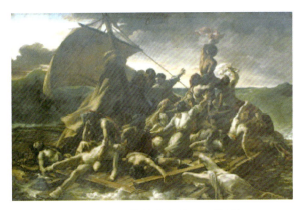

图2-100　《梅杜萨之筏》　籍里柯

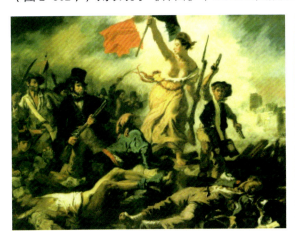

图2-101　《自由引导人民》　德拉克洛瓦

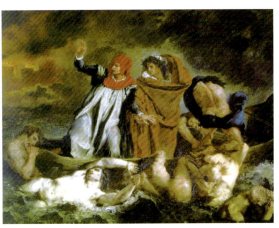

图2-102　《但丁之舟》　德拉克洛瓦

（三）现实主义绘画

1848—1870年，现实主义风格占据了艺术的主流。现实主义画家摈弃古典题材，放眼现实生活，在现实中寻找美。在枫丹白露森林的小镇巴比松，诞生了摈弃意大利式风光，专注法国本土特色的风景画描绘的巴比松画派。其中的代表画家柯罗（1796—1875年）虽然每年都会到法国各地或外国写生，但始终钟情于枫丹白露的风光。其创作的《茂特芳丹的回忆》（图2-103），画面暗部以紫灰色代替传统的黑灰色，为景色增添了几分神秘意境。

让·弗朗索瓦·米勒（1814—1875年）出生于一个农民家庭，在经过巴黎的画家生涯后最终举家定居巴比松，并在这里创作了很多表现乡村劳作的绘画作品。在这些作品中，农民的形象虔诚质朴，人物不经美化却由内散发出人性的光

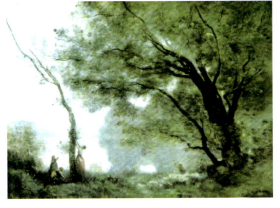

图2-103　《茂特芳丹的回忆》　柯罗

辉。在其作品中，无论是牧羊少女或祷告的农民，都散发着宗教式的静默，引人沉思。如在其作品《拾穗者》（图2-104）中，弯腰捡拾麦粒的农妇没有优雅的身形，却散发出一种踏实可靠的生活美。

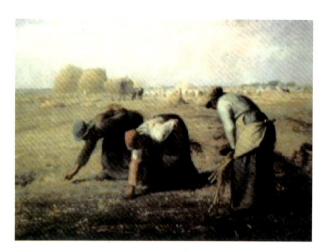

图2-104　《拾穗者》　米勒

（四）印象主义绘画

印象主义是19世纪后期产生于法国的一种艺术思潮和流派。印象主义画家根据光色原理对绘画色彩进行了大胆的革新，打破了传统绘画的褐色调子，彻底反对官方学院派艺术的统治，后来，其成为以法国为中心的欧洲美术运动的主流。印象主义绘画可分为印象派绘画和后印象派绘画。

1. 印象派绘画

印象派绘画提倡室外写生和自然光的运用，尤其注重光线与色彩的关系，反对绘画的文学叙事性，追求绘画自身语言的运用与表达。他们侧重日常生活题材，不关注题材的主题意义，重视稍纵即逝的生活与自然片段。在技法上采用直接画法，捕捉不断变化的光与色，构图率真自然。莫奈是印象派画家中最有代表性、最具典型的一位。他的作品《日出·印象》（图2-105）虽在展出时饱受诟病，却在后世成为其代表性的作品。画面上简单笔触形成的朦胧效果，冷色对橙色的衬托，使日出时的水景被生动地呈现出来。

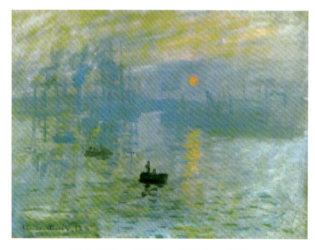

图2-105　《日出·印象》　莫奈

2. 后印象派绘画

后印象派不满足于印象派的"客观主义"表现和片面追求外光与色彩，转而强调抒发作者的自我感受、主观感情和情绪。在艺术表现上，"后印象派"重视形、色、体积的构成关系，强调艺术形象要异于生活的物象，要用作者的主观感情去改造客观物象，要表现"主观化了的客观"。他们尊重印象派在外光和色彩上所取得的成就，但不追求外光，侧重于表现物质的具体性、稳定性和内在结构。后印象派画家以塞尚、凡·高、高更为代表。

塞尚被誉为"现代艺术之父"，他家境富裕，由于不用为温饱问题而分散精力，所以可以全身心地投入对艺术的研究中，在绘画中追求完美的艺术理想。塞尚画作的色彩是极富个性化的，他用色种类较少，色彩的饱和度较高，画面一般有一个明显的主调，色彩以色块的形式服从于结构，成为塑造结构的形式要素。以他的《静物》（图2-106）为例，为了表现出永恒的结构感，他将所有的物体几何化（苹果简单地绘成球体，水瓶是圆柱与圆锥的结合体等），故意忽略物体的质感及造型的准确性，以强调厚重、沉稳的体积感和物体之间的整体关系。他甚至为了寻求各种关系的和谐而放弃个体的独立及真实性，使苹果、圆盘、水瓶等静物丧失了个性。

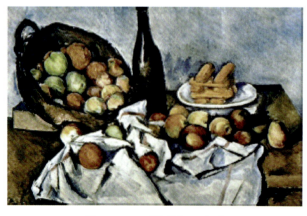

图2-106　《静物》　塞尚

八、西方现代绘画

西方现代绘画,是指从19世纪后半叶印象派开创现代绘画开始,发展至今的各个流派,如野兽派、立体派、达达派、表现派、超现实主义、抽象主义等派别。

1. 野兽派绘画

野兽派的特点是对狂野的色彩使用和强烈的视觉冲击力,常给人不合常理的感觉。1905年,一群以亨利·马蒂斯为首的年轻画家在巴黎秋季沙龙展出自己的形象简单、色彩鲜艳大胆的作品,震惊了画坛,人们惊呼:"这简直是野兽!"从此画坛上出现了一个新的流派,即野兽派。

马蒂斯是野兽派的代表人物,青年时代曾在巴黎装饰美术学校学习,1895年进巴黎美术学院,跟随象征派画家莫罗学习,后受后印象派的影响,并吸取东方艺术及非洲艺术的表现方法,形成"综合的单纯化"画风,提出"纯粹绘画"的主张。马蒂斯的艺术风格单纯、简洁、清晰,以线和色块构成艺术形象。其代表作之一为《红色的餐桌》(图2-107)。在这幅画中,线条优雅而富有韵律,如音乐般的平涂色块交相辉映,产生出平和、宁静而优雅的节奏,体现出一种人间乐园般的情调。

2. 立体派绘画

立体派是西方现代艺术史上的一个运动和流派。立体派因风格奠基者布拉克于1980年展出的作品被评论为"将每样东西都变成立方体"而得名。立体派否定从一个视点观察作画对象,在二维中表现三维空间各个角度的体块关系,画面中有各个视角下体块的堆叠。

著名的现代艺术家毕加索是这个流派的代表。他创作于1907年的名作《亚威农的少女》(图2-108),结合非洲原始木雕的艺术特色,将人体进行立体化处理,被认为是第一件具有立体派风格的作品,并被视为现代艺术的分水岭。

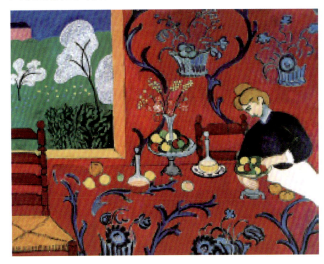
图2-107 《红色的餐桌》 马蒂斯

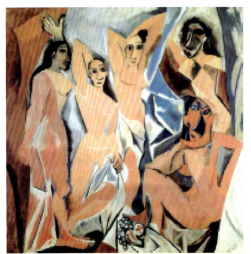
图2-108 《亚威农的少女》 毕加索

3. 达达派绘画

达达派又名达达主义,它攻击以往的文艺传统,包括20世纪初的试验性运动,以批判的眼光重新审视以往文艺的指导原则和美学观念。1915年秋季,几个流亡在瑞士苏黎世的文学青年,包括罗马尼亚人特里斯唐·查拉、法国人汉斯·阿尔普及另外两个德国人,在伏尔泰酒店组织了一个名叫"达达"的文学团体;1919年,他们又在法国的巴黎组成了达达集团,从而形成了达达主义流派。达达主义画家提倡艺术创作的自动性和偶然性。他们在作品中调侃绘画经典,向传统宣战。

马塞尔·杜尚是纽约达达主义团体的核心人物。西方现代艺术,尤其是第二次世界大战之后的西方艺术,主要是沿着杜尚的思想轨迹行进的,因此,了解杜尚是了解西方现代艺术的关键。杜尚

的代表作有《下楼的裸女》（图2-109），被认为是未来主义的先驱之作。在这幅作品中，人们看不见什么裸女，也没有完整的楼梯，只能见到一些看来杂乱无章的线条。杜尚后来将这幅画送交第28届独立画展时，被评委拒绝，说它超出了人们所能忍受的限度。它曾在美国军械库展览会露过面，被当时一些人讽刺为"木材厂大爆炸"。

4. 表现派绘画

表现派又称表现主义，是指在艺术中强调表现艺术家的主观感情和自我感受，而导致对客观形态的夸张、变形乃至怪诞处理的一种思潮，用以发泄内心的苦闷，认为主观是唯一真实，否定现实世界的客观性，反对艺术的目的性。它是20世纪初期绘画领域中特别流行于北欧诸国的艺术潮流，是社会文化危机和精神错乱的反映，在社会动荡的时代表现尤为突出和强烈。

挪威画家爱德华·蒙克是20世纪表现主义艺术流派的先驱。他的代表作《呐喊》（图2-112）通常被公认为第一幅表现主义画作。在《呐喊》这幅画上，蒙克用极具夸张意味的笔法，描绘了一个变形的人，而画中人是在尖叫还是呐喊却给观赏者留下了巨大的思考空间。这幅作品是以画家自己对现实的切身体验而创作的一幅典型的表现主义绘画。其将自然给予人的强烈不安和恐怖感，表现得过于真切，以至于使人感到战栗。

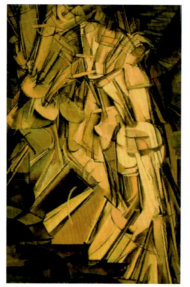 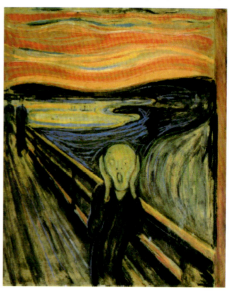

图2-109　《下楼的裸女》　杜尚　　图2-110　《呐喊》　爱德华·蒙克

5. 超现实主义绘画

弗洛伊德以梦的解释开创了精神分析的新时代，受其影响，产生了超现实主义，形成了对整个欧美影响巨大的现代画派。超现实主义画派是1924年产生于法国，由法国作家布列顿发起的。他在巴黎先后发表两次《超现实主义宣言》，形成了超现实主义画派。他认为"下意识的领域"，如梦境、幻觉、本能等是创作的源泉，主张从潜意识的思想实际中求得"超现实"。超现实主义画派的作品主要描写潜意识领域的矛盾现象，将生与死、过去与未来、真实与幻觉统一起来，具有恐怖、离奇、怪诞的特点。

超现实主义绘画的代表——西班牙画家萨尔瓦多·达利，在作品中结合了自己的童年情结、梦境与想象，加之扎实的写实功力，使作品呈现出梦境般真实而怪诞的效果。达利的作品《记忆的永恒》（图2-111）中，象征着记忆中特定时刻的时钟如同软软的面饼一般四处张挂在画面里，好像记忆对时间的瞬间凝固。

6. 抽象主义绘画

抽象主义绘画包含多种流派，并非某一个派别的名称。抽象主义绘画的作风是打破绘画必须模仿自然的传统观念，1930年和第二次世界大战以后，由抽象观念衍生的各种形式，成为20世纪最流行、最具特色的艺术风格。

抽象绘画以直觉和想象力为创作的出发点，排斥任何具有象征性、文学性、说明性的表现手法，仅将造型和色彩加以综合，组织在画面上。因此，抽象绘画呈现出来的纯粹形色，有类似于音

乐之处。康定斯基的作品《构图》（图2-112）是凭感觉和情绪恣意创作而成的，画面上笔触奔放，在色彩运用上有热烈、理智、宁静、悲伤等倾向。抽象派的后期作品则有一种冷静的秩序感，圆形、半圆形、三角形及各种直线构成一幅幅表达世界秩序的绘画。这种结构清晰、哲理性很强的抽象，被人们称为"理性抽象"。

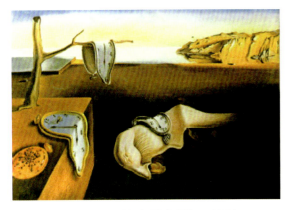

图2-111 《记忆的永恒》 达利

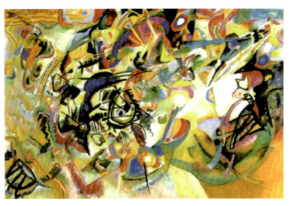

图2-112 《构图》 康定斯基

本章小结

本章主要介绍了绘画艺术的概念、分类、审美特征，各个时期中国绘画与外国绘画的特点、流派、著名画家及代表作等内容。通过本章的学习，应能结合相应的历史背景与绘画特点，欣赏中外著名绘画作品。

第三章 雕塑鉴赏

CHAPTER THREE

学习目标

了解雕塑的产生、发展、分类；熟悉雕塑的审美特征；掌握中外各时期的雕塑特点与代表作。

能力目标

能结合创作背景从不同视角鉴赏中外雕塑作品。

第一节 雕塑概述

一、雕塑的产生与发展

雕塑又称雕刻，是雕、刻、塑三种创制方法的总称，是指用各种可塑材料（如石膏、树脂、黏土等）或可雕、可刻的硬质材料（如木材、石头、金属、玉块、玛瑙、铝、玻璃钢、砂岩、铜等），创造出具有一定空间的可视、可触的艺术形象，借以反映社会生活，表达艺术家的审美感受、审美情感和审美理想的艺术。雕塑是造型艺术的一种表现形式，是为美化城市或用于纪念意义而雕刻塑造，具有一定寓意、象征或象形的观赏物和纪念物。

雕塑的产生和发展与人类的生产活动紧密相连，同时，又受各个时代宗教、哲学等社会意识形态的直接影响。如法国旧石器时代的圆雕裸女和牝马、野猪等浮雕；中国陕西何家湾和辽宁凌源、建平等地发现的 5 000 ~ 6 000 年前新石器时代的石雕、骨雕、人像和女神彩塑头像等，反映了人类对自然力的崇拜和对动物的崇拜，以及认识人本身、认识世界的过程。雕塑是时代、思想、感情、审美观念的结晶，是社会发展形象化的记录。

随着科学技术的发展和人们观念的改变，在现代艺术中出现了反传统的四维雕塑、五维雕塑、声光雕塑、动态雕塑和软雕塑等。这是由于爱因斯坦相对论的出现，冲破了由牛顿学说建立的世界观，改变着人们的时空观，使雕塑艺术从更高的层次上认识和表现世界，突破三维的、视觉的、静态的形式，向多维的时空心态方面探索。

二、雕塑的分类

雕塑从制作工艺上来看，通常分为雕和塑两类。事实上，雕塑工艺还能细分出刻、镂、凿、琢、铸等多种手法。从题材上来分，雕塑可分为纪念性雕塑、建筑装饰性雕塑、城市园林雕塑、宗教雕塑、陵墓雕塑等；从样式上来分，可分为头像、胸像、半身像、全身像、群像等；如果按表现手法和形式来分，则有圆雕和浮雕两大类。

（1）圆雕是指可以从多方位、多角度进行欣赏的立体雕塑。圆雕可以用来对客观存在或主观意识里的形态进行再现。功力深厚的雕塑家可以将圆雕作品刻画得惟妙惟肖，似真似幻。圆雕要求雕刻者从横向、纵向三百六十度地对作品进行雕刻。圆雕的手法与形式多种多样，有写实性、装饰性、形象化和抽象化多种形式。在展示形式上，圆雕又有户内的与户外的、架上的与大型的、着色的与非着色的等形式。

（2）浮雕只有一个面向（观赏面）的雕塑形式，通常是指有一块底板为依托的，占有一定空间的、被压缩的实体所构成的雕塑个体或群体。浮雕中形体的长宽比例不变，只压缩厚度。压缩的原则是将形体用透视的规律，按比例近高（厚）远低（薄），在限定的空间（厚度、深度）内，表现出更大的形体。浮雕的底板作背景处理，可加大作品的空间深度。

三、雕塑的审美特征

雕塑最基本的特征是占有三维空间、使用实体材料和意蕴的单纯性。雕塑的表现对象是人、自然现象和社会关系等。由于雕塑本身的实体性、静止性和制作材料等特点，雕塑形象与现实生活中事物的本来面貌十分相似，它既可触又可视，有强烈的空间感和以静制动的感染力。从单纯中见丰富，在人体的瞬间静态中表现广阔的生活和丰富的精神世界。

雕塑的审美特征，具体来讲，可概括为以下三个方面：

（1）雕塑作品的象征性和寓意性。雕塑作品不可能像绘画那样进行复杂的精细描绘和环境空间的表现，因其形象单纯，所以，通常被赋予形体和体积以象征性和寓意性来表达主题。一般多借助于人体来象征某种思想，表达某种思想感情和审美观念；也可用装饰性较强的人物、动物形象，赋予其象征性和寓意性。

（2）注重作品的材质与内容的关系。雕塑材料的不同和对材料运用得如何，直接影响作品内容的体现。雕塑家还应注意作品显示材质的美感，使材质自身的审美价值得以体现。各种材料在雕塑制作上都能体现作品内容和材质的美感。

（3）雕塑作品与环境的协调统一性。雕塑作品大多是为某一特定环境制作的，置于室外就要与日影、天光、地景、建筑等发生关系，并受其制约。因此，雕塑作品与环境的协调表现在，使作品作用于环境，并使环境成为作品的组成部分，共生出新的景观。

第二节 中国雕塑鉴赏

一、中国古代雕塑鉴赏

中国古代雕塑是中国古代艺术的精华，在题材内容、形式风格、雕塑技法及所使用的材质上都具有鲜明浓郁的民族特色和时代特色，如秦汉雕塑的雄浑、粗大，魏晋雕塑的健朗和潇洒，唐宋雕

塑的丰富、端丽等。中国古代雕塑也充满了写意传神的特点，很少有像古希腊作品那样符合现实中的真实标准。它不侧重雕塑作品的表面和细部，更喜欢那种由外在形象所引发的感觉和意境，将人们引向一个艺术世界。

中国古代雕塑题材一般都是陵墓雕塑、宗教雕塑和劳动生活及民俗雕塑。其艺术门类有圆雕、浮雕、纪念性雕塑、案头雕塑、建筑及器物装饰雕塑等。雕塑材料也丰富多彩，除青铜、石、砖、泥、陶等材料外，还有玉雕、牙雕、木雕、竹雕等。

（一）陵墓雕塑美术鉴赏

陵墓雕塑艺术包括墓室随葬俑和地上大型的纪念性雕刻，是中国古代雕塑艺术的重要组成部分。中国古人迷信灵魂不灭，特别是秦汉以后，统治阶级更加笃信天命，妄想死后继续享受无上的权力和奢华的生活，因此，厚葬风气盛行。帝王和王公贵族的陵墓中有大量的殉葬品，包括随葬俑，还在墓前或墓周围设置石柱、石兽、石人等大型纪念碑式的石刻。可见，陵墓雕塑艺术是中国古代厚葬流行的产物，并集中体现了特定历史时代的社会理想、审美形式和高超的艺术水平。

1. 秦大型陶兵马俑鉴赏

俑是我国古代墓葬中模仿活人而制作的一种俑像，是奴隶制社会盛行的活人殉葬的物质替代品，一般为木雕或陶塑，始于东周，至战国时已蔚然成风。在秦代、汉代和唐代尤为盛行，到宋代以后，由于墓葬制中流行纸具器，俑才逐渐消失。

在俑的艺术中，陶俑的艺术价值最高。说到陶俑，最令人瞩目的是被誉为"世界第八大奇迹"的秦始皇陵兵马俑。1974年3月在陕西临潼西杨村发现的这20世纪最壮观的考古成果，向全世界展示了中国古代雕塑艺术悠久的历史和辉煌的成就。秦俑艺术的魅力首先在于其惊人的数量和体积。群体的组合、雄伟的气势，给人一种震撼心灵的崇高感，现已挖掘的1、2、3号坑，占地2万余平方米；若按其排列形式复原，应有武士俑7 000余件，陶马100余匹，战车100余乘，它们依照皇家禁军真实的军容浩浩荡荡地排列为长方形军阵，显示出秦军"奋击百万，战车千乘"的威势，以及"秦王扫六国"统一中国的雄心和壮举，令人肃然起敬（图3-1）。

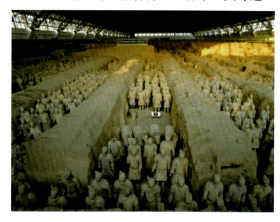

图 3-1　秦始皇陵兵马俑

秦俑的主要艺术特点是：崇尚写实，手法严谨；性格鲜明，形象生动；在总体布局上，利用众多直立静止体的重复，造成排山倒海的气势，使人产生敬畏而难忘的印象。

秦始皇陵兵马俑的艺术特点首先是其高度的写实性。秦始皇陵兵马俑所展现的军队阵容是完全按照当时秦军的实际情况设计的，所以，其中的秦俑、陶马、车也是按实物大小制成。秦以前的雕塑以装饰性为主，而秦俑采用了写实的刻画方式，带有明显的肖像性和写生性的特征。陶俑一般身高1.8 m左右，最高者可达2 m，均为彪形大汉。陶马一般身长2 m，通高1.7 m，与真马大小相等，形体比例准确，形象栩栩如生。其次是其传神。秦兵马俑的写实并不只是简单地按照现实摹刻下来，而是经过了艺术处理。不同的人物外形、不同的官阶、不同的性格特征、不同的精神面貌等都体现在了秦俑的身上，可见其造型刻画不仅实现"形似"而且还达到了"神似"。秦俑以头部的刻画最为精致，有的眉宇凝聚，端庄肃穆；有的面庞清秀，微微含笑；有的带有皱纹，一脸老成……通过对面部的精心刻画，将秦军的各种人物表现得生动万分。秦俑的传神特征还通过艺术的夸张和提炼来表现，它的刻画不是追求细枝末节，而是抓住关键部位进行艺术处理。如将眉毛加粗加厚使

秦始皇陵兵马俑的三个秘密

脸部更有体积感，胡子处理成飞动或翻卷状，虽然与现实不符，但是突出了人物的性格。对陶马的塑造也是如此，用洗练概括的塑造手法将一匹匹战马刻画得形象而生动。除了马头的塑造较为细腻多变以外，四肢与胸部都用大写意的夸张手法，棱角分明，肌腱隆凸，臀部浑圆，腰部微凹，显得强健有力。没有过多复杂的线条，流畅并富有韵律感，让人感觉如真马一般，却是无法在现实中找到的神马。

灵活多样的艺术技巧也是秦始皇陵兵马俑的艺术特点之一。秦俑的刻画并不是单一的，而是运用了多种多样的艺术技巧。对比就是其中之一，如刻画细微的铠甲和简洁的下身衣纹的对比，精致的五官、发式和简单的躯体的对比。这些对比处理出于整体效果的统一，使兵马俑的形象既简洁又丰富，在朴拙中见精致，局部精细但不失整体的气势。

另外，秦俑也是圆雕、浮雕、线雕的统一体，运用塑、堆、捏、贴、刻、画等民间常用的传统技法，成功地塑造出生动的勇士形象。每一个陶俑和陶马都是完整的统一体，可谓集多种刻画手段于一身。

兵马俑的本来面目其实是彩绘的。由于经过火烧和自然的破坏，仍有一部分陶俑和陶马身上留有残存颜色的痕迹，有红、绿、蓝、白、黑、黄等多种颜色，可以想象当时的初建场面是何等灿烂和壮观。更令人称道的是，秦兵马俑身上所绘的颜色并不是简单的千篇一律，而是经过严格的色彩配置，体现出整体的色彩效果。一般来说，兵俑大多是红色上衣配绿色或蓝色下衣，手和脸多用粉红色，衣袖、衣领多用绿色或赭石色，铠甲的甲钉多用黑色，连接甲片的线多用红色，这些都有一定的规律和样式。这种绘塑结合的艺术技巧成为雕塑技法的补充手段，是秦俑丰富的艺术表现力中不可或缺的重要一笔。

秦俑艺术在中国古代雕塑史上的地位是重要的，是前代艺术传统的继承和发展，其又深刻影响着后世雕塑艺术的产生和发展。首先，它将我国写实主义的艺术传统发扬光大，为后代的雕塑艺术发展起到了奠基的作用。其次，秦俑的洗练概括为后世汉、唐所继承和发扬，成为中国造型艺术中重要的艺术特点。再者，绘塑结合的技法为中国古代雕塑注入了新鲜的活力，拓宽了中国雕塑艺术的发展道路。秦俑艺术是中国古代雕塑艺术史上的一个典范，它的艺术风格和艺术技巧为后世所继承和发展，使其艺术传统源远流长。秦始皇陵兵马俑不仅是中华民族的骄傲，也是世界文化的宝贵遗产。

2. 汉代陵墓雕塑鉴赏

汉代社会盛行"行孝"，导致厚葬成风，陵墓雕塑发达。汉代陵墓雕塑主要分为两大类，即陵前石雕和墓内陶俑。陵前石雕最有代表性的是陕西兴平茂陵霍去病墓前的大石雕，简朴深厚，气势磅礴，是中国古代纪念性雕刻的典范。

霍去病（约公元前140—前117年），西汉著名将领，五年内六次率部队反击匈奴侵扰，六战六捷，为解除匈奴对汉朝的军事威胁和打通西域通道建立了不朽功勋，官至骠骑将军、冠军侯，但英年早逝，去世时年仅24岁。现存的霍去病墓石刻，包括马踏匈奴、卧马、跃马、卧虎、卧象、石蛙、石鱼二、野人、母牛舐犊、卧牛、人与熊、野猪、石蟾等14件，另有题铭刻2件，全部用花岗岩雕成。它们以动物形象为主，烘托出霍去病生前战斗生涯的艰苦。霍去病墓石刻群雕在中国雕塑史上有着十分重要的地位，不仅因为它是整个陵墓总体设计不可分割的一部分，更重要的在于它打破了汉代以前的雕刻模式，建立了更加成熟的中国式纪念碑雕刻风格，具有划时代的意义。

《马踏匈奴》（图3-2）是整组群雕作品的主体，同时也是这

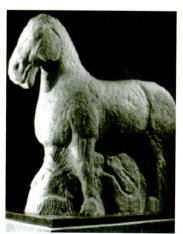

图3-2 《马踏匈奴》 作者不详

些雕塑所讴歌的主题。雕塑中，作者运用了寓意的手法，用一匹气宇轩昂、傲然屹立的战马来象征这位年轻的将军。它高大、雄健，以胜利者的姿态伫立着，具有一种神圣不可侵犯的气势；而另一个象征匈奴的手持弓箭的武士则仰面朝天，被无情地踏在其脚下，显得那样藐小、丑陋，蜷缩着身体进行垂死挣扎。作品风格庄重雄劲，深沉浑厚，寓意深刻，耐人寻味，既是古代战场的缩影，也是霍去病赫赫战功的象征。雕塑的外轮廓准确有力，形象生动传神，刀法朴实明快，具有丰富的表现力和高度的艺术概括力，是我国陵墓雕刻作品的典范之作。

《跃马》（图3-3），石雕体积与真马相似，马高145 cm，长240 cm。从石雕的形貌可以想象，汉代雕刻家为了克服雕刻工具上的局限，特意从深山中挑选与自己要表现的跃马题材相近的天然石块，作象形雕刻处理。作者从对马的习性观察和体会中把握马的神态，利用原石块的相似状态，以简要概括的手法，雕刻出一匹矫健壮实的马腾起的瞬间形象。其稍侧的头部、倔强的眼神，以及口鼻的处理自然到位，表现出马在跃起时的雄强博大的生命力。马的四肢部分用浮雕形式处理及保留在前腿间与脖颈相连接的自然石材都大大加强了跃马整体的力度。作者灵活运用了圆雕、浮雕和线刻相结合的手法，使作品中的线与面、粗与细、繁与简的对比关系配合得恰到好处，表现出霍去病墓石雕雄厚浑朴的气魄，显示了汉代雕刻家在构思和创作中的才智。

《伏虎》（图3-4），长200 cm，宽84 cm，是霍去病陵墓群雕中一件十分著名的作品。与其他石雕一样，《伏虎》也是利用整块石料因材施艺而成的。在形象刻画上，作者采用了写实手法：石虎沉着地卧在那里，神情机警而威猛；它的四肢强健有力，长长的尾巴卷搭在后背上，仿佛正蓄势待发，准备扑向猎物。雕塑家在处理这块石料时，突出了整体高于一切的思想。伏虎的躯干部分，是自由流动线条和扭曲块面的结合，显然是利用石块本来的起伏变化，并略加雕琢而成的。虎身上的斑纹同样也是顺着石块的天然纹理勾勒而出的。这种手法使得雕像富于节奏感和整体感，给人以千钧一发的感觉。这种稳定的整体造型和充满强劲动感的艺术形象，形成了汉代石刻气魄深沉、宏大的艺术风格。

3．汉代陶俑鉴赏

与墓葬制度联系紧密的俑像，是汉代雕塑艺术的重要门类。与秦代兵马俑相比，汉代俑像则主要塑造的是社会各阶层的人物，在形象上更加生动活泼。

西汉早期的俑像性质和秦代兵马俑相似，但在规格上要比秦俑小得多。汉代沿袭秦的风格，造型比较呆板，主要是用整齐的阵列向人们展示为死者送葬的森严军阵。除此之外也有彩绘女侍俑，模制烧成陶后敷涂色彩，轮廓线条流畅优美，其艺术造型超过了军阵陶俑，富有生活情趣。

汉代俑像种类很多，主要以陶俑为主，另有铜俑、玉俑、石俑、木俑等。陶俑以甘肃、河南、河北的为代表。其中，最受人称赞的是东汉的《说唱俑》（图3-5）。它形象地刻画了说唱者手舞足蹈、充满感情的神态和极富戏剧性的神情，堪称写实主义的杰作。

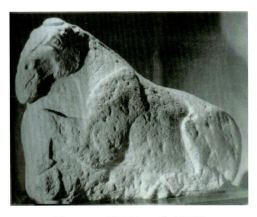

图3-3 《跃马》 作者不详

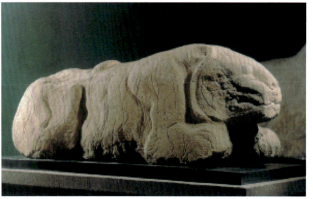

图3-4 《伏虎》 作者不详

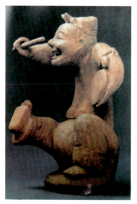

图3-5 《说唱俑》
作者不详

铜奔马（图 3-6）高 34.5 cm，于 1969 年在甘肃武威出土，也称"马踏飞燕"。创作者以娴熟精湛的技巧，将奔马所具有的力量和速度融合成充沛流动的气韵，并贯注在昂扬的马首、流线型的身躯和四条刚劲的马腿上。虽然其全身的着力点集中于一足，却完全符合力学平衡的原理，在三维空间达到了"形神兼备、气韵生动、形妙而有壮气"的完美境界。

4. 唐代陶俑鉴赏

陶俑在唐代已普遍流行。由于已经具备了更纯熟的写实能力，并承继了自汉代以来的传统，因而，陶俑表现的范围和能力都有所加强。陶制的人像中有武士（将官和兵士）、文官、妇女、小儿、乐舞人、仆奴、胡人等多种形象，其中尤以妇女和乐舞人的数量最大，其姿态及装扮的变化也最多。

唐代创造的陶俑形象非常广泛地概括了当时的世俗生活，多能生动、真实地表现一定的动作，甚至优美或富有感情内容的姿态，而且能刻画瞬间的动作和神情，如骑在奔驰的马上的妇女，凝视天边若有所思的女侍，那马背上的猎人和他的猎犬好像听了什么声音似的——惊觉中的紧张神情，都刻画得较传神。

唐代陶俑如前代的陶俑一样多敷有彩色，同时也常敷以铅釉。铅釉的颜色最普通的是黄、绿及白色，所以，这种陶器也称为"唐三彩"。此外，还有蓝色或红色铅釉，但较罕见。

5. 初唐陵墓石刻鉴赏

西安附近有唐代帝王的陵墓，其属于唐代初期的有唐高祖李渊的献陵和唐太宗李世民的昭陵。陵墓前都有石兽和石柱等，昭陵附近有很多唐太宗亲信大臣的陪葬墓，规模之大为历史所罕见。这些陵墓的石刻装饰是唐代初期雕刻艺术的代表作品。

昭陵前有六匹马的浮雕，即有名的"昭陵六骏"，表现的是李世民在建立政权的征战中所骑过的爱马，即《青骓》《什伐赤》《特勒骠》《飒露紫》《拳毛䯄》《白蹄乌》。六骏为半圆雕之高浮雕，表现了马的立、行、奔驰等各种神态（图 3-7～图 3-12）。

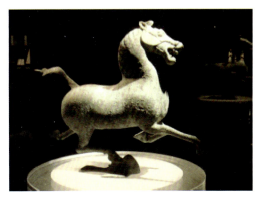

图 3-6 《铜奔马》 作者不详

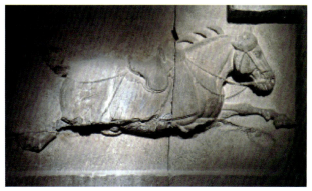

图 3-7 《青骓》 作者不详

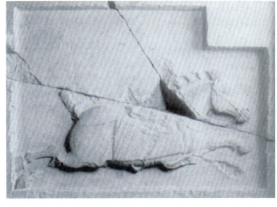

图 3-8 《什伐赤》 作者不详

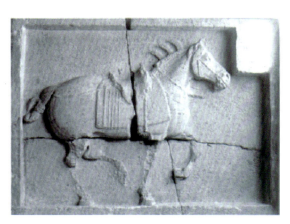

图 3-9 《特勒骠》 作者不详

图 3-10　《飒露紫》　作者不详　　　图 3-11　《拳毛䯄》　作者不详　　　图 3-12　《白蹄乌》　作者不详

（二）宗教雕塑鉴赏

1. 敦煌莫高窟雕塑鉴赏

莫高窟又名"千佛洞"，位于甘肃省敦煌市东南 25 km 处鸣沙山的崖壁上。这里全年日照充足、干燥少雨、四季分明，昼夜温差较大。石窟南北长 1 600 余 m，上下共五层，最高处达 50 m。现存洞窟 492 个，壁画 45 000 余 m²，彩塑 2 415 身，飞天塑像 4 000 余身。莫高窟规模宏大，内容丰富，历史悠久，与山西云冈石窟、河南龙门石窟并称为中国"三大石窟艺术宝库"。

莫高窟最初开凿于前秦建元二年（366 年），至元代（1271—1368 年）基本结束，其间经过连续近千年的不断开凿，使莫高窟成为集各时期建筑、石刻、壁画、彩塑艺术为一体，世界上规模最庞大、内容最丰富、历史最悠久的佛教艺术宝库。这些艺术珍品不仅反映了我国古代宗教和社会生活的情况，同时也表现出了历代劳动人民的杰出智慧和非凡成就。

唐代是莫高窟艺术的黄金时代，石窟的开凿和造像活动达到了空前的规模，是莫高窟艺术的极盛时期。开凿于初唐的 96 窟的弥勒像，高 33 m，是莫高窟第一大佛像，也是世界上最大的泥塑佛之一。开凿于盛唐时期的 130 窟的弥勒像，高 26 m，是莫高窟的第二大佛像。开凿于中唐的 158 窟的卧佛，规模也相当大，而且在艺术上都有杰出的表现。在莫高窟 2 400 余身彩塑中，唐代的塑像占了相当大的比重，约占总数的二分之一。这时期的彩塑艺术达到了精妙无比的地步，其留给人们深刻的印象是：气魄宏伟，敷彩绚丽，人物华贵端庄，亲切自然，栩栩如生。

2. 云冈石窟雕塑鉴赏

云冈石窟位于山西省大同市以西 16 km 处的武周山南麓。石窟始凿于北魏兴安二年（453 年），大部分完成于北魏迁都洛阳（494 年）之前，造像工程则一直延续到正光年间（520—525 年）。石窟依山而凿，东西绵亘约 1 km，气势恢宏，内容丰富。现存主要洞窟 45 个，大小窟龛 252 个，石雕造像 51 000 余躯，最大者达 17 m，最小者仅几厘米。

云冈石窟历史久远，规模宏大，内容丰富，雕刻精细，被誉为中国美术史上的奇迹。石窟群中，有神态各异、栩栩如生的各种人物形象，如佛、菩萨、弟子和护法等；有风格古朴、形制多样的仿木构建筑物；有主题突出、刀法娴熟的佛传浮雕；有构图繁复、优美精致的装饰纹样；还有我国古代乐器雕刻，如箜篌、排箫、笙簧和琵琶等，丰富多彩，琳琅满目。在雕刻技艺上，云冈石窟继承和发展了我国秦汉时代雕刻艺术的优秀传统，又吸取和融合了犍陀罗艺术的有益成分，创造出具有独特风格的艺术品，是我国雕塑史上重要的一页。

《露天大佛》（图 3-13），高 13.7 m，战火烧毁檐棚和风蚀使洞前壁崩塌，它从阴暗的深窟中显露于朗朗晴空之下，其刚健雄伟的气势更加突出。露天大佛为结跏趺坐的释迦牟尼佛，身材厚实，深目高鼻，眼大唇薄，大耳垂肩，神情平静而脸露笑容，眼神宽宏大量地垂视人间，为云冈石窟的代表作之一。

《佛头像》（图3-14），高肉髻，两耳垂肩，细眉长目，鼻子略高，头微垂。此像面容丰瘦适中，五官清晰明朗，形象秀美动人。原色已脱落，略显粗糙的砂岩底质反而更能看出雕工的精湛。这件作品手法质朴，对佛像神情气质的刻画极为成功，祥和冥想的形象使其成为雕塑史上最经典的头像之一。

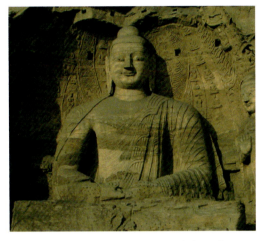

图3-13　《露天大佛》　作者不详

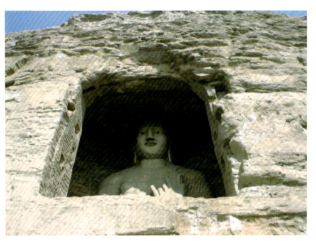

图3-14　《佛头像》　作者不详

3. 龙门石窟雕塑鉴赏

龙门石窟开凿于北魏孝文帝迁都洛阳（494年）前后，之后，历经东魏、西魏、北齐、北周，到隋唐至宋等朝代又连续大规模营造达400余年。密布于伊水东西两山的峭壁上，南北长达1 km，共有97 000余尊佛像，1 300多个石窟。现存窟龛2 345个，题记和碑刻3 600余品，佛塔50余座，造像10万余尊。其中，最大的佛像高达17.14 m，最小的仅有2 cm。这些都体现了我国古代劳动人民极高的艺术造诣。

龙门石窟规模宏大，气势磅礴，窟内造像雕刻精湛，内容题材丰富，被誉为世界最伟大的古典艺术宝库之一。它以自身系统、独到的雕塑艺术语言，揭示了雕塑艺术创作的各种规律和法则。在它之前的石窟艺术均较多地保留了"犍陀罗"和"秣菟罗"艺术的成分，而龙门石窟则远承印度石窟艺术，近继云冈石窟风范，与魏晋洛阳和南朝先进深厚的汉族历史文化相融合开凿而成。所以，龙门石窟的造像艺术一开始就融入了对本民族审美意识和形式的悟性与强烈追求，使石窟艺术呈现出了中国化、世俗化的趋势，堪称展现中国石窟艺术变革的"里程碑"。

奉先寺是龙门唐代石窟中最大的一个石窟，长宽各30余m。据碑文记载，此窟开凿于唐高宗李治和武则天在位时期，于公元675年建成。洞中佛像明显体现了唐代佛像的艺术特点，面形丰肥、两耳下垂、神态圆满、安详、温存、亲切，极为动人。石窟正中的《卢舍那佛坐像》（图3-15）为龙门石窟的最大佛像，身高17.14 m，头高4 m，耳朵长1.9 m，造型丰满，仪表堂皇，衣纹流畅，具有高度的艺术感染力。据佛经说，卢舍那意即光明遍照。这尊佛像，丰颐秀目，嘴角微

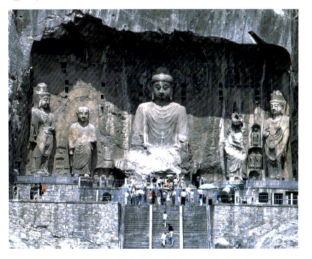

图3-15　《卢舍那佛坐像》　作者不详

翘，呈微笑状，头部稍低，略做俯视态，宛若一位睿智而慈祥的中年妇女，令人敬而不惧。这尊佛像将高尚的情操、丰富的感情、开阔的胸怀和典雅的外貌完美地结合在一起，因此，其具有巨大的艺术魅力。

4. 大足石刻鉴赏

大足石刻位于重庆市大足区，距重庆市中心130 m，是主要表现摩崖造像的石窟艺术的总称。重庆大足石刻规模宏大，大足石刻群有石刻造像70多处，总计10万多躯。其中，以宝顶山和北山摩崖石刻最为著名。大足石刻群以佛教造像为主，儒、道教造像并陈，规模之宏大，艺术之精湛，内容之丰富，可与敦煌莫高窟、云冈石窟、龙门石窟媲美。

《日月观音》（图3-16），又称六臂观音，结跏趺坐金刚座上。宝冠以花草为纹而无璎珞，镂空别致。胸前璎珞或串珠浑圆，或玉佩形，或莲瓣含蕊，或花蕾初绽，繁复对称，雍容华贵。鼻梁高棱，眼帘低垂，神情安详自在，端庄温和。面庞丰满而有弹性，两只上举的手臂圆润细嫩，胜似玉笋，肌肉质感强，实在让人惊叹匠师的雕刻技艺。

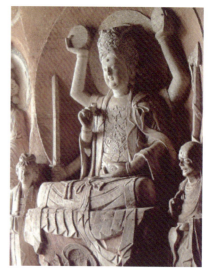

图3-16 《日月观音》 作者不详

（三）玉雕鉴赏

玉雕为雕刻中的大宗，早在新石器时期就出现了。内蒙古翁牛特旗出土的红山文化的玉龙，尽管造型简洁，但仍然气势夺人。此物具有避邪求神的原始巫术意义。如果说早期的玉雕是人们避邪求神的一种途径，到了宋代，玉雕工艺已蔚然成风，雕刻工艺也日趋优雅精巧。宋代玉雕多以模仿周代和汉代制作的"礼器"及一些装饰物件为主，并在雕刻中巧妙地运用"巧色"工艺，给人一种浑然天成的感觉。

明清时期的玉雕工艺可谓鬼斧神工，匠心独具。清代玉器工艺在乾隆时期达到了鼎盛。

《大禹治水图玉山》（图3-17）是一件巨型玉雕，表现的是在重峦叠嶂、古树丛生的山岩陡壁间，开山工人活跃、艰辛的劳动场面，体现了劳动人民战胜自然的情景。

雕刻艺术的出现和发展，给人类的生活中增添了一种静态的美，那些雕刻工艺作品，是被雕刻者所发现的、放大了的现实，是雕刻者"选中"的现实，其产生的效果表现了创作者的价值，烙上了时代的印记。因而在艺术价值之外，雕刻工艺同样还具有研究社会发展的历史学价值。

图3-17 《大禹治水图玉山》 作者不详

二、中国近现代雕塑鉴赏

进入20世纪后，中国传统的宗教雕塑已处于衰落时期，民间小型雕塑虽很繁荣，但未能成为主流。辛亥革命前后，有很多青年赴英国、美国、日本等国学习雕塑。五四运动前后到20世纪30年代，又有更多的美术青年先后赴加拿大、法国、日本、比利时等国学习雕塑。中华人民共和国成立后，雕塑创作有了巨大发展，各美术院校普遍成立雕塑系，并选派留学生、研究生到苏联学习。中央美术学院先后于20世纪50年代和60年代初举办了两届雕塑研究班，1956年还成立了中国雕塑工厂。1958年4月，北京天安门广场人民英雄纪念碑的落成，为建设城市大型纪念碑雕塑创作提供了

重要经验。1982年2月，中国美术家协会提出《关于在全国重点城市进行雕塑建设的建议》，经国务院批准，同年8月，由城乡建设生态环境部、文化和旅游部以及中国美术家协会共同召开了全国城市雕塑规划、学术会议，并成立全国城市雕塑规划组和全国城市雕塑艺术委员会，领导全国城市雕塑创作活动。雕塑创作活动由此进入了一个新的阶段。从中华人民共和国成立到1984年，全国建造室外大型雕塑326座，其中大部分是1976年以后创作的。这些雕塑对美化环境、改变城市景观起到了重要的作用。

1. 架上雕塑

架上雕塑，是指雕塑家个人探索性较强、创作风格较明显、受公共环境因素制约较少的一类体量较小的雕塑，因多在轴架上完成而得名。

《一位老人》（图3-18），石质坚硬，棱线圆润，黑色岩石上自然分布着纵横交错的凸筋，更显苍朴。石的左侧轮廓酷似唱遍全国的《春天的故事》中的主人公——"一位老人"的侧面像，虽无眉眼，神韵俱在，甚为难得。

图3-18 《一位老人》
作者不详

20世纪90年代末，中国当代雕塑的一个重要变化是后现代波普形式被青年雕塑家大量采用，如刘建华、李占洋、徐一晖等。刘建华的创作着意体现一种物质化时代的道德不确定性体验，通过沙发、女人体等物象的翻制组合成一种寓言式的语汇。李占洋的雕塑是一种新现实主义和波普雕塑的结合，翻制记录了舞厅、卡拉OK厅、按摩房等新民间生活空间的现实场景。徐一晖虽非雕塑系毕业，但他在20世纪90年代后期创作的艳俗风格的彩陶雕塑无疑是重要的后现代作品。在20世纪90年代末产生真正意义的后现代雕塑和波普风格的雕塑是与我国社会及艺术的发展密切相关的。一方面，我国社会的文化结构开始进入多元化时期，商业精神、物质消费和流行文化已真正变成一种日常性，这为后现代雕塑的产生提供了视觉经验和意义背景。传统雕塑概念意义的造型和彩绘的重新使用，不仅仅是现实主义反映的需要，事实上，新现实主义和波普艺术的方式在20世纪90年代末表明了当代雕塑试图回到20世纪90年代社会文化在视觉征候层次的道德反省和自我分析。波普风格的雕塑创作在雕塑的色彩和材料的使用上都有创新。在20世纪90年代，当代雕塑对波普颜色风格的实践，事实上要超过前卫的绘画。当代雕塑在这一时期的一个重要实践是对雕塑写实造型的重新认识。写实雕塑与观念艺术、波普艺术的结合使中国当代雕塑找到了一种造型和前卫性结合的方式，这也是20世纪90年代国际当代艺术的潮流。观念性和波普化被20世纪90年代的中国雕塑实践后，就使我国当代雕塑真正具有一种前卫性和当代国际文化背景，这是与20世纪中国现代雕塑概念产生根本区别的两个方面，也是当代雕塑概念真正确立的标志。20世纪90年代中国雕塑完成了由现代题材向雕塑的现代化和后现代化，以及后现代雕塑的转换。

《杨虎城将军》（图3-19）的作者为邢永川，1938年出生，山西交城人，1980年西安美院雕塑研究生班毕业。他长期生活在陕西，对杨虎城这位"老陕"将军有自己的理解。他说，"是从关中农民的光头和虎劲中找到表现将军的雕塑语言的""这座雕像就是石人石马"。他借鉴了我国古代雕刻中"将军肚"的处理手法，使作品浑厚古朴，饱满有力，并通过拧紧的眉头、抿闭的嘴角传达了杨虎城的性格和气质。作品周身以剁斧的手法处理，表面粗陋而整体浑然。

图3-19 《杨虎城将军》
邢永川

2. 大型纪念性雕塑、城市雕塑

中华人民共和国成立后，为缅怀在革命斗争中牺牲的先烈，各地先后建造了不少纪念碑。20世纪50年代规模最宏伟的纪念碑是北京天安门广场上的人民英雄纪念碑（图3-20）。该碑是根据1949年9月30日中国人民政治协商会议第一届全体会议决议兴建的，其外观设计采用梁思成教授的方案修改而成。1952年8月1日动土，1958年5月1日揭幕。

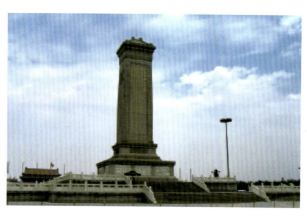

图3-20　人民英雄纪念碑

人民英雄纪念碑位于北京天安门广场中心，在天安门南约463 m，正阳门北约440 m的南北中轴线上。它庄严宏伟的雄姿，具有我国独特的民族风格。纪念碑总高37.94 m，碑座分为两层，四周环绕汉白玉栏杆，四面均有台阶，下层座为海棠形，东西宽50.44 m，南北长61.54 m，上层座呈方形，台座上是大、小两层须弥座，下层须弥座束腰部四面镶嵌着八块巨大的汉白玉浮雕，分别以"虎门销烟""金田起义""武昌起义""五四运动""五卅运动""南昌起义""抗日游击战争""胜利渡长江"为主题，在"胜利渡长江"的浮雕两侧，另有两幅以"支援前线""欢迎中国人民解放军"为题的装饰浮雕。浮雕高2 m，总长4.68 m，雕刻着170多个人物，生动而概括地表现出我国百年来人民革命的伟大史实。上层小须弥座四周镌刻有以牡丹、荷花、菊花、垂幔等组成的八个花环。两层须弥座承托着高大的碑身。碑身是一块高14.7 m、宽2.9 m、厚1 m、重达60多吨的大石。碑身正面（北面）镌刻毛泽东题词"人民英雄永垂不朽"八个镏金大字；背面是由毛泽东主席起草、周恩来总理题写的碑文：

"三年以来，在人民解放战争和人民革命中牺牲的人民英雄们永垂不朽！

三十年以来，在人民解放战争和人民革命中牺牲的人民英雄们永垂不朽！

由此上溯到一千八百四十年，从那时起，为了反对内外敌人，争取民族独立和人民自由幸福，在历次斗争中牺牲的人民英雄们永垂不朽！"

碑身两侧装饰着用五星、松柏和旗帜组成的浮雕花环，象征人民英雄的伟大精神万古长存。整座纪念碑用17 000多块花岗石和汉白玉砌成，肃穆庄严，雄伟壮观。

雨花台烈士纪念碑（图3-21）于1989年建成，屹立在海拔60 m、占地面积5 010 m²的雨花台主峰广场上，由齐康设计。其踏步是宽30 m分为两层的100级花岗岩石阶。纪念碑是为纪念南京1949年4月23日解放而建。碑额似红旗如火炬，碑身镌刻邓小平手书的"雨花台烈士纪念碑"镏金大字，背面有江苏省人民政府、南京市人民政府撰写、武中奇书写的碑文。碑座前的青铜圆雕，高5.5 m、重约5 t多，象征着共产党人、爱国志士"宁死不屈"的主题。

在城市环境雕塑方面，已成为珠海市象征的大型石雕——《珠海渔女》（图3-22），矗立于风景秀丽的香炉湾畔。石雕高8.7 m，重达10 t，用70件花岗岩石组合而成，是中国著名雕塑家潘鹤先生根据民间传说创造的。渔女风姿优雅，双手高擎一颗璀璨的珍珠，向世间昭示着光明，向人类奉献出珍宝，被视为城市的精神象征。

图3-21　雨花台烈士纪念碑

《五月的风》（图 3-23）是坐落在青岛"五四广场"的标志性雕塑，高达 30 m，直径 27 m，重达 500 余吨，为我国目前最大的钢质城市雕塑。该雕塑以"五四运动"为主题充分展示了岛城的历史足迹，蕴含着催人向上的浓厚意蕴。雕塑采用钢板材料，并辅以火红色的外层喷涂，其造型采用螺旋向上的钢板结构组合，以洗练的手法、简洁的线条和厚重的质感，表现出腾空而起的"劲风"形象，给人以"力"的震撼，成为"五四广场"的灵魂。

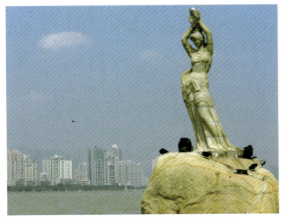

图 3-22　《珠海渔女》　潘鹤

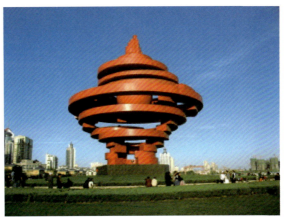

图 3-23　《五月的风》　黄霍

第三节　外国雕塑鉴赏

一、古埃及、古希腊、古罗马的雕塑艺术

1. 古埃及雕塑

古代埃及的雕塑多与埃及人对死亡的认识有关。古埃及人认为，人在死后将会进入另一个世界生活，因此，法老们大兴土木修建自己死后的宏伟住所——金字塔。而王公贵胄们也会选择在法老的金字塔附近修建自己的小型陵墓。在这些为逝者准备的宫殿中都会放置他们的塑像，以引导他们的灵魂在脱离躯壳后找到自己新的归所。

《村长像》（图 3-24），实际上是王子卡帕尔的雕像，其是埃及立像的典型代表，雕像表现了王子的亲民形象，他正面直立，一脚前迈，手持拐杖，似乎正在视察民情，非常亲切。

《拉霍特普王子与其妻》（图 3-25）是典型的坐像代表，雕像线条柔和舒展，表现了王子的性格特征以及王子妃的端庄美丽。雕像保持了原来的着色，人物眼珠用黑檀木做成。

《纳菲尔提提王后》（图 3-26）再现了一位富有东方美的王后形象，其挺拔的鼻子、修长的脖颈使其成为艺术史

图 3-24　《村长像》
　　　　作者不详

图 3-25　《拉霍特普王子与其妻》
　　　　作者不详

上的经典形象。

2. 古希腊雕塑

古希腊时期是西方第一个雕塑艺术发展的高峰期。古希腊人信奉以宙斯为核心的神祇体系，在思想和肉体上追求人神共性。对于完美的追求使古希腊人崇尚健美的身材。因此，古希腊的雕塑题材除了表现健美的奥林匹斯众神之外，运动场上折桂的健儿也往往成为艺术家进行雕塑创作的模特。

图 3-26　《纳菲尔提提王后》　作者不详

《拉奥孔》（图 3-27）是希腊化时期的雕塑名作，据考证，其是阿格桑德罗斯和他的儿子波利佐罗斯和阿典诺多罗斯三人于公元前 1 世纪中叶制作而成的，于 1506 年在罗马出土，震惊一时，被推崇为世上最完美的作品。意大利杰出的雕塑家米开朗琪罗为此赞叹说"真是不可思议"；德国大文豪歌德认为《拉奥孔》以高度的悲剧性激发人们的想象力，同时在造型语言上又是"匀称与变化、静止与动态、对比与层次的典范"。

《拉奥孔》这尊雕像，鲜明地表现了拉奥孔和他的两个儿子受蟒蛇折磨、痛苦挣扎的情状。拉奥孔左侧的长子已被巨蛇缠住左腿，在万分惊恐之中慌乱地欲将腿从巨蛇的缠绕中拔出来。拉奥孔的次子，尽管已被蛇缠得无法挣脱，却仍在出于本能地拼命挣扎。中央的拉奥孔竭力欲使自己和两个儿子摆脱蛇的缠咬。他左手紧紧地抓住一条蛇，企图将之拉开，而蛇却硬是从其手中钻过去狠咬其臀部，剧痛使拉奥孔大叫起来，脸上肌肉扭曲，腹部强烈地收缩。在这里，"肌肉运动已达到极限。它们像一座座小山丘相互紧密毗连，表现出在痛苦和反抗状态下的力量与极度紧张。"雕像上的人物动态和表情使这一紧张而激烈的场面充满戏剧性，仿佛整个骚乱和动势都被凝结在这永恒的群像之中。

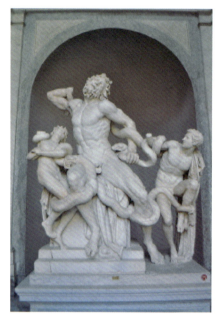

图 3-27　《拉奥孔》　阿格桑德罗斯

1820 年，《米洛斯的维纳斯》（图 3-28）被一位农夫在爱琴海的米洛斯岛上发现。出土时它就已经失去了双臂，后来的许多艺术家均试图为她修复双臂，但总不尽如人意，最终只好仍让它保持原样，从此，这尊雕塑便以"残缺美"闻名于世。这尊雕像一直被公认为迄今为止希腊女性雕像中最美的一尊。掌管爱与美的维纳斯，体态丰盈，融合了女神的庄严与女性的妩媚，虽然因为断臂留下遗憾，却依旧被作为"美"的典范与象征。

3. 古罗马雕塑

古罗马对于雕塑的应用较希腊人更加实用主义。在古罗马，雕塑不仅被用来彰显统治者的丰功伟绩，也用于记录人的生前形象，并在其死后作为其象征，列席家族活动和重大场合。

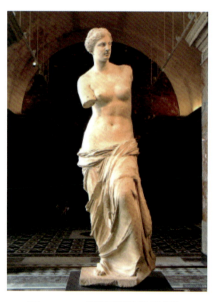

图 3-28　《米洛斯的维纳斯》　阿历山德·罗斯

《多台依的马尔斯》（图3-29）是一件纪念神像，是最能代表埃特鲁里亚时期雕塑水平的作品之一。此铜像近于等身大，因出土于多台依而得名。马尔斯身穿盔甲，是古罗马神话中的战神，相当于古希腊神话中的阿瑞斯。该作品是埃特鲁里亚青铜雕刻中一件非常写实的人物雕像，与古希腊神像雕刻一样，也是按照现实生活中的人物来塑造的。该作品雕刻精致、严谨，神态自然，人体比例准确，明显深受希腊"神人同形、同性"论的影响。

《奥古斯都》（图3-30）是一个在现实基础上进行艺术美化的典型例子。在该作品中，身材矮小、跛足的奥古斯都被描绘成一个健美英雄的形象，一身戎装的他一派统帅气质，一手握权杖，另一手抬手致意，充满领袖气质。而他脚边的小爱神暗指罗马人为爱神后代这一传说的真实性，强调罗马人血统的高贵。

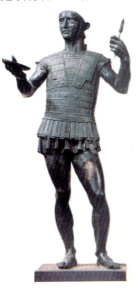

图3-29 《多台依的马尔斯》 作者不详

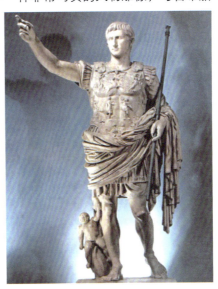

图3-30 《奥古斯都》 作者不详

二、文艺复兴时期的雕塑艺术

文艺复兴时期的雕塑，继承并发展了古希腊、古罗马雕塑艺术的传统，使雕塑艺术达到了高度繁荣。文艺复兴时期的雕塑家开始着手从人的尘世美与真的方面来表现人，创作了富有立体感和尘世坚定信念的雕塑。

米开朗琪罗不仅是伟大的画家，也是世界上最伟大的雕塑家。在他有生之年，他完全改革了雕刻艺术，代表了欧洲文艺复兴时期雕塑艺术的最高峰。米开朗琪罗塑造的《大卫》（图3-31）给人深刻的印象，不再是依靠狂烈的激情，或者骄横的漫不经心，而是借助于他的形象的阳刚之美来表现人物。米开朗琪罗也以裸体展示人物形象，肌肉强劲有力，通过紧张与松弛的游戏来具体表现精神和肉体互相和谐的理想。作为一个时代雕塑艺术作品的最高境界，《大卫》将在艺术史上永放光辉。

米开朗琪罗的另一件雕塑作品《摩西》（图3-32）再现了带领犹太人逃出埃及的智者摩西的老年形象。老年的摩西以坐姿出现，虽然青春不复，但他的身材依旧健硕硬朗，目光深邃、威严而充满智慧。

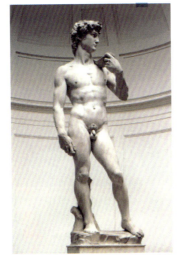

图3-31 《大卫》 米开朗琪罗

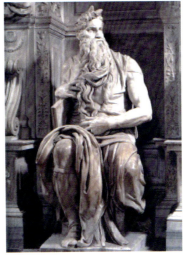

图3-32 《摩西》 米开朗琪罗

三、17、18 世纪的雕塑艺术

17、18 世纪的西方艺术开始出现分化，既有希望延续大师风格的古典学院派，也有异军突起的巴洛克风格，以及早期的现实主义风格。巴洛克风格的代表雕塑作品是乔凡尼·洛伦索·贝尼尼的《阿波罗与达芙妮》和《圣特瑞莎的沉迷》。

《阿波罗与达芙妮》（图 3-33）表现了受爱神蛊惑的阿波罗追逐达芙妮，达芙妮无奈之下在被捉到的一瞬间化作月桂树的传说。雕塑中达芙妮已部分变成了月桂树的枝干，身体还保持着向上躲避的姿态，身体轻盈，仿佛可以飞起来。作者将两个人物的身体、容貌刻画得近乎完美，对植物等细节的刻画也细腻精美，是一件不可多得的艺术品。

《圣特瑞莎的沉迷》（图 3-34）位于罗马维多利亚的圣母教堂，描写的是圣特瑞莎在幻觉中见到上帝的情景，表现了她对上帝之爱的渴望。她躺在浮云上，宽大的衣袖向下低垂，两眼轻合，嘴唇微张，在昏迷中祈求着神的爱。在她面前，小爱神面带顽皮，将一支金箭射向她的胸膛。雕像的姿态是这位沉迷的圣徒正晕倒在太虚幻境之中，置放于祭坛上方的一个壁龛内，用空中光线照明。这一作品将建筑艺术和装饰艺术的许多因素结合在一起，而且有条不紊、层次分明。圣特瑞莎和天使的形象是用白色大理石雕刻的，但是观看者识别不出它们究竟是立体雕刻还是仅仅是深浮雕。天然的日光构成了这一雕刻作品的组成部分，它从隐藏的光源照射两个形象的上方和背后，金光闪闪。

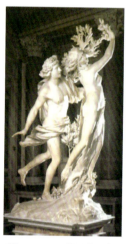

图 3-33 《阿波罗与达芙妮》 贝尼尼

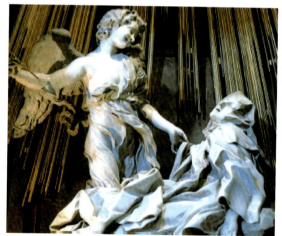

图 3-34 《圣特瑞莎的沉迷》 贝尼尼

四、19 世纪的雕塑艺术

19 世纪的欧洲，受各种新的艺术流派不断涌现的影响，雕塑艺术主要出现新古典主义、浪漫主义和现实主义的风格。

1. 新古典主义风格

乌东是 18 至 19 世纪法国的雕塑巨匠，他创作的大理石雕像《伏尔泰坐像》（图 3-35）被誉为雕塑史上最杰出的肖像雕刻之一。这件作品利用罗马哲人的形象所传达出的时代精神与对智慧的礼赞，正是对新古典主义艺术的最佳注解。

2. 浪漫主义风格

在浪漫主义的大发展中，雕塑也有突出的表现，其中，可以与画家德拉克洛瓦相并提的雕塑家就是弗朗索瓦·吕德。他是 19 世纪法国浪漫主义雕塑家，其代表作即是巴黎人民妇孺皆知的那块装饰在巴黎凯旋门上的群像浮雕《马赛曲》。在浪漫派雕刻史上，他所创作的这尊浮雕被认为是不朽的。

《马赛曲》（图 3-36）是 1792 年奥国军队武装干涉法国革

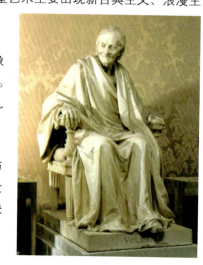

图 3-35 《伏尔泰坐像》 乌东

命时，马赛人民威武雄壮地开赴巴黎战斗时所唱的爱国歌曲。当时，人们的英勇和无畏让雕塑家吕德甚为感动，于是借用这一题材创作出了这件浮雕作品，置于巴黎星形广场的凯旋门上，让这一尊浮雕成为象征人民民主思想的纪念碑。后来，吕德因这尊《马赛曲》而获万国博览会雕刻金奖，并享受终身荣誉。

3. 现实主义风格

奥古斯特·罗丹，法国雕塑艺术家。他在很大程度上以纹理和造型表现他的作品，倾注以巨大的心理影响力，被认为是19世纪和20世纪初最伟大的现实主义雕塑艺术家。罗丹一生勤奋工作，敢于突破官方学院派的束缚，坚持走自己的路。他善于吸收一切优良传统，对于古希腊雕塑的优美生动及对比的手法，理解非常深刻，其作品架构了西方近代雕塑与现代雕塑之间的桥梁。罗丹是西方雕塑史上一位划时代的人物。

罗丹著名的雕塑《思想者》（图3-37）其实是为大型雕塑作品《地狱之门》（图3-38）顶部做的设计稿。沉思者高坐于地狱之门之上，可以俯视炼狱中受苦受难的人们，他的沉思之"静"与地狱之门上浮雕中剧烈扭动的画面形成了鲜明的对比，仿佛时间在沉思中凝固；强健的肌肉在深思中聚集着精神力量和蓄势待发的内在力，形成静中有动的效果。

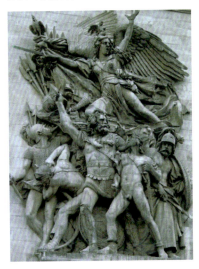 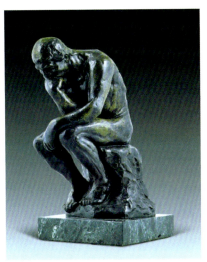 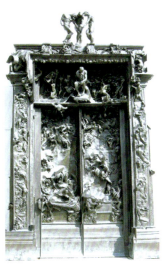

图3-36 《马赛曲》吕德　　图3-37 《思想者》 罗丹　　图3-38 《地狱之门》 罗丹

五、现代主义雕塑艺术

布朗·库西是罗马尼亚著名的现代雕塑家，被美术史家誉为现代主义雕塑的先驱、现代雕塑创始人之一。他对现代艺术本身怀藏着一种憧憬。他坚守"艺术即喜悦"的信念，认为创造艺术应该表现喜悦的情愫。布朗·库西说："事物外表的形象并不真实，真实的是它内在的本质。"

《波嘉妮小姐》（图3-39）胸像是布朗·库西最具有代表性的肖像作品之一，其现存肖像作品完整的只有6件。布朗·库西用夸张而概括的手法，出色地表现了波嘉妮小姐的神态。其作为布朗·库西成熟时期最有影响的作品，被塑造者是罗马尼亚籍女画家马格特·波嘉妮。在布朗·库西的雕塑中，抽象的形体非常突出；但是，《波嘉妮小姐》又不完全是抽象的，它包含了许多写实的成分。

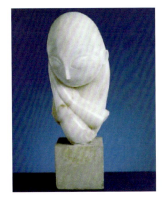

图3-39 《波嘉妮小姐》
布朗·库西

作者从原始和民间雕刻中汲取营养，作品塑造表现出古朴、稚拙的美；同时，利用雕塑材料的特性，造成一种朦胧的意境。

英国著名雕塑家亨利·摩尔的雕塑作品简练单纯，体积巨大。如《国王与王后》（图3-40）扁平的造型、极简的处理加之巨大的体积给人以庄严肃穆的感觉。由"国王与王后"的概念性主题所引申和表达出来的现实意义，已经远远超出了雕塑本身。它引发了人们关于自然、权力、生命和人的尊严的联想，引发了人们关于民族、文明和社会道德的联想。

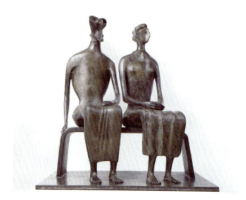

图3-40　《国王与王后》　亨利·摩尔

本章小结

本章主要介绍了雕塑的产生与发展、分类、审美特征，中国古代与近、现代雕塑鉴赏，外国各时期雕塑鉴赏等内容。通过本章的学习，应能结合相应的历史背景与雕塑特点，欣赏中外著名雕塑作品。

第四章 建筑艺术鉴赏

学习目标

了解建筑的起源、建筑艺术的类别；熟悉建筑艺术的审美特征；掌握西方建筑的主要风格演变、中外建筑的主要类型与主要代表作。

能力目标

能从不同视角鉴赏中外建筑作品。

第一节 建筑艺术概述

一、建筑的起源

建筑是建筑物和构筑物的统称，是工程技术和建筑艺术的综合创作，是各种土木工程、建筑工程的建造活动。建筑是人类为自己创造的物质生活环境，即人类生活所必需的居住和活动的场所，也是为满足人们生活、生产或从事其他活动，利用所掌握的物质技术手段，并运用一定的科学规律和美学法则创造的人工环境。

建筑起源于人类劳动实践，有着日常生活遮风雨、避群害的实用目的，是人类抵抗自然力的第一道屏障。人类从事建筑的最原始、最直接的原因就是居住。人类经历了由穴居野处到构木为巢再到建造房屋的过程。最初的所谓房屋是用树木搭成的，仅仅是为了遮风避雨、防寒祛暑。我国西安半坡村遗址就说明母系氏族后期，氏族聚居的房屋已初具规模，也已经注意了布局的合理性，还有公共活动场所、公共仓库、公共墓地等。在欧洲的新石器时代，西亚的哈松纳文化层就有了用日晒砖筑成的方形住室，中间有炉子和谷仓。到公元前4000年的乌贝德文化期，就有了堡垒式的套间住宅。遗址没有屋顶，可能是用木架上铺盖树枝草秸之类做成的。新石器时代中期，克里特岛上已经有石材建造的房屋，丹麦和瑞士也发现了属于此时的木构造湖上村落遗址，意大利波河流域也有类似发现。意大利半岛南端的塞浦路斯岛上的原始村落是由道路相通的圆形堡垒组成的，屋顶多半是木结构，其内部情况与我国西安半坡遗址中的住宅相仿。

人类大规模的建筑活动是在进入了奴隶社会之后才开始的。

二、建筑艺术的类别

建筑艺术是指按照美的规律，运用建筑艺术独特的艺术语言，使建筑形象具有文化价值和审美价值，具有象征性和形式美，体现出民族性和时代感。

建筑艺术从使用角度来分，有住宅建筑、生产建筑、文化建筑、园林建筑、纪念性建筑、陵墓建筑、宗教建筑等；从使用的建筑材料来分，有木结构建筑、砖石建筑、钢筋混凝土建筑、钢木建筑等；从民族风格上来分，有中国式建筑、日本式建筑、伊斯兰式建筑、意大利式建筑、英吉利式建筑、俄罗斯式建筑等；从时代风格上来分，有古希腊式建筑、古罗马式建筑、哥特式建筑、文艺复兴式建筑、古典主义式建筑等；从流派上来分，就更多了，仅第二次世界大战以后西方就有历史主义建筑、野性主义建筑、新古典主义建筑、象征主义建筑、有机建筑、高度技术建筑等流派。

三、建筑艺术的审美特征

建筑艺术是一种实用性与审美性相结合的艺术。建筑的本质是人类建造以供居住和活动的生活场所，所以，实用性是建筑的首要功能，只是随着人类实践的发展，物质技术的进步，建筑越来越具有审美价值。

建筑艺术的审美特征，主要表现在以下三个方面：

（1）建筑艺术是物质功能性与审美功能性相结合的艺术。建筑的物质功能性是指建筑的实用性、群众性、耐久性。

（2）建筑艺术是空间延续性和环境特定性相结合的艺术。建筑是个空间环境，人们在任何一点上赏析建筑，感觉都是不完整的，只有在各个位置，围绕建筑走完，才能获得完整的感觉。如果是一个建筑群体，那就更复杂，更需要不断地变换观赏位置。人们就是在这种位置的不断变换、空间的不断延续中获得了审美感受。正因为建筑具有空间延续性，所以，它的艺术形象永远和周围的环境融为一体，有的甚至还主要靠环境才能构成完美的形象。

（3）建筑艺术是正面抽象性与象征表现性相结合的艺术。建筑塑造的正面形象又是抽象的，是由几何形的线、面、体组成的一种物质实体，是通过空间组合、色彩、质感、体形、尺度、比例等建筑艺术语言造成的一种意境、气氛，或庄严，或活泼，或华美，或朴实，或凝重，或轻快，以引起人们的共鸣与联想。人们很难具体描述一个建筑形象的具体情节内容，其所表现的时代、民族精神是不明确、不具体的，是空泛的、朦胧的。它不可能也不必要像绘画、雕塑那样细腻地描摹，再现现实；更不能像小说、戏剧、电影那样表达复杂的思想内容，反映广阔的生活图景。因此，建筑艺术常用象征、隐喻、模拟等艺术手法塑造形象。

第二节 中国建筑艺术鉴赏

一、中国古代建筑艺术鉴赏

（一）中国建筑艺术的起源与发展

中国建筑的历史与中国的文明史同龄。中国的建筑形式建立在与西方建筑完全不同的哲学体系和世界观之上。中国传统哲学追求天人合一，人与自然的和谐。其更多的是追求内在精神，在技术

上多以经验为重，而轻理性科学探索。这一特点导致中国建筑呈现出与西方建筑截然不同的特点。中国的建筑取材于自然，并如同生命体一般需要关怀与照顾。中国的建筑多为木结构建筑，这些木构件如同动物骨骼般巧妙地构建为一个建筑整体，而木质材料本身的特点决定了这些建筑不会如石材建筑一般，建成了即坚固不变。木质建筑需要定期维护修缮，如同一个生命体不断经历新陈代谢的循环一样。

梁思成先生在其经典著作《中国建筑史》中指出，中国的建筑有四点特征：其一是"以木料为主要构材"，这与世界其他许多地区以石材堆叠的形式大有不同，以木材构成建筑，工匠不是在做简单的堆叠，而是要考虑建筑的构造，以及如何忠于材质焕发材质本身的魅力；其二，"利用构架制之结构原则"，木质建筑多"梁柱式构架"，承重在木构架，墙壁、门窗的设置不受承重的限制，建筑结构也可适用于各种地质环境；其三，"以斗拱为结构之关键"，在木构架横梁与立柱连接处以方木结构垒叠，上部承重于斗拱之上，即使是少数砖石结构也会模仿这种斗拱的结构；其四，"外部轮廓之特异"，中国建筑的屋顶、台基、屋身、院落、色彩，对称与绝对自由的两种截然不同的布局形式，对于石材使用的不擅长，这一系列因素都与其他国家的建筑有着很大的区别。

中国建筑的发展经历了周代至春、秋战国的创立时期，秦、汉朝的成熟时期，魏晋南北朝时的融汇时期，隋唐时的全盛时期，宋、辽、金、元的延续时期，以及明、清的停滞时期。

（二）中国古建筑特色与形式划分

中国传统建筑在建造时融合了自然主义的特征，不要求所建造出来的建筑屹立千年不倒，更希望它是一个适宜居住，能与居住者和谐共存、友善互动的所在。另外，中国传统建筑形式被赋予汉民族宇宙观所延伸出来的对方位、格局的特殊规范，以及礼教规范。其建筑的形式和规律多承袭前代，在师徒之间进行传承，恪守规则而少求究竟。因此，中国建筑的形式在漫长的历史中变化微小而缓慢。中国建筑的风格与其他中国传统文化一样，极大地影响了周边的亚洲国家。中国传统建筑在类型上也有别于西方建筑而自成一体，常见的建筑形式主要包括以下几种类型：

1. 厅堂

用长方形木料做梁架称厅（图 4-1）；用圆木料做梁架称堂。"厅"是用以会客等趋于接待性、公共性的活动空间。厅又分为大厅、四面厅、鸳鸯厅、荷花厅、花篮厅、花厅等形式。"堂"为向南的正屋，具有一定的开放性质。

2. 轩馆

"轩"建于高旷之处，用于观赏风景，是南方园林建筑的特有方式，三面敞开，视野开阔。"馆"较"轩"更为封闭，是比一般居住空间更具连通性的建筑形式（图 4-2），馆的规模大小及朝向不定，前有宽大庭院。

浅谈中国古典园林文化的历史及特色

图 4-1　厅

图 4-2　馆

3. 斋台

"斋",多修建于较为僻静的区域,便于人在其中修身养性,也称山房。"台"为修筑在堆砌起一定高度的区域上的建筑形式,也可以为地势高处的建筑外平坦敞亮的区域。

4. 楼阁

"楼"(图4-3)一般为两层或更高的建筑,外形窄而高,一两层居多。"阁"为四坡顶且四面皆开窗的建筑,造型比楼更通透轻盈。

图 4-3 楼

5. 榭舫

"榭"为依景而建的建筑,呈敞开式,有栏杆,多临水而建,台基底部深入水面,也有建在观赏植物等可以对景坐赏的景观边上的。"舫"(图4-4)为仿造官船造型修建的形式,因为在水畔又形似船,因此又名不系舟,一般分为头舱、中舱、尾舱三部分。

6. 廊桥

"廊"(图4-5)是连接于建筑和建筑或建筑与景之间有顶的通道,便于在走动时遮挡阳光或雨水。有沿墙而建的走廊、越山坡而建的游廊、两侧通透没有遮挡的空廊、临水的水廊等多种形式。"桥"指跨于水上连接水两侧的建筑形式,有木桥、石拱桥、有顶的廊桥、不跨水跨沟壑的石梁、浅水窄沟处的步石等形式。

图 4-4 舫

图 4-5 廊

7. 亭

"亭"是可供人停步小憩的敞开式建筑,以柱支撑顶部,可以坐于其中休息、观景或避雨。其在平面结构上有圆形、六角、八角等形状,也有依墙而建的半亭。

(三)中国著名古建筑鉴赏

云南大理崇圣寺千寻塔(图4-6)建于公元9世纪。千寻塔是砖结构密檐塔,檐数多达16层,高58 m,是密檐塔中檐数最多者,也是比例最为细高者。塔的造型与唐代其他密檐塔近似,即底层特高,上有多重密檐,全塔中部微凸,上部收分缓和,整体如梭,檐端连成极为柔和的弧线。但千寻塔各层塔檐中部微向下凹,角部微翘;塔底层东为塔门,西开一窗,以上各层依南北、东西方向交错设置券洞和券龛,对于在此以前各密檐塔每层塔身上下直通开券洞的做法有所改进,有利于抗震,造型上也有所变化。千寻塔东临洱海,西负点苍山,是南诏都城大理的标志性建筑。

佛宫寺释迦塔(图4-7)位于山西省朔州市应县城西北佛宫寺内,又名应县木塔,建于辽金时期,是中国现存最高、最古老的一座木结构塔式建筑。该塔高为67.31 m,底层直径为30.27 m,呈平面

八角形。全塔无钉无铆，完全没有金属的连接机构，全以木构件构成。其第一层为重檐，以上各层均为单檐，共五层六檐，层与层之间有暗层，因此，实际内部为九层。每层均以内、外两圈木柱支撑，每层外有24根柱子，内有8根，木柱之间使用了许多斜撑、梁、枋和短柱，组成不同方向的复梁式木架。塔的身底层南北各开一门，二层以上周设平座栏杆，塔内各层均塑佛像。塔顶作八角攒尖式，上立铁刹。塔每层檐下装有风铃。释迦塔的设计，继承了汉、唐以来的重楼形式，采用斗拱结构，

图 4-6　云南大理崇圣寺千寻塔

每层都形成了一个八边形中空结构层。释迦塔以全木结构支持如此庞大的塔身，是中国古代工匠治木水平的极高体现，具有很高的艺术价值和研究价值。

拙政园始建于明正德初年，是江南古典园林的典型代表。拙政园最初由因官场失意而还乡的御史王献臣修建并命名，积水建池，造三十一景，风格自然。后园东部部分辗转到了刑部侍郎王心一手中，被其经营改造为"归田园居"，修有荷池及秫香楼、芙蓉榭、泛红轩、兰雪堂、漱石亭、桃花渡、竹香廊、啸月台、紫藤坞、放眼亭等建筑。至清代，该园被售予大学士陈之遴，被大肆修葺装饰，栽植名贵植物，后格局基本不变。拙政园分为东、中、西和住宅四个部分。住宅是典型的苏州民居；东部原称"归田园居"；中部是拙政园的主景区，为精华所在；西部原为"补园"，布局紧凑。拙政园中有水区域占园林面积的三分之一，基本上保持了明代"池广林茂"的特点（图 4-8）。

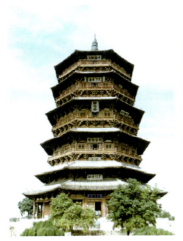

图 4-7　佛宫寺释迦塔　　　　　　　　　　图 4-8　拙政园

北京故宫（图 4-9），旧称紫禁城，位于北京皇城中轴线结构的中心，为明、清两个朝代的皇宫，占地面积 72 万 m^2，建筑面积约 15 万 m^2，是世界上现存规模最大、保存最为完整的木质结构的宫殿型建筑。其始建于明成祖朱棣在位的 1406 年，历时 14 年建成，在光绪十四年发生的火灾中被部分烧毁，后重新修缮。故宫四周有城墙围绕，外有护城河，四角有角楼，四面有门。南门为正门——午门。内部由"前朝"与"内廷"两部分组成，前朝为皇帝接见大臣处理朝政的地方，内廷为皇帝及家眷起居的场所。故宫是中国传统文化与建筑形式的高度统一。

中山陵（图 4-10）是中国近代民主革命先行者孙中山的陵墓及其附属纪念建筑群。陵墓自 1926 年春动工，历时 3 年多完成。中山陵位于南京市东郊，依山势而建，由南往北沿中轴线逐渐升高，

依中轴线分布。其主要建筑包括牌坊、墓道、陵门、石阶、碑亭、祭堂和墓室等，平面轮廓像一座"自由钟"。中山陵各建筑如众星捧月般环绕在陵墓周围，构成中山陵景区的主要景观，色调和谐统一，增强了庄严的气氛，既有深刻的含意，又有宏伟的气势，其在细节上还有中西合璧的处理，具有极高的艺术价值。

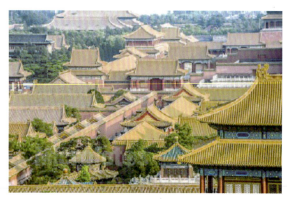
图 4-9　北京故宫

图 4-10　中山陵

二、中国近现代建筑艺术鉴赏

（一）中国近现代建筑艺术特征

中国近现代建筑艺术是伴随着封建社会的解体、西方建筑的输入而形成的，在社会变革与建筑变革构成的复杂背景面前，中国近现代建筑表现出了一些新的艺术特征。

19世纪中叶以后，以苏州为代表的江南园林和以北京为代表的北方园林大部分经过改建和重建，其共同的倾向是建筑的比重大大增加，空间曲折多变，装饰繁复细腻，假山屈曲奇谲，但有相当一部分流于烦琐造作。建筑装饰的普遍走向则为大面积满铺雕镂，色彩绚丽，用料名贵，题材范围扩大，手法非常细致，还有一些西方巴洛克、洛可可的手法夹杂其中。

我国近代出现的新类型建筑开始大都是直接搬用西方同类的建筑，而西方各类建筑又大都有一套基本定型的形式，当时常见的有殖民地式、古典复兴式、哥特复兴式、折中式等，各自都以基本定型的形式标示出自己的内容。而同类型的形式又大同小异，极少显示出特有的地方民族特色，甚至出现了北方建筑用深拱廊百叶窗（殖民地式），南方建筑设壁炉（古典复兴式）的现象。在20世纪二三十年代兴起创作民族形式以后，大多数也都是套用古代某一时期官式建筑法式（主要是清代），致使广州的民族形式建筑与北京的并无太大差别。在20世纪80年代以后，才较多地注意地方特色，形成所谓乡土建筑风格。

单体建筑重在表现外观造型，近现代建筑打破了传统建筑封闭内向，以表现空间意境为主的审美观念，突出了公共性和开放性的观赏功能，这与同时输入的西方建筑重视表现实体造型的审美观念是一致的。

中国近现代建筑的艺术形式包括两方面特点：一是某些大型的、纪念性比较强的建筑仍十分注重造型艺术的社会价值，审美功能要求有较强的政治伦理内容，即以特定的形式表现某些特定的精神含义。如银行、海关常采用庄重华贵的西方古典形式，以显示其财力的坚实富有；一些政府机关和纪念建筑多吸取传统形式，以显示继承传统文化，发扬国粹的精神。二是大多数民用建筑一般只从审美趣味出发，一方面追求时髦新奇，另一方面仍受到传统审美趣味的影响。如19世纪末到20世纪初流行的洋式店面、洋学堂、洋戏院和城市里弄住宅等，都是所谓中西合璧的形式，而后则更多直

接采用西方流行的形式。20 世纪 80 年代以后又兴起了追求乡土风味的形式，这些都与当代大众的审美趣味是一致的。

（二）中国近现代建筑鉴赏

1. 上海金茂大厦

上海金茂大厦（图 4-11）坐落在浦东延安东路隧道口、世纪大道旁，地处浦东核心地区，其高度当时居世界第三、中国第一。这幢集现代办公楼、豪华五星级酒店、商业会展、高档宴会、观光、娱乐、商场等综合设施于一体，饱含中华民族文化内涵，融汇西方建筑艺术的智慧型摩天大楼，已成为当今上海最方便舒适、最灵活安全的办公、金融、商贸、娱乐和餐饮的理想活动场所。金茂大厦塔楼高 420.5 m，总建筑面积 29 万 m^2。其是美国芝加哥著名的 SOM 设计事务所设计的。它是设计师以创新的设计思想，巧妙地将世界最新建筑潮流与中国传统建筑风格结合起来，成功设计出的世界级的、跨世纪的经典之作，并成为上海著名的标志性建筑物。

2. 上海东方明珠广播电视塔

上海东方明珠广播电视塔（图 4-12）当时以其 468 m 的绝对高度成为亚洲第二、世界第四的高塔，仅次于广州新电视塔、加拿大多伦多电视塔和俄罗斯莫斯科奥斯坦金诺广播电视塔。东方明珠广播电视塔曾是上海最高的建筑物，现在已被上海中心大厦取代。其与外滩的"万国建筑博览群"隔江相望，与纽约的自由女神、悉尼歌剧院、巴黎的埃菲尔铁塔一样，成为上海的标志性建筑，与左侧的南浦大桥和右边的杨浦大桥一起，形成双龙戏珠之势，与金茂大厦和环球金融中心交相辉映，展现了国际大都市的壮观景色。

该电视塔由 3 根直径为 9 m 的擎天立柱、太空舱、上球体、下球体、五个小球、塔座和广场组成。它的立体照明系统绚丽多彩、美不胜收。设计者将 11 个大小不一、高低错落的球体从蔚蓝的天空中串联至如茵的绿色草地上，而两颗红宝石般晶莹夺目的巨大球体被高高托起，创造了"大珠小珠落玉盘"的意境。

图 4-11　上海金茂大厦　　图 4-12　上海东方明珠广播电视塔

3. 河南省博物院

河南省博物院（图 4-13）位于郑州市农业路中段，占地 10 余万 m^2，建筑面积 7.8 万 m^2，累计投资近 3 亿元人民币，历时 5 年建成，为东南大学的齐康教授所设计。馆区中心部位为主展馆，高 45.5 m，以元代登封的观星台为外观雏形，建筑平面以正方形为母体，主体建筑便自然演绎形成"金字塔"造型。冠部呈方斗状，恰似仰斗以承"甘露"，下接覆地斗以纳"地气"，其中心位置精细设计了一个透明的圆洞。主体建筑蕴含了中国古文化中地处"天中地心"和"天圆地方"的观念，也有"会宇宙之气，聚天地之灵"的内涵。冠部四周分别镶嵌四神图案，表示古天文学中东、西、南、北四个方位的天象星座；大斜面根据建筑构造的需要加上白色乳钉图案，形似青铜器上的乳钉纹样和传统建筑板门的门钉形状，代表了宇宙中数以万计的星座；主体斜面的四周顶部浅蓝色的透

明窗及顶部垂直而下的透明采光带，具有"黄河之水天上来"的磅礴气势。河南省博物馆的主体建筑造型奇特，气势宏伟，独具现代艺术风格，充分体现了源远流长、博大精深的中原文化特征。

博物院整个建筑群采用了传统建筑中轴对称、主从有序的布局手法，从总平面上看，四隅分布附属建筑，聚散有致，和谐统一，寓意"九鼎定中原"。建筑群呈四面辐射状，寓意中原文明向四周传播。俯视整个建筑群，则宛若"大鹏展翅"向天飞，主体建筑如大鹏身躯，展馆大门就像大鹏的头部，两侧配楼恰似大鹏的翅膀，后边与文物库房相连的过廊，则是大鹏之尾。整个造型象征着古老中原再现历史辉煌、经济文化的全面振兴和腾飞。

4. 国家体育场

国家体育场（图4-14）俗称"鸟巢"，位于北京奥林匹克公园中心区南部，为2008年第29届奥林匹克运动会的主体育场。总占地面积21公顷，建筑面积258 000 m²。由2001年普利兹克奖获得者赫尔佐格、德梅隆与中国建筑师李兴刚等合作完成，由艾未未担任设计顾问。其形态如同孕育生命的"巢"，像一个摇篮，寄托着人类对未来的希望。设计者们对这个国家体育场没有做任何多余的处理，只是坦率地将桁架结构暴露在外，形成了建筑的外观。

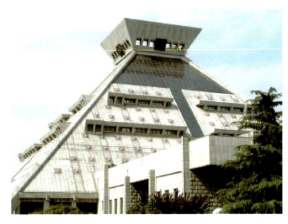

图4-13　河南省博物院

图4-14　国家体育场

体育场外形结构主要由巨大的门式钢架组成，共有24根桁架柱。国家体育场的建筑顶面呈鞍形，长轴为332.3 m，短轴为296.4 m，最高点高度为68.5 m，最低点高度为42.8 m。

体育场外壳采用可作为填充物的气垫膜，使屋顶达到完全防水的要求，阳光可以穿过透明的屋顶满足室内草坪的生长需要。比赛时，看台是可以通过多种方式进行变化的，可以满足不同时期不同观众量的要求，奥运会期间的20 000个临时座席分布在体育场的最上端，且能保证每个人都能清楚地看到整个赛场。入口、出口及流线区域的划分和设计得到了完美的解决。

体育场的设计充分体现了人文关怀，碗状座席环抱着赛场的收拢结构，上、下层之间错落有致，无论观众坐在哪个位置，和赛场中心点之间的视线距离都在140 m左右。"鸟巢"的相关设计师们还运用流体力学设计，模拟出91 000个人同时观赛的自然通风状况，让所有观众都能享有同样的自然光和自然风。在观众席里，还为残障人士设置了200多个轮椅座席。这些轮椅座席比普通座席稍高，以保证残障人士和普通观众有一样的视野。

许多建筑界专家都认为，"鸟巢"不仅为2008年北京奥运会树立了一座独特的历史性的标志性建筑，而且在世界建筑发展史上也具有开创性意义，其将为21世纪的中国和世界建筑发展提供历史见证。

5. 国家游泳中心

国家游泳中心（图4-15）又被称为"水立方"，位于北京奥林匹克公园内，是为2008年北京奥

运会修建的主游泳馆，也是奥运会的标志性建筑物之一。它的设计方案由中国建筑工程总公司、澳大利亚 PTW 建筑师事务所、ARUP 澳大利亚有限公司联合设计。

该方案体现出"水立方"的设计理念，融建筑设计与结构设计于一体，设计新颖，结构独特，2003 年 12 月 24 日开工，在 2008 年 1 月 28 日竣工。其与国家体育场分列于北京城市中轴线北端的两侧，共同形成相对完整的北京历史文化名城形象。

这个看似简单的"方盒子"是中国传统文化和现代科技共同"搭建"而成的。最引人注目的就是外围形似水泡的 ETFE 膜（乙烯－四氟乙烯共聚物），ETFE 膜是一种透明膜，能为场馆内带来更多的自然光。中国人认为，没有规矩不成方圆，按照制定出来的规矩做事，就可以获得整体的和谐统一。在中国传统文化中，"天圆地方"的设计思想催生了"水立方"，它与圆形的国家体育场相互呼应、相得益彰。方形是中国古代城市建筑最基本的形态，它体现的是中国文化中以纲常伦理为代表的社会生活规则。而这个"方盒子"又能够最佳体现国家游泳中心的多功能要求，从而实现了传统文化与建筑功能的完美结合。

图 4-15　国家游泳中心

第三节　西方建筑艺术鉴赏

一、西方建筑艺术发展概况

此处的西方建筑是以古希腊建筑（及其文艺形式上借鉴的部分埃及文化）为基本体系，并在此基础上继承发展起来的欧洲建筑形式。西方建筑与东方建筑相比，其形式与设计理念建立在不同的文化、哲学体系之上，因此，呈现出不同的特点。西方的文化体系与社会经济建立在古希腊追求理性的基础上，建筑形式追求科学性、规律性及以此为基础的理性美感。从古希腊建筑开始，设计师就将对几何学、力学的研究应用到建筑设计中去，并将理性美学的研究成果——黄金分割定律也在建筑设计中加以实践。规律性、数列性的特征往往使西方建筑具有与音乐共通的美感。

从材质上来看，西方建筑多采用泥土、砖、瓦、石材、木材；承重结构多以石材为主（东方多以木材为主要建筑材料）。在西方建筑题材中，特别具有时代感的宗教建筑往往以石材结合精巧的力学原理使建筑宏伟高大，形成空旷、向高处不断延伸的内部效果。西方的古代建筑形式在其发展过程中受到文化艺术思潮的极大影响，在西方文明发展的不同阶段呈现出不同的造型。但其中多暗含着对力与美的追求，这种倾向最终外化为对壮丽形式和对建筑内、外不同装饰效果的追求。现代西方的建筑多追求理性美感，摒弃复杂装饰，多以钢筋混凝土、可批量生产的预制件作为主要建筑材料，追求功能与形式的高度统一。

二、西方古代建筑风格的演变

1. 古埃及建筑

古埃及是世界四大文明的发源地之一，其灿烂的文化曾经给古希腊文化带来影响。古埃及的

建筑发展主要分三个时期：以金字塔为代表的古王国时期[代表建筑为胡夫金字塔（图4-16）]；以石窟陵墓为代表的新王国时期；以神庙建筑为代表的新王国时期。古埃及建筑在形式上追求中心对称，以庞大的规模、简洁沉稳的形体形成向上或纵深的大体量、大空间，构成雄伟、庄严、神秘的效果。

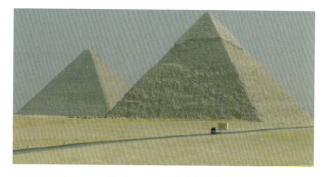

图4-16　胡夫金字塔

2. 古希腊建筑

古希腊文明是欧洲文明发展的一个巅峰，其对理性和美学精神的追求也通过宏伟和谐的神庙建筑表现了出来。今天时常提起的"罗马柱"其实是在古希腊柱式的基础上演变而来的。古希腊最典型的柱式有多立克柱式、爱奥尼克柱式和科林斯柱式三种（图4-17）。多立克柱式，柱头为倒立的圆锥台，柱身刻纵向凹槽，底部没有柱础，造型简洁。爱奥尼克柱式，柱身比例更加修长，柱头有一对卷涡造型，相对于多立克式更具女性美感。科林斯柱式，柱身与爱奥尼克式相似，而柱头造型更加华丽，在爱奥尼克柱头的造型基础上增加了卷草形植物装饰，更富装饰美感。多立克柱式被应用于帕提农神庙、阿菲亚神庙；爱奥尼克柱式被应用于伊瑞克提翁神庙（图4-18）和帕加蒙的宙斯神坛；科林斯柱式被用于列雪格拉德纪念亭等建筑。该时期建筑的集中代表是现今还部分残存的雅典卫城。

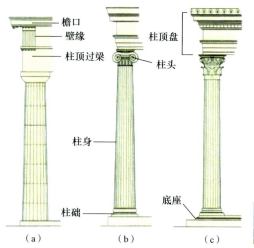

图4-17　希腊柱式（自左向右：多立克、爱奥尼克和科林斯）

（a）多立克柱式；（b）爱奥尼克柱式；（c）科林斯柱式

图4-18　伊瑞克提翁神庙

3. 古罗马建筑

古罗马建筑艺术是对古希腊建筑艺术的继承和发展，"讲求规例、配置、匀称、均衡、合宜以及经济"。在古希腊建筑的宏伟形式之上，更多地采用"穹拱"屋顶。以拱形、圆拱形结构组成的建筑可以将建筑上层及屋顶的重量更好地进行分解。这一力学原理的利用使罗马建筑可以出现更高大的形式和更大的屋顶跨度。古罗马时期的代表性建筑有古罗马大斗兽场（图4-19）、罗马万神庙（图4-20）。

4. 拜占庭建筑

拜占庭为罗马帝国分裂后东罗马的首都。拜占庭建筑顶部为穹顶造型，整个建筑多以主体建筑为中心呈现中心对称的俯视效果，中心建筑为一大体量的穹顶建筑，内、外装饰效果华丽，色彩夺目。拜占庭风格的代表性建筑有君士坦丁堡的圣索菲亚大教堂（图4-21）等。

5. 罗马式建筑

罗马式建筑是在 10—12 世纪欧洲基督教流行地区的一种建筑风格。罗马式建筑的墙体巨大而厚实，在结构上多用券状及肋拱造型，门窗用同心多层小圆券，一般在主建筑西侧有塔楼。著名的比萨斜塔就是一座罗马式建筑的附属塔楼。罗马式风格的代表性建筑有意大利比萨主教堂建筑群、德国沃尔姆斯主教堂（图 4-22）等。

图 4-19　古罗马大斗兽场

图 4-20　罗马万神庙

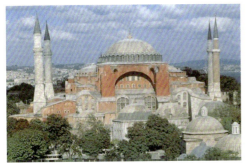

图 4-21　君士坦丁堡的圣索菲亚大教堂

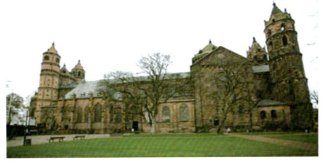

图 4-22　德国沃尔姆斯主教堂

6. 哥特式建筑

哥特式建筑是中世纪十分具有代表性的一种建筑类型，其特点是尖拱和锐角，呈现出瘦削尖耸的感觉。哥特式风格教堂从正面看一般为中轴对称的三层结构，顶部为对称的一对塔尖，中央有象征天国的圆形玫瑰窗，以彩色玻璃镶嵌进行装饰，俯视呈十字形。哥特式风格的代表性建筑有法国的巴黎圣母院、意大利的米兰大教堂、德国的科隆大教堂（图 4-23）等。

7. 文艺复兴建筑

文艺复兴建筑受文艺复兴时期艺术风格的影响，表现出对古希腊建筑风格的崇敬及对科学的追求。其形式上多借鉴古希腊和古罗马风格中的构成元素，同时结合大胆创新将力学上和对机械的研究运用到建筑中去。因此，文艺复兴时期的建筑类型、建筑形制、建筑形式较以前都有所增多。建筑师在创作中既体现统一的时代风格，又十分重视表现自己的艺术个性。文艺复兴时期的代表性建筑是佛罗伦萨大教堂。

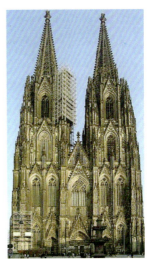

图 4-23　科隆大教堂

8. 巴洛克建筑

巴洛克是文艺复兴后的一种文化艺术风格，其原意为不规则的珍珠，其风格的基调为华丽、动感，具有强烈享乐主义的装饰趣味。巴洛克建筑往往采用大量贵重的材料并进行刻意的华丽装饰；在色调上，用丰富的色彩装饰及金色的组合渲染富贵、欢乐的气氛；在结构的组织上，常以突破常规的组合形成独特的视觉效果，并以曲线造型的运用来形成视觉上的动荡感，形成视觉刺激。巴洛克风格的代表性建筑有圣卡罗教堂、意大利罗马的特列维喷泉（图 4-24）等。

9. 洛可可风格建筑

洛可可风格是 18 世纪出现于法国，后流行于德国、奥地利等国的一种艺术风格。洛可可作为一种迎合女性审美的风格，在建筑方面主要体现为柔媚、细腻和纤巧、精致的建筑形式。其造型上多采用曲线和圆形，以避免方角的坚硬感；常用各种卷草、蚌壳、蔷薇科植物花卉等作为装饰元素，墙面采用有繁复的金色线脚的镶板和玻璃镜面；色彩以白色、金色、粉红色、嫩绿色、淡黄色等进行组合，并避免色相的对比。洛可可风格的代表建筑有柏林夏洛登堡的"金廊"（图 4-25）和波茨坦新宫的阿波罗大厅等。

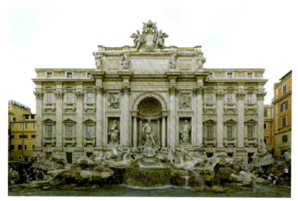

图 4-24 特列维喷泉

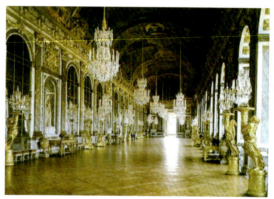

图 4-25 夏洛登堡"金廊"

10. 新古典主义建筑

新古典主义建筑是 18 世纪中后期到 19 世纪流行的一种建筑形式。其主张借鉴严谨的古希腊、古罗马形式的古典风格建筑，因此，称为新古典主义。受启蒙运动的思潮影响，人们开始重新崇尚古希腊、古罗马时期的文化艺术，并建造起一批古罗马式的广场和凯旋门，如法国的凯旋门、马德兰教堂，英国伦敦的不列颠博物馆（图 4-26）等。

11. 浪漫主义风格建筑

浪漫主义风格是 18 世纪末到 19 世纪末流行的一种艺术风格。浪漫主义风格建筑提倡取材于自然的装饰形式，推崇中世纪的建筑风格，形式上多有对哥特风格的借鉴。

图 4-26 伦敦不列颠博物馆

三、西方著名建筑鉴赏

卢克索神庙是埃及新王国时期的建筑，位于今天埃及中南部的尼罗河畔。它是艾米诺菲斯三

世为祭奉太阳神阿蒙及其妻、子而建造。后又由拉美西斯二世进行扩建。其中，狮身人面兽大道（图 4-27）和柱廊（图 4-28）都十分著名。

图 4-27　狮身人面兽大道

图 4-28　柱廊

帕特农神庙（图 4-29）为古希腊时期建筑，由当时的著名建筑师、雕塑家菲迪亚斯设计完成。帕特农神庙位于今天的雅典卫城，是为供奉雅典娜女神而建造的最大神殿。帕特农神庙呈长方形，庙内有前殿、正殿和后殿。神庙基座的立面高与宽的比例为 19∶31，接近"黄金分割"比例。帕特农神庙中的石柱多采用多立克柱式和爱奥尼克柱式。1687 年，威尼斯人与土耳其人作战时，神庙损毁严重，目前仅留有基座与石柱。

巴黎圣母院大教堂（图 4-30）是一座著名的哥特式建筑，建成于 1345 年。其的建筑材料全部采用石材，平面呈横翼较短的十字形，坐东朝西。正面被三条横向装饰带划分为三层：底层有三个券尖门洞，门上有塑像和雕刻品。中央的拱门有"最后的审判"题材雕塑。拱门上方为柱廊，石柱为《圣经》旧约中 28 位君王的雕像；柱廊上为第二层，两侧为两个巨大的石质中棂窗子，中间是彩色玻璃窗。中间的一个圆形玫瑰花窗直径有九米，以彩色玻璃镶嵌出《圣经》中的故事；建筑的第三层是一排细长的雕花拱形石栏杆。在石栏杆上，塑造了许多鬼怪精灵，充满神秘色彩。其左右两侧顶部做成了平顶，没有做成哥特式特有的尖顶。

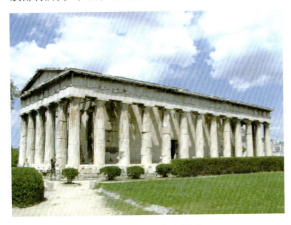
图 4-29　帕特农神庙

图 4-30　巴黎圣母院大教堂

佛罗伦萨大教堂（图 4-31）为意大利文艺复兴时期的重要建筑代表，位于意大利的佛罗伦萨。始建于 13 世纪末。其平面呈十字形，形式上带有中世纪特征，后在 15 世纪由著名的设计大师布鲁内列斯基为其设计穹顶。教堂的八角形穹顶是世界上最大的穹顶之一，内径为 43 m，高 30 多 m，在其正中央有希腊式圆柱的尖顶塔亭，连亭总计高达 107 m。该穹顶的建造技术超越了中世纪的建筑水

平，被视为文艺复兴的标志性建筑。

圣卡罗教堂（图4-32）是一座巴洛克风格建筑，其形式具有典型的巴洛克风格特点，建筑立面的平面轮廓为波浪形。其结构细部在文艺复兴风格的基础上添加许多曲线化的变形，包括窗、壁龛等都做了变形化处理。教堂的室内大堂为龟甲形平面，坐落在垂拱上的穹顶为椭圆形，顶部正中设有采光窗，穹顶内面上有六角形、八角形和十字形格子，具有很强的立体效果。教堂室内的其他空间也同样如此，在形状和装饰上具有很强的流动感、立体感。

图4-31　佛罗伦萨大教堂

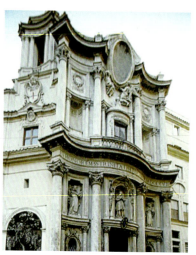

图4-32　圣卡罗教堂

本章小结

本章主要介绍了建筑的起源，建筑艺术的类别、审美特征，中国古代建筑和近现代建筑艺术鉴赏，西方古代建筑风格的演变，西方著名建筑鉴赏等内容。通过本章的学习，能对东西方的建筑形式、特点有更深层次的理解。

第五章 中国民间工艺美术鉴赏

学习目标

了解民俗文化与民间工艺美术的基本概念；熟悉民间工艺美术的特征与主要种类；掌握中国民间工艺美术作品的特点。

能力目标

能对中国民间工艺美术作品进行鉴赏。

第一节 中国民间工艺美术概述

一、民俗文化与民间工艺美术概念

1. 民俗文化

民俗文化是民间的普通民众生活中的风俗文化的统称。民俗文化具有民族性、地域性，是由该特定区域内聚居的民众共同创造、传播及传承的风俗习惯，是一系列物质、精神的文化现象。民俗文化具有普遍性和传承性、变异性。

2. 民间工艺美术

（1）民间工艺美术的定义。关于民间工艺美术，在张道一先生主编的《中国民间美术辞典》中的释义是：民间工艺美术"是工艺美术中的基础层次，是民间美术中的重要组成部分。它是广大群众在满足实际生活、劳动生产的需要下，适应着审美要求而就地取材、因地制宜的手工制作"。民间指创造民间艺术的主体，泛指社会中的农民、市民、渔民等生活在不同地域的普通人。同时，民间工艺美术又与特定的文化脉络或社区密切关联，是受到传统方法或原则引导而产出的艺术与手工艺术。

（2）民间工艺美术的特点。

1）朴实性。民间工艺美术由普通劳动人民创造，源于日常的生产生活，因此，自然流露出纯净朴实的审美倾向。

2）群体性。民间工艺美术是群众集体智慧的结晶，在群体中存在一定的规律规范，其传播、改

图 5-1　意象型剪纸纹样

图 5-2　四时花卉剪纸

图 5-3　象征形剪纸

图 5-4　剪纸纹样蛇盘兔

进都需要得到群众集体的接受和认可。

3）娱乐性。民间工艺美术多包含了劳动人民对生活的美好祝愿，作为装点生活、丰富审美的元素出现在日常中。其在具备一定实用性的基础上，或满足精神追求，或具有一定的生活趣味。

4）承传性。民间工艺美术的形式在一定的规律基础上，会随着时代的变迁产生局部的或整体的变化，但整体的形式依旧是对已有观念、规律、技法的传承。

二、民间工艺美术的特征与主要种类

1. 民间工艺美术的特征

（1）意象造型。民间艺人没有经过专业的美术训练，在他们的创作中，形象不需要符合明暗与透视关系，甚至有些艺人在进行创作时都没有见过被再现对象的实际形象（图 5-1）。民间工艺美术中的装饰形象来源于代代相传的规则。这一系列的规则即意象性造型方法，将一实物的受到普遍认同的特征表现出来，以产生识别性，追求神似而不拘泥于细节的一致和相似。

（2）自由时空造型。民间工艺美术创作带有感性及浪漫主义的色彩，创作形式以特有的一套搭配规律进行，在装饰元素的选取上无须考虑自然规律，可以出现超越时空可能的形式。如四时花卉——将归属不同季节的花卉在同一画面中进行组织（图 5-2）；或为获得丰富的画面效果，在同一画面中既有花又有果实，出现花果同树的奇景。

（3）象征性造型。东方文化讲究含蓄性，因此，民间工艺美术中往往将对吉祥图形的定义和运用与谐音、修辞形式结合运用，通过某一事物的特殊属性来为作品赋予寓意。如两朵荷在寓意"和合二仙"，荷花童子以"莲"字谐音结合图形组合寓意"连生贵子"，以多子的石榴象征子孙长盛（图 5-3）。

（4）图案化造型。民间工艺美术中在对装饰元素的运用上往往将再现对象进行美化性的简化——图案化。将形象进行平面化处理，突出特点，并根据需要对造型进行概括、添加，或将一个或多个形式在某一几何形轮廓中进行组织，使其适合于特定的形状。

（5）同构、复合造型。在一个造型对象上进行添加，或将几个有吉祥含义的形式相结合，形成更丰富的吉祥含义。如包含各种动物特点的龙的形象、人面鱼、蛇盘兔（图 5-4）、"喜上眉梢（喜鹊登梅）"、"马上封侯（猴骑马）"等。

2. 民间工艺美术的主要种类

民间工艺美术总体上可以分为实用性和玩赏性两大类。

按照制作技艺，又可分为绘画类、塑作类、编织类、剪刻类、印染类等。

民间工艺美术的具体形式包括：

绘画：版画、年画、建筑彩画、壁画、灯笼画、扇面画等。

雕塑：彩塑、石雕、金属铸雕、木雕、砖刻、面塑、琉璃建筑饰件等。

玩具：泥玩具、陶瓷玩具、布玩具、竹制玩具、铁制玩具、纸玩具、蜡玩具、活动玩具等。

刺绣染织：蜡染、印花布、土布、织锦、刺绣、挑花、补花等。

服饰：民族服装、儿童服装、嫁衣、绣花荷包、鞋垫、首饰、绒花绢花等。

第二节　中国民间工艺美术赏析

中国的民间工艺美术与民俗活动的关系极为密切，与劳动工具、服饰起居、节日庆典、婚丧嫁娶等各个生活层面紧密结合，呈现出多样的类型与丰富的形态。在种类及形式上又与地域、民族文化息息相关。

一、年画

年画，即与年俗有关的版画，也是过年期间特有的民俗工艺。年画从早期的自然崇拜和神祇信仰逐渐发展成了祈福纳祥、欢乐喜庆、装饰美化环境的节日风俗活动，表达了民众的思想情感和对美好生活的向往。

传统年画以木刻套色水印为主，追求质朴的风格与热闹的气氛，因而画的线条单纯、色彩鲜明。年画内容的广泛性决定了其形式的丰富性，主要有苏州桃花坞、天津杨柳青、山东潍坊杨家埠的木版年画，它们被誉为中国"年画三大家"。

1. 苏州桃花坞年画

苏州桃花坞年画始于明代，鼎盛于清代雍正、乾隆年间。桃花坞年画，主要有门画、中画和屏条等形式，其中，门画集历代门神之大全。桃花坞年画用一版一色的木版套印方法印刷，工艺精美，一幅画要套印四、五次至十几次，有的还要经过"描金""扫银""敷粉"等工序。在色彩上，有桃红、大红、蓝、紫、绿、淡墨、柠檬黄等色。在艺术风格上，桃花坞年画构图丰富，色调艳丽，常以紫红色为主调表现欢乐气氛，装饰强烈，生活气息浓郁。其在人物塑造、刀法及设色上，具有朴实、稚拙、简练的特色。在刻工、色彩和造型上，具有精细秀雅的江南民间艺术风格，主要表现吉祥喜庆、民俗生活、戏文故事、花鸟蔬果和驱鬼避邪等民间传统内容。

年画《一团和气》（图5-5），构图饱满，为红紫色调，寓意团团圆圆，线条犹如毛笔细描而成，体现出桃花坞年画细腻的刻工技巧，但又不失木版画的刀味、木味，是一幅以吉庆、祥和、圆满为主题的木版年画，表达了人们在心灵方面的追求与向往。

2. 天津杨柳青年画

天津杨柳青年画始于明代崇祯年间，风行于清代雍正、乾隆、光绪年间。年画内容多取材传统戏曲、美女及

图5-5　《一团和气》　桃花坞木版年画

胖娃娃等。在艺术风格上，杨柳青年画构图丰满，线条工整，色彩鲜艳，在人物的头部、脸部等重要部位，多以金色晕染，自成一家。

杨柳青年画通过寓意、写实等多种手法表现人们的美好情感和愿望，尤以直接反映各个时期的世事风俗及历史故事等题材为特点。

年画《连年有余》（图5-6），画面上的娃娃"童颜佛身，戏姿武架"，怀抱鲤鱼，手拿莲花，取其谐音，寓意生活富足，已成为年画中的经典，广为流传。

图5-6　《连年有余》　杨柳青年画

3. 山东潍坊杨家埠年画

山东潍坊杨家埠年画已有500多年的历史，始于明代，兴于清代，重喜庆、浓彩、实用，多反映理想、风俗和日常生活，构图匀称，造型朴实，线条流畅。根据农民点缀生活环境的实际需要，主要分大门画、房门画、福字灯、站童、爬童、月光等类型，具有浓厚的民间风味和节日氛围。

杨家埠年画主要内容包括以下六大类：

（1）风俗类。如过新年、结婚、农忙等。

（2）大吉大利类。如年年发财、金玉满堂等。

（3）招福避邪类。如门神、财神、寿星、灶王等。

（4）历史典故类。如包公上任、三顾茅庐、八仙过海等。

（5）娱乐讽刺类。如打拳卖艺、升官图等。

（6）瑞兽祥禽花卉风景类。如三阳开泰、开市大吉、四季花鸟等。

年画《门神》（图5-7），同春联一样，都有驱鬼避邪、祈祷平安之意，其画面布局充实，与中国传统文人书画喜欢留白的美学风格大相径庭。中国人讲究"好事成双"，通常以对称式的构图来体现和睦美好的含义。这幅年画红绿、黄紫对比色的运用，使画面效果突出，气氛热烈；暖色的运用使得年画的喜庆气氛更加突出，整体感觉鲜艳夺目；人物的头脸多粉金晕染，富有装饰性，艳而不俗，质朴夸张，极富民间情趣与风貌。

年画作为民俗艺术的表现形式之一，其历史源远流长，拥有坚实的群众基础。无论是题材内容、刻印技术，还是艺术风格，都具有鲜明的艺术特色。其不仅对民俗艺术的其他门类产生了深远的影响，而且融合其他绘画形式并逐渐形成一种成熟的画种，具有雅俗共赏的特性。

图5-7　《门神》　杨家埠木版年画

二、风筝

风筝是一种具有娱乐性质的工艺品，源于春秋时代，至今已有2 000余年历史。南北朝时期，风筝是传递信息的工具；隋唐时期，民间开始流行用纸来裱糊风筝；到了宋代，放风筝成为人们喜爱

的户外活动。

在传统的风筝中，随处可见吉祥寓意的图案，诸如"福寿双全""龙凤呈祥""百蝶闹春""鲤鱼跃龙门""百鸟朝凤""连年有鱼""四季平安"等。风筝通常运用人物、走兽、花鸟、器物等形象和一些吉祥文字，以民间谚语、吉语及神话故事为题材，通过借喻、比拟、双关、象征及谐音等表现手法，将情、景、物融为一体，主题鲜明，构思巧妙，趣味盎然，富有独特的格调和浓烈的民族色彩。人们通过这种形式表达求吉祈祥、消灾免难之意，寄托企盼平安、幸福、长寿、喜庆的愿望。

龙是我国古老的图腾，被视为中华民族的象征，龙首长串风筝（图 5-8），以其放飞场面壮观、气势磅礴而深受人们喜爱。

图 5-8　龙首长串风筝

三、剪纸

剪纸，又叫作刻纸、窗花或剪画。在创作时，作者有的用剪子，有的用刻刀，虽然工具有别，但创作出来的作品形式基本相同，统称为剪纸。剪纸在表现形式上具有与年画等民俗艺术相似的美化环境、寓意吉祥的特征。

剪纸受材料的限制，不利于表现多层次复杂的画面，因此在构图上采用平视构图，用简练的线条进行概括，突出重点及黑白关系，虚实相衬，以增强作品的表现力。在构图上，它不受生活惯例、题材内容的局限，可将不同时间、空间的对象组织在同一个画面中。其最终目的就是追求造型的完整，满足求全美满的心理。

从色彩上分，剪纸可分为单色剪纸和套色剪纸。用一种颜色的剪纸刻出来的作品就叫作单色剪纸，是最常见的一种形式，这类作品十分朴素大方；而套色剪纸则是使用不同颜色的剪纸刻出来的作品，色彩相对丰富，作品更加生动形象。

剪纸艺术是流行于全国各地的一种民俗工艺，因其广泛性形成了不同地域风格的流派。

1. 以佛山剪纸为代表的南方派

佛山剪纸以刻为主。在古代，剪纸的主要用途是节日装饰、祭祀装饰、刺绣雕刻图样、产品商标等。佛山剪纸造型夸张、风格简率，具有构图严谨、装饰性强、剔透雅致、金碧辉煌的特点。佛山剪纸多以反映时代生活为题材，开创了传统艺术创新之路，在我国剪纸艺术中较具代表性（图 5-9）。

2. 以浙江乐清剪纸为代表的江浙派

浙江乐清是著名的剪纸之乡，其剪纸以严密组合的细纹著称。据说，乐清剪纸与"龙船灯"有着密切的联系。"龙船灯"是流传于乐清民间的一种特殊传统手工艺。每逢春节，雁荡山下村村镇镇都要扎龙船灯，龙船灯体长约 3 m，分日龙、夜龙、活动首饰龙三种，象征着生命和力量。龙船灯造型别致，制作精巧，龙船上扎有楼阁、亭台，而楼阁的栏杆、屏风、门窗、墙壁全部用细纹纸张贴。当地人将这种细纹剪纸称作"龙船花"。

图 5-9　佛山剪纸

《龙船花》(图5-10)中细纹剪纸的图案千变万化,玲珑剔透,瑰丽多姿,精微纤巧,细若发丝,几十种图案交织在一起,层次丰富、主次分明、疏可走马、密不透风。乐清剪纸以其挺秀、细致的风格显现出江南剪纸特有的气韵,与北方剪纸的粗犷风格形成了鲜明的对比。

3. 以山西剪纸、陕西剪纸和山东剪纸为代表的北方派

陕西剪纸传承了中华民族古老的造型纹样与生殖繁衍崇拜的观念,如鱼身人面、狮身人首、"鹰踏兔"、"蛇盘兔"等,因此有"活化石"之称。陕西剪纸形式多样、内容丰富,其中以窗花最为普遍。在农村,每逢春节,人们都会给窗子糊上洁白的窗纸,贴上红纸剪成的窗花,喜迎新年。

图5-10 乐清细纹剪纸 《龙船花》

陕西的窗花题材有人物活动、花鸟鱼虫、飞禽走兽、民间故事传说等,造型严谨,风味十足。陕西剪纸《喜娃娃》(图5-11),造型夸张,用添加的手法将人物、动物、花卉、喜字巧妙地融合在一起,风格活泼质朴,极具民间气息。

陕西剪纸大都出自农家妇女之手,以淳朴、粗犷、简练、明朗为特点。她们创作的剪纸饱含着浓厚的古朴民风,凝聚着普通劳动人民的智慧。创作者通过大胆丰富的想象,用剪纸来表达自己对生活的感受和对美的理解。

总之,剪纸艺术是创作者经过长期对生活的观察、领悟和实践,在深谙剪纸的规律之后,将对称、疏密以及不规则的线条自由组合,构成美妙的旋律和节奏,并增添情趣,丰富形象的感染力而成的一种创作艺术。

图5-11 陕西剪纸 《喜娃娃》

陕西剪纸介绍

四、皮影

皮影,是对皮影戏和皮影戏人物(包括场面、道具、景物)制品的通用称谓。皮影类似于剪纸,但材料有所不同,皮影是用驴皮、牛皮或羊皮等经过刻镂、染色,装订成各关节可以活动的艺术形象。

根据史料和近代民间皮影艺术流传的实际状况,可以推断和证实皮影艺术起源于两千年前的西汉,成熟于唐宋时代,极盛于清代。

皮影艺术在其发展过程中受汉代画像石、古代壁画及明、清以来仕女画的影响,为了适合幕影表现形式而形成了一套独特的造型风格,对人物及场景进行了平面化、艺术化、卡通化、戏曲化的综合处理。其脸谱与服饰造型生动而形象,夸张而幽默,所塑造的形象或淳朴而粗犷,或细腻而浪漫。

1. 人物造型平面化

曾有人称皮影能够"半边人脸扮尽忠奸贤恶",对于人物的设计,一般都采用侧身五分脸或七分脸的平面形象。图5-12所示为皮影人物局部。

2. 人物造型艺术化

皮影采取抽象与写实相结合的手法,人物的装束与面部神韵夸张幽默、诙谐浪漫。其采用线条镂空法进行形象刻画,用色简练,平涂着

图5-12 皮影人物局部

色，在后背光照下，视觉效果空灵剔透而艳丽（图5-13）。

3. 人物造型卡通化

经过观察不难发现，皮影人物的人体比例通常是上身与双臂偏长，这是因为卡通化的造型便于表演（图5-14）。

4. 人物造型戏曲化

皮影人物造型，是按戏曲生、旦、净、丑的形象进行设计的。各行当脸谱和行头的程式化造型，源于舞台戏剧而又超越了舞台戏剧（图5-15）。

图 5-13　艺术化造型　　　　　　　图 5-14　卡通造型　　　　　　　图 5-15　戏曲造型

五、泥塑

泥塑，俗称彩塑，是我国的一种传统民间艺术。它是以泥土为原料，以手工捏制成形的一种雕塑工艺品，颜色或素或彩，形象以人物、动物为主。其制作方法是在黏土里掺入少许棉花纤维，捣匀后，捏制成各种人物的泥坯，经阴干，涂上底粉，再施彩绘。

泥塑的艺术价值在于它不同于年画、剪纸等其他民俗艺术，每件作品均是手工制作，独一无二。我国民间的泥塑工艺，最著名的当属天津的"泥人张"，一家世代相承从事泥塑创作，继承和发扬了我国泥塑艺术的优秀传统。

"泥人张"创始人张长林，是捏塑名家，其作品题材丰富，多取材于古典文学和民间传说，也有反映劳动生活、风俗人情的作品及人物肖像等。从表现技巧上看，他的作品以写实为特色，抓住对象特征，生动地刻画出人物的性格、音容笑貌，并用多种色彩装饰，真正做到了形神兼备。

泥塑作品《白蛇传》（图5-16），取材于神话故事，内容取自"断桥相会"的情节。小青锁眉怒目、白娘子爱恨交织的心情和许仙的惊骇之态，构成了动人心弦的场面，人物刻画栩栩如生、耐人寻味。

无锡惠山泥塑，在江南极受群众喜爱。惠山泥塑的题材寓意吉祥喜庆，形象生动，其中，最

图 5-16　《白蛇传》张长林

为人们喜爱的是《大阿福》(图 5-17),它塑造了健康、活泼可爱的儿童形象,造型丰满活泼、浑厚简练,色彩明朗热烈,富有浓厚的乡土气息。惠山泥塑的特点是绘重于塑,三分塑七分彩,且造型夸张,色彩浓重,对比强烈,与"泥人张"追求写实的手法有所不同。

图 5-17　惠山泥塑　《大阿福》

本章小结

本章主要介绍了我国民俗文化与民间工艺美术概念,民间工艺美术的特征与主要种类,年画、风筝、剪纸、皮影、泥塑等民间工艺美术作品赏析等内容。通过本章的学习,应学会从民俗现象的角度去理解和欣赏民间工艺美术中特有的造型规律与传统内涵。

CHAPTER SIX

第六章　书法艺术鉴赏

学习目标

　　了解书法的起源，书法字体的分类；熟悉书法艺术的审美特征；掌握历代的书法名家及其代表作品。

能力目标

　　能结合各种书法字体的风格特点，对名家书法艺术进行鉴赏。

第一节　书法艺术概述

一、书法的起源

　　书法是世界上文字表现的艺术形式，包括汉字书法、蒙古文书法、阿拉伯书法和英文书法等。简单来说，书法是指文字符号的书写法则。汉字书法为汉族独创的表现艺术。中国书法是中国汉字特有的一种传统艺术，通过点画线造型，而又不代表具体的物象，它包括持笔、运笔、用笔、用墨等各个方面，是一门综合性的造型艺术。

　　关于中国文字起源，一般认为，在距今为 5 000 ~ 6 000 年的"仰韶文化时期"，已经创造了文字。汉字从图画、符号到创造、定型，由古文大篆到小篆，由篆书而到隶书、楷书、行书、草书，各种形体逐渐形成。在书写应用汉字的过程中，逐渐产生了世界各民族文字中独一的、可以独立门类的书法艺术。

二、书法字体的分类

　　书法字体，就是书法风格的分类。书法字体，传统讲共有篆书、隶书、楷书、草书、行书五种字体，也就是五个大类。在每一大类中又细分若干个小的门类，如篆书又分为大篆、小篆，楷书又有魏碑、唐楷之分，草书又有章草、今草、狂草之分。

1. 篆书

（1）大篆。大篆传说为周宣王的史官史籀所创，故又称籀文、籀篆、籀书等。中国先秦伏羲氏时期，就产生了文字。考古学家论证是在龟甲、兽骨上刻画的甲骨文。因其是用以占卜、预测吉凶祸福，故称"卜辞"。但其已具备中国书法艺术的基本要素，即用笔、结构、章法等。殷周时期，铸刻在钟鼎彝器上的铭文即金文（又称"钟鼎文"）广泛流行。大篆是由古字向小篆过渡的一种汉字字体。

（2）小篆。小篆的形式结构较大篆更加简明、规正，笔画协调整齐，笔势匀圆，图画性大为减弱。秦始皇大统后，统称为"小篆"，也称"秦篆"，就是官书。其是一种规范化的官方文书通用书法体。

2. 隶书

隶书，也称汉隶，书写效果略微宽扁，横画长而直画短，呈长方形状，讲究"蚕头雁尾""一波三折"。隶书起源于秦朝，由程邈整理而成，在东汉时期达到顶峰，对后世书法有不可小觑的影响。

隶书的出现是汉字发展中一个十分重要的节点，自此，汉字摆脱了绘画式的笔画，而以统一规范的横、竖、撇、点折等笔画构成。自隶书出现后，汉字的结构基本上固定了下来，直到简化字出现以前都没有过变化。

秦政权覆灭后，小篆淡出文字的应用，隶书成为主流的文字，被应用于各种形式的书写，并成为书法的典范。

3. 楷书

楷书也称正楷、真书、正书。其由隶书逐渐演变而来，更趋简化，横平竖直。《辞海》解释说它"形体方正，笔画平直，可作楷模"。其这种汉字字体，就是现在通行的汉字手写正体字。

楷书始于汉末，通行至今，长盛不衰。楷书的产生，紧扣汉隶的规矩法度，而追求形体美的进一步发展。汉末、三国时期，汉字的书写逐渐变波、磔而为撇、捺，且有了"侧"（点）、"掠"（长撇）、"啄"（短撇）、"提"（直钩）等笔画，使结构上更趋严整，如《武威医简》《居延汉简》等。楷书的特点在于规矩整齐，是字体中的楷模，所以称为楷书，一直沿用至今。

4. 草书

草书的特点是结构简省、笔画连绵。草书有章草、今草、狂草之分，在狂乱中觉得优美。草书兴起于汉代，其诞生标志着汉字书法走向更高的感性境界，成为书法家表达情感的途径。草书的最初阶段是草隶，后在东汉时期进一步发展，形成章草，最后由张芝首创今草，即今天所说的"草书"。

5. 行书

行书是在隶书的基础上发展起源的，介于楷书、草书之间的一种字体，是为了弥补楷书的书写速度（太慢）和草书的难于辨认而产生的。"行"是"行走"的意思，因此，它不像草书那样潦草，也不像楷书那样端正。实质上，它是楷书的草化或草书的楷化。楷法多于草法的叫作"行楷"；草法多于楷法的叫作"行草"。

三、书法艺术的审美特征

书法艺术包括笔法、字法、构法、章法、墨法、笔势等。其中，笔法又称用笔，是其技法的核心，是指运笔用锋的方法；字法是指结构的穿插、呼应、避就等；章法是指一幅字的整体布局，包括字与字之间的关系、空间留白等；墨法是指用墨的方法，墨的浓、淡、干、枯、湿的效果。

书法艺术的审美特征，具体可表现在以下几个方面：

（1）线条美。线条是构成汉字的基本元素，是书法的基础。书法是纯粹的线条艺术，书法艺术的美，首先体现在线条上。线条作为书法艺术创作的特定的物化形态，它是书法美的起源，研究探

索书法美就应从线条这个最基本的元素开始。

（2）结构美。汉字的结构美离不开平整、匀称和变化三个方面。每个汉字无论有多少笔画，多么复杂的偏旁部首，都能平整、匀称而又灵活地组合在方块里，整体表现出既平衡和谐又灵活多变的审美特征。

（3）章法美。书法章法首先表现为整体美，也就是书法作品的整体外部形式。书法章法还表现为局部美，也就是内部的经营与布局。成功的章法布局集中体现了对空间虚实的艺术处理，遵循虚实相成的美学原则。另外，书法章法还讲究局部美与整体美的和谐统一。

（4）意境美。意境，就是作品中反映出来的神韵，是书家在其作品中流露出来的精神和情感。一部书法作品的完成，是其结构、章法、用笔所共同体现出来的某种美的境界，是无所不在的意境美的最终呈现。书法的意境美，是书法审美标准的灵魂所在，也是打动欣赏者的内在机制。

第二节　中国书法艺术鉴赏

一、商周时期书法艺术

1. 甲骨文

已知的汉字形式，即目前受到广泛认可的最早文字形式——商代的甲骨文（图6-1），有着4 000多年的悠久历史。甲骨文多刻于龟甲或兽骨上，因此而得名。在该时期的一些青铜器上也有甲骨文。商代刻有甲骨文的龟甲与兽骨多用于占卜，其上的文字多为"卜辞"，也有少数为"记事辞"。甲骨文中大部分是象形字或会意字，且有时一个字有多种形态，说明此时的文字还没有完全统一。

图6-1　甲骨文

甲骨文是中国书法史上的第一块瑰宝，其笔法已有粗细、轻重、疾徐的变化，下笔轻而疾，行笔粗而重，收笔快而捷，具有一定的节奏感。笔画转折处方圆皆有，方者动峭，圆者柔润。其线条比陶文更为和谐流畅，为中国书法特有的线的艺术奠定了基调和韵律。甲骨文结体长方，奠定了汉字的字形。甲骨文的结体随体异形，任其自然。其章法大小不一，方圆多异，长扁随形，错落多姿而又和谐统一。后人所谓的参差错落、穿插避让、朝揖呼应、天覆地载等汉字书写原则在甲骨文上已经大体具备。

2. 金文

在甲骨文之后出现的是金文（图6-2）。金文又称钟鼎文，因铸刻在青铜器（古代将金属统称为"金"）上而得名。金文和青铜器一起铸成的铭文线条，较之于甲骨文更为粗壮有力；文字的象形意味也更为浓重。金文首先发现于商代二里岗的青铜器上，殷墟发掘出的金文更多。商代的金文也多为象形字或会意字。

西周是铜器金文的鼎盛时期，因而，金文就成为研究西周书法的主要参考资料。大盂鼎是西周著名的青铜器，内壁金文有291字（图6-3）。其布局严谨，用笔方圆兼备，呈现端庄凝重的效果。

图6-2　金文

西周晚期的毛公鼎，其内壁金文多达499字。其笔法圆润精严，气象肃穆，结构匀称准确，线条遒劲有力，显示出金文发展到了极其成熟的境地。散氏盘金文（图6-4）铸于盘内底上，共357字，是一件风格非常突出的作品。其书法浑朴雄伟，字体用笔豪放质朴，敦厚圆润，结字寄奇隽于纯正，壮美多姿。有金文之凝重，也有草书之流畅，开"草篆"之端。

图6-3　大盂鼎部分金文　　　图6-4　散氏盘金文

二、秦代书法艺术

春秋战国时期，各国文字差异很大，是社会文化发展的一大障碍。秦始皇统一国家后，由丞相李斯主持统一全国文字，这在中国文化史上是一项伟大的大功绩。秦统一后的文字称为秦篆，又称小篆，是在金文和石鼓文的基础上删繁就简而来的。《会稽刻石》《峄山刻石》《泰山刻石》均为李斯所书，历代都给予其极高的评价。

《泰山刻石》（图6-5）也称《封泰山碑》，是秦代具有代表性的文字刻石。刻于秦始皇二十八年（公元前219年）。其内容是歌颂秦始皇统一中国的功绩，内有颂辞144字，二世诏78字，共计222字，来自李斯手书。碑石四面环刻，书体为小篆。今存10字，字形结构长形整齐一致，运笔流畅飞动，转折处柔和圆匀，风格优美，生动有力。

图6-5　《泰山刻石》　李斯

三、两汉书法艺术

汉朝书法的发展经历了几个时期。起初，汉承秦制，初用篆书，后来篆书呈现出衰落的趋势，隶书得到蓬勃的发展，并在东汉进入鼎盛时期；草书（章草）在汉代发展成为比较成熟的一种字体；楷书和行书也开始萌芽。

两汉书法分为两大表现形式：一为主流系统的汉刻石；一为次流系统的瓦当玺印文和简帛盟书墨迹。"后汉以来，碑碣云起"是汉隶成熟的标记。在摩崖刻石中（刻在山崖上的文字），以《石门颂》（图6-6）等最为著名，书法家视之为"神品"。与此同时，蔡邕的《熹平石经》达到了恢复古隶、胎息楷则的要求。而碑刻是体现时代之度与韵的最主要的艺术形式，其中以《封龙山》《西

狭颂》《孔宙》《乙瑛》《史晨》《张迁》《曹全碑》诸碑尤为后人称道仿效。可以说，每碑各出一奇，莫有同者。北书雄丽，南书朴古，体现了"士""庶"阶层的不同美学追求。至于瓦当玺印、简帛盟书则体现了艺术性与实用性的联姻。

汉代书法家可分为两类：一类是汉隶书家，以蔡邕为代表；另一类是草书家，以杜度、崔瑗、张芝为代表。蔡邕，东汉时期著名文学家、书法家，官至左中郎将。汉代书法主要有两种形式，即汉隶和草书，蔡邕是汉隶一派的代表。蔡邕通音律、善辞赋，书法精于篆、隶，在当时有着很高的名望。书法中的"飞白"形式即由他所创造。其"飞白书"被赞誉为"妙有绝伦，动合神功"。汉代创兴了草书，草书的诞生在书法艺术的发展史上有着重大意义。它标志着书法开始成为一种能够高度自由地抒发情感、表现书法家个性的艺术。草书的最初阶段是草隶；到了东汉时期，草隶进一步发展，形成了章草；后由张芝创立了今草，即草书。

图 6-6 《石门颂》局部

四、魏晋南北朝书法艺术

1. 三国时期

三国时期，隶书开始由汉代的高峰地位降落衍变出楷书，楷书成为书法艺术的又一主体。楷书又名正书、真书，由钟繇所创。正是在三国时期，楷书进入刻石的历史。隶书多以书简的形式留存，而此时的楷书开始以刻石的形式流传。留存至今的楷书作品有《荐季直表》《宣示表》（图 6-7）等。

2. 两晋时期

两晋时期，在生活处事上倡导"雅量""品目"，艺术上追求中和、居淡之美，书法大家辈出，人们越发认识到，书写文字别具一种审美价值。最能代表魏晋精神、在书法史上最具影响力的书法家当属王羲之，人称"书圣"。王羲之的行书《兰亭序》（图 6-8）被誉为"天下第一行书"，论者称其笔势飘若浮云，矫若惊龙。

图 6-7 《宣示表》钟繇

图 6-8 《兰亭序》王羲之

《兰亭序》是王羲之51岁时的得意之作，记述了他与当朝众多达官显贵、文人墨客兰亭雅集的壮观景象，抒发了他对人之生死、修短随化的感叹。崇山峻岭之下，茂林修竹之边，乘带酒意，挥毫泼墨，为众人诗赋草成序文，文章清新优美，书法遒健飘逸，被历代书界奉为极品。

王羲之的《快雪时晴帖》（图6-9）、王献之的《中秋帖》（图6-10）和王珣的《伯远帖》（图6-11）合称"三希"，这三幅代表了中国书法艺术最高水平的书法字帖。

3. 南北朝时期

南北朝时期，中国书法艺术进入北碑南帖时代。北朝碑刻书法，以北魏、东魏最精，风格也多姿多彩。代表作有《张猛龙碑》《敬使君碑》。碑帖之中的代表作是《真草千字文》。北朝褒扬先世，显露家业，刻石为多，余如北碑南帖，北楷南行，北民南土，北雄南秀皆是其差异之处。如论南北两派之代表作，则是南梁《瘗鹤铭》、北魏《郑文公碑》可谓南北双星。

图6-9　《快雪时晴帖》　王羲之

图6-10　《中秋帖》　王献之　　图6-11　《伯远帖》　王珣

五、隋、唐时期书法艺术

1. 隋朝时期

隋代结束了南北朝时期政权割据的混乱局面。在统一的格局下，文化获得了更好的发展环境，留下了许多优秀的书法作品，以楷书见多。如丁道护的《启法寺碑》，笔法温和醇正；《董美人墓志铭》，笔力俊秀方正；《信行禅师塔铭》，浑圆顿挫间见笔力深厚，《龙藏寺碑》（图6-12）清秀挺拔，秀中带骨。

2. 唐朝时期

唐代文化博大精深、辉煌灿烂，达到了中国封建文化的最高峰，可谓"书至初唐而极盛"。唐代墨迹流传至今者也比前代为多，大量碑版留下了宝贵的书法作品。纵观整个唐

图6-12　《龙藏寺碑》

代书法，对前代既有继承又有革新。楷书、行书、草书发展到唐代都跨入了一个新的境地，时代特点十分突出，对后代的影响远远超过了以往任何一个时代。

唐代书法可划分为初唐、盛唐、晚唐三个阶段。这一时代新风格的形式，在初唐时尚处于渐变中，至盛唐、中唐之际，单是从草书领域中出现了新风，随后其诸体也别开生面，取得了发展，晚唐书法较少发展。

唐初，社会安定，经济日益繁荣，书法也蓬勃发展。朝廷定书法为国子监六学之一，设书学博士，以书法取士。唐太宗李世民喜好书法，倡导书学，并竭力推崇王羲之的书法，这对唐代书法的发展和繁荣起到了重要的作用。历代盛称的唐初四家———欧阳询、虞世南、褚遂良与薛稷代表了初唐风格，他们的作品笔法严谨工整，风骨集儒、道一体，如图6-13、图6-14所示。

图6-13 《兰亭记》
欧阳询

盛唐的书法风格由初唐的方整劲健趋向雄浑肥厚。真草更彻底地摆脱了王家书派的束缚，形成自己的新风格。这时，出现了张旭、怀素、颜真卿和柳公权等著名的书法家。他们分别在狂草和楷书方面开创了新的境界。张旭、怀素将草书的张扬之态发挥到极致，并称"颠张醉素"，如图6-15、图6-16所示；颜真卿出纳古法于新意之中，生新法于古意之外，如图6-17所示；柳公权将楷书创新，形成瘦劲露骨的新风格，如图6-18所示。

晚唐时随着国势渐衰，书法也没有初唐、盛唐兴盛。

图6-14 《大唐三藏圣教序》 褚遂良

图6-15 《古诗四帖》局部 张旭

图6-16 怀素书法

图6-17 《多宝塔碑》
局部 颜真卿

图6-18 《玄秘塔碑》局部 柳公权

六、宋朝时期书法艺术

宋朝书法崇尚意境内涵，不仅要求形式之"工"，也要求内在学养的体现。宋书内敛，不喜唐楷的风格，更钟情于晋时的行书遗风。这就要求书法家除具有"天然""功夫"两个层次外，还需具有"学识"即"书卷气"。

北宋时期，出了四位才华横溢、誉满四海的书法名家，他们分别是苏轼、黄庭坚、米芾、蔡襄，史称"宋四家"。无论是天资高的蔡襄、自创新意的苏轼，还是高视古人的黄庭坚和萧散奇险的米芾都力图在表现自己书法风貌的同时，突显一种标新立异的姿态，使学问之气郁郁芊芊发于笔墨之间，并给人一种新的审美意境。

苏轼的书法代表作品《黄州寒食诗帖》（图6-19）彰显动势，洋溢着起伏的情绪。苏轼将诗写得苍凉惆怅，而书法也正是在这种心情和境况下有感而出的。通篇起伏跌宕，迅疾而稳健，痛快淋漓，一气呵成。苏轼将诗句心境情感的变化寓于点画线条的变化中，或正锋，或侧锋，转换多变，顺手断连，浑然天成。其结字亦奇，或大或小，或疏或密，有轻有重，有宽有窄，参差错落，恣肆奇绝，变化万千。

图6-19　《黄州寒食诗帖》　苏轼

黄庭坚的行草书形成自己的风格。黄庭坚的字行书凝练有力、结构奇特，几乎每一字都有一些夸张的长画，并尽力送出，形成中宫紧收、四缘发散的崭新结字方法，对后世产生了很大影响。其代表作为《松风阁诗帖》（图6-20）。

图6-20　《松风阁诗帖》　黄庭坚

七、元、明、清时期书法艺术

1. 元代时期

元代书法"尚古尊帖"，延续性大于创新，多习晋、唐古风。此时，书法界的重要人物赵孟頫，开"赵体"，与唐楷的欧体、柳体、颜体齐名，后并称四体。赵孟頫盛年书法度之严谨，为行书的最佳范本之一。《赤壁赋》（图6-21）分行布白、疏朗从容，用笔圆润遒劲，宛转流美，风骨内含，神采飘逸，尽得魏晋风流遗韵。

2. 明朝时期

明朝初期帖学的盛行影响了书法创作，因此，整个明代书体以行楷居多，篆、隶、八分及魏体

作品几乎绝迹,而楷书皆以纤巧秀丽为美。明中期吴中四家崛起,书法开始朝尚态方向发展。祝允明、文徵明、唐寅、王宠四人依赵孟頫习古于晋唐而又各具特色。晚明期,书坛兴起一股批判思潮,书法上追求大尺幅、震荡的视觉效果,侧锋取势,横涂竖抹,满纸烟云,使书法原先的秩序开始瓦解。

祝允明的草书融合唐宋,得怀素狂草之势脉,豪迈挥洒,有纵横不羁之意,而驰不失范,中而有矩;笔法上则尤

图 6-21　《赤壁赋》　赵孟頫

得高闲之遗踪,用"侧锋而神奇出焉",得肥劲之美。其笔法遒媚丰活,备极变化,得无法之法。在草书结构上,祝允明主学黄庭坚,但又引唐草势脉,强化了黄庭坚草书舒缓的节奏,并以强劲的散点强化了草书的性情。其乱石铺街法使徐渭、傅山草书得到了极大启发。而从整体草书审美流脉而言,祝允明的草书直接奠定了晚明草书的基础。《洛神赋》(图 6-22)为其代表作。文徵明书法温润秀劲,稳重老成,法度谨严而意态生动。虽无雄浑气势,却具晋唐风致。他的书风较少具有火气,在尽兴的书写中,往往流露出温文的儒雅之气。《赤壁赋》(图 6-23)为其代表作。唐寅书法源自赵孟頫一体,风格丰润灵活,俊逸秀拔,其代表作之一为《行书七律诗轴》(图 6-24)。

3. 清朝时期

清代历经 260 余年,书法由继承、变革到创新,挽回了宋代以后江河日下的颓势,其成就可与汉唐并驾,各种字体都有一批造诣卓著的大家,可以说是书法的中兴时期。

吴昌硕的行书《盲趣》(图 6-25),得黄庭坚、王铎笔势之敧侧,黄道周之章法,个中又受北碑书风及篆书用笔之影响,大起大落,遒润峻险。郑板桥的"六分半书"(图 6-26)、金农的"漆书"(图 6-27),都极富个性与艺术表现力。

图 6-22　《洛神赋》　祝允明

图 6-23　《赤壁赋》　文徵明　　图 6-24　《行书七律诗轴》　唐寅

图 6-25　《盲趣》　吴昌硕

图 6-26　郑板桥书法

图 6-27　金农书法

中国古代十大书法家

本章小结

本章主要介绍了我国书法的起源、书法字体的分类、书法艺术的审美特征、各时期书法艺术的风格特色等内容。通过本章的学习，应能学会鉴赏书法中的抽象美感。

第七章 现代艺术设计鉴赏

学习目标

了解现代艺术设计的产生与发展，现代艺术设计的特征与分类，工业设计、视觉传达设计、环境设计的概念；掌握工业设计、视觉传达设计、环境设计代表人物与代表作品。

能力目标

能结合创作背景从不同视角鉴赏现代艺术设计作品。

第一节 现代艺术设计发展概况及特征

现代艺术设计产生于19世纪后期，到现在已走过一百多年的漫长历程。从英国的"工艺美术运动"和以法国为中心的"新艺术运动"，到"装饰艺术运动"和以"包豪斯"为核心的现代主义，现代艺术设计完成了质的根本变革，全面融入经济与科技高速发展的现代社会，对现代人物质生活和精神生活品质的提升发挥着日益显著的作用。

一、现代艺术设计的产生与发展

现代艺术设计是现代大工业生产的产物，可以说工业革命就是现代艺术设计产生的原动力。英国是最早进入工业革命的国家，工业革命给英国带来了发展的生机，也为工业产品生产提出了新的要求。为了提高工业产品的设计水平，政府联合一些设计师着手开办设计教育培训，并频繁举办贸易博览会。而在"工艺美术运动"中，莫里斯开创性地提出了美术与技术的结合，主张美术家从事产品设计，在设计思想上进行探索和研究，"工艺美术运动"成为现代设计史上第一次大规模的设计改革运动。

在现代艺术设计运动形成的过程中，被誉为"现代设计摇篮"的包豪斯起了举足轻重的作用，它在建立和完善现代设计教育体系上取得了令人瞩目的成就。直至现在，包豪斯的设计思想及其实践仍被推崇为现代主义的经典。包豪斯吸引了大量建筑师、艺术家和设计师，他们及其后继者逐渐形成了现代设计教育体系和现代设计思想，引导现代设计逐步从理想主义走向现实主义，即用理性

的、科学的思想来代替艺术上的自我表现和浪漫主义。

随着现代设计思想的发展和传播,以及经济中心的转移,以包豪斯为代表的现代主义逐步发展为声势浩大的国际主义设计运动。

后现代主义设计则将目光投向人本身。大众文化的体现,科技和经济的融入使现代设计的风格更加多样化。当代设计立足大众,融入生活,"人的需求"形成现代艺术设计的原动力,社会热点问题成为设计的素材,设计向新的领域不断扩展。

二、现代艺术设计的特征

现代艺术设计具有科技、经济和艺术三大特征,是科学技术的全面物化,是技术、材料、工艺和时代的审美的统一。作为人类一项广泛的创造性活动,它已经渗透到现代社会的方方面面,为改善人类的生存环境和生活品质发挥着巨大作用。

现代艺术设计的主要特征如下:

(1)设计是为了满足人的某种需要而进行的;

(2)设计活动是在特定条件约束下进行的创造性活动;

(3)设计活动是一个不断推进的系统过程。

三、现代艺术设计的分类

现代艺术设计以"自然—人—社会"(图7-1)作为设计类型划分的坐标点,把设计大致分为以下三个领域:

(1)工业设计:为了使用的设计,对工业产品、生活用品进行的设计。

(2)视觉传达设计:利用视觉符号来进行信息传达的设计。

(3)环境设计:对人类生存环境进行的设计。

图7-1 "自然—人—社会"与三大设计的关系

第二节 工业设计鉴赏

一、工业设计的概念及设计理念的发展

工业设计是以工学、美学、经济学为基础,有目的地开展设计,并以一定的技术手段将设计变为现实产品的活动,其最终目的和最终产品是工业产品。工业产品的范围涵盖很广,一般意义上说,大到工业机器、小到日常生活用品都属于工业设计的对象。工业设计是20世纪初工业化社会的产物,其设计理念从产生之初的"形式追随机能"发展到现今的"在符合各方面需求的基础上兼具特色"。

随着以机械化为特征的工业社会向以信息化为特色的知识社会迈进,工业设计也正由专业设计师的工作向更广泛的用户参与演变,用户参与、以用户为中心成为设计的关键词,并展现出未来设计的趋势。

广义的工业设计所涉及的领域有:产品设计——交通工具设计、生活类用品设计、电子类产品设计等;环境艺术设计——室外环境规划、室内装饰设计等;视觉传达设计——企业识别系统、使

用者接口设计等。

狭义的工业设计专指产品设计，具体包括：交通工具设计——各种动力车辆、飞行器、船艇等；设备仪器设计——工业设备、生产机器、医疗设备及仪器、工程仪器工具等；生活用品设计——文具、灯具、餐具、螺钉旋具、钳子等；家具设计——桌子、椅子、床、沙发等；电子产品设计——数码类产品、计算机、电子手表、家用电器等；家电设计——微波炉、洗衣机、家用灯具等；其他类——玩具、人机接口等。

工业设计源于工业革命带来的生产基础。在大工业时代初具规模之时，人们发现原有的手工产品的形态和传统审美无法与工业化的批量生产模式对接。产品形式出现两种分化：一是千篇一律，形式呆板但价格低廉的工业产品，它们或生硬模仿原有的手工产品的形式，如在金属材质上刷漆模仿出木头的肌理，或直接放弃装饰成本，只有裸露的外形和单纯的使用功能；二是以传统手工工艺制作的产品，其在形式上保留了传统的美感，但制作费用高，与工业产品比较产量低、缺乏价格优势。第一种形式的产品与人类自发的审美趋向相违背，而第二种形式虽具有美感却无法让大多数人有机会享用。以此为问题的源头，在后来长达一个多世纪的时间里，许多设计理论家和实践者投入了毕生的精力进行探索，寻找问题的解决之道。

探索过程中的"第一站"就是前面叙述过的"工艺美术运动"。工艺美术运动是整个探索工程的起点，它为整个探索确定了一个基调——产品设计中审美的重要性，好的设计理念是要使产品既符合美学价值又可以被大多数人享用，使更多的人享受到有品质的生活。到了新艺术运动时期，美术工艺运动中没有解决的手工作业成本高、产量低的问题更加凸显。讲求装饰效果的新艺术运动风格设计，形式富有美感但成本过高，成为只能被少数人享用的奢侈品，反而在设计普世价值的相反道路上越走越远。

功能主义，摒弃了以往将形式美放在重要位置的设计观念，以便于生产、便于使用为原则，探讨造型与机能的关系。设计形式建立于"方法和功能"之上，"形式追随功能"。就此而言，"包豪斯"在教学中讲求应用性，要求学生了解材料与工艺，避免设计与生产实用的脱节，为兼具外观与功能性设计的产生奠定了基础。

"二战"后，设计逐渐走向理想化、成熟化，20世纪四五十年代的设计除考虑造型、机械功能之外，还须另外考虑到产品生命周期和创造使用者的需要。自"二战"起被重视的人体工程学蓬勃发展起来。同时，设计开始结合时代趋势与消费者的需求，并通过市场分析和产品规划来界定产品参数，以满足消费者的兴趣。到了20世纪八九十年代，随着商业化的成熟，产品设计也逐渐从针对产品的设计真正转向"为使用者而做的设计"。20世纪末21世纪初，"绿色设计"思潮成为设计行业的新热点，工业设计中也有积极加入低能耗、无污染能源应用的新趋势。

二、现代工业设计代表人物与代表作品

亨利·凡·德·威尔德是新艺术运动时期比利时的建筑师、设计师、教育家，曾一度成为德国新艺术运动的领袖，是德意志制造联盟创始人之一。他强调设计的工艺和装饰都要讲求理性；同时，他又坚持个性化设计，反对标准化使设计千篇一律。他曾在德意志制造联盟的年会上抵制穆特休斯的标准化主张。此争论在相当长的时间内成为德国设计美学争论的焦点，以亨利·凡·德·威尔德的胜利告终。亨利·凡·德·威尔德的理论与实践，对比利时、德国乃至欧洲的现代设计的发展都产生了很大影响。其作品具有新艺术运动的普遍特点——采用取材于自然的装饰元素，具有天然的有机曲线造型（图7-2和图7-3）。

图7-2 调味杯 亨利·凡·德·威尔德

图 7-3　家具设计　凡·德·威尔德

查尔斯·马金托什是新艺术运动时期英国设计的重要代表人物，同时也是当时英国格拉斯哥设计流派的重要成员。他于 1868 年出生于格拉斯哥。其设计内容涉及建筑设计和产品设计，具体包括建筑、家具、室内、灯具、玻璃器皿、彩色玻璃、地毯和挂毯。其设计的高背椅（图 7-4）以其独特的造型设计成为设计史上的经典，其他家具设计也都在形式上独树一帜，别具风格（图 7-5）。

格里特·托马斯·里特维尔德是荷兰风格派的代表人物，著名的建筑与工业设计师。他在 1919 年设计的红蓝椅（图 7-6）是设计史上具有强烈标志性和争议性的作品。该座椅全部为木质结构，构成椅子的 13 根木条互相垂直，形成椅子的空间结构。该座椅各结构间用螺钉紧固，以原色涂刷表面。红色的靠背和蓝色的坐垫、把手、椅腿，并以少量的黄色做局部的点缀。其以最简洁的造型语言和色彩，表达了深刻的设计观念。

马歇·布劳耶出生于匈牙利，1920 年曾在维也纳艺术学院学习，后成为包豪斯学院的第一期学生，毕业后留校任教。他于 1925 年设计了世界上第一把钢管椅子，并以他的老师瓦西里·康定斯基命名，取名为"瓦西里椅"（图 7-7）。

沃尔特·提格是美国最早的职业工业设计师之一。他最初从事平面设计，于 20 世纪 20 年代中期开始从事产品设计。1928 年，他为柯达公司设计了新型大众型照相机——柯达·名利（图 7-8）。该款相机机体以金色条带和黑色条带平行相间，具有强烈的装饰性。

【经典示例】红蓝椅子赏析

图 7-4　高背椅　查尔斯·马金托什

图 7-5　家具设计　查尔斯·马金托什

图 7-6　红蓝椅　格里特·托马斯·里特维尔德

图 7-7　瓦西里椅　马歇·布劳耶

图 7-8　柯达·名利　沃尔特·提格

第三节　视觉传达设计鉴赏

一、视觉传达设计的概念

1. 视觉传达

视觉传达是人与人之间利用"看"的形式所进行的交流，是通过视觉语言进行表达传播的方式。不同地域、肤色、年龄、性别、语种的人们，通过视觉及媒介进行信息的传达、情感的沟通、文化的交流，视觉的观察及体验可以跨越彼此语言不通的障碍，消除文字不同的阻隔，凭借对"图"——图像、图形、图案、图画、图法、图式的视觉共识获得理解与互动。

视觉传达包括"视觉符号"和"传达"两个基本概念。

（1）"视觉符号"，是指人类的视觉器官——眼睛所能看到的能表现事物一定性质的符号，如摄影、电视、电影、造型艺术、建筑物、各类设计、城市建筑，以及各种科学、文字，也包括舞台设计、音乐、古钱币等。

（2）"传达"，是指信息发送者利用符号向接受者传递信息的过程，它可以是个体内的传达，也可能是个体之间的传达，如所有的生物之间、人与自然、人与环境及人体内的信息传达等。它包括"谁传达""把什么传达""向谁传达""效果、影响如何"这四个问题。

2. 视觉传达设计

视觉传达设计（Visual Communication Design）是指利用视觉符号来传递各种信息的设计，简称为视觉设计。其中，设计师是信息的发送者，传达对象是信息的接受者。

视觉传达是当代新兴起的一个学术概念，视觉就是人们所看到的，传达则是通过某种形式表达出来。视觉传达设计体现着设计的时代特征和丰富的内涵，其领域随着科技的进步、新能源的出现和产品材料的开发应用而不断扩大，并与其他领域相互交叉，逐渐形成一个与其他视觉媒介关联并相互协作的设计新领域。

在现代社会中，视觉传达设计主要是为现代商业服务的，它起着沟通企业—商品—消费者的桥梁作用。视觉传达设计是主要以文字、图形、色彩为基本要素的艺术创作，在精神文化领域以其独特的艺术魅力影响着人们的感情和观念，在人们的日常生活中起着十分重要的作用。

二、视觉传达设计的分类

视觉传达设计从大的方向分类，主要包括平面设计、多媒体设计、动画设计、装饰设计等。其内容主要包括印刷设计、书籍设计、展示设计、影像设计、视觉环境设计（即公共生活空间的标志及公共环境的色彩设计）等。

从造型的角度，视觉传达设计可分为：二维空间的平面设计，包括招贴广告、摄影、标志、招贴、字体等设计；三维空间的立体设计，包括包装、立体广告、展示、建筑、产品、陈列等设计；四维空间的设计，包括电视电影广播、动画、舞台等设计。

三、视觉传达设计代表人物与代表作品

雷蒙德·罗维，美国著名设计师，生于法国，1919年移居美国。他在纽约以橱窗设计起家，并

先后为 Vogue、Harper's 等时尚杂志作插图设计，凭借着独特的艺术风格，逐渐稳固了其著名设计师的地位。其设计的领域十分广泛，从飞机、轮船等交通工具到包装、产品标志都有涉足，曾为许多知名品牌设计标志。1934 年，罗维为冰点冰箱（图 7-9）设计了一个崭新的形象。在这一设计中，冰箱首次被以流线型的设计形式设计，外形采用大圆弧与弧形，浑然一体的箱体使其看上去简洁明快。冰点冰箱登陆市场之后，年销量从 60 000 台直线飙升到 275 000 台。1936 年，罗维为宾夕法尼亚铁路局设计的 S-1 火车车头同样采用流线型外观，不仅外形完整、流畅，而且简化了维护过程，从而降低了生产成本。罗维的设计获得如此大的成果，以至于美国宇航局于 1967—1973 年将其聘为常驻顾问，参与土星—阿波罗与空间站的设计。《纽约时报》曾评论道："毫不夸张地说，罗维先生塑造了现代世界的形象。"罗维的知名平面设计有：好彩香烟盒（图 7-10）、壳牌标志（图 7-11）、英国石油公司标志（图 7-12）、埃克森石油公司标志（图 7-13）、可口可乐新瓶（可口可乐的玻璃瓶归于平面设计中包装设计的包装容器设计一项）（图 7-14）等。

冈特·兰堡，德国设计大师，世界三大设计师之一。其设计作品追求艺术的自由与诗意的表达，将理性主义与精神分析的因素反映在其作品中。其招贴作品《土豆系列》（图 7-15）以德国传统食物——土豆为主题，结合自己在"二战"中的经历将土豆进行分离处理，赋予土豆以民族情感。兰堡将轮廓线和色彩——绘画中最能表现区域的两大元素运用到了招贴中。在《土豆系列》中，土豆被人为地分割，外部在黑色底色上形成分明的轮廓线，中间加上高纯度的色彩渲染，从而成为若干部分，形成了强烈的视觉效果。

图 7-9　冰箱设计　罗维

图 7-10　好彩香烟　罗维

图 7-11　壳牌标志　罗维

图 7-12　英国石油标志　罗维

图 7-13　埃克森石油公司标志　罗维

图 7-14　可口可乐新瓶　罗维

图 7-15　土豆系列　冈特·兰堡

福田繁雄，日本现代平面设计大师，世界三大平面设计师之一，是国际上最引人注目、最具有个性特征的平面设计家。福田繁雄于1932年出生于日本，毕业于东京国立艺术大学。他既深谙日本传统，又掌握现代感知心理学。他的作品紧扣主题，形式简洁却又富于幻想，结合各种视知觉现象，产生与众不同的幽默感与图形情趣。因其在设计理念及实践上的卓越成就，福田繁雄教授被西方设计界誉为"平面设计教父"。福田繁雄的招贴设计总是能够做到弃旧图新，并系统地将各种创意、革新加以融会贯通，反映出他主观想象力的飞跃，以及控制和营造作品的匠心。《1945年的胜利》海报（图7-16）、《第九交响曲》海报（图7-17）、《F》海报（图7-18）、《京王百货宣传海报》（图7-19）都是福田繁雄的著名作品。

图 7-16 《1945年的胜利》海报 福田繁雄

图 7-17 《第九交响曲》海报 福田繁雄　　图 7-18 《F》海报 福田繁雄　　图 7-19 《京王百货宣传海报》 福田繁雄

第四节　环境设计鉴赏

环境设计是在工业化的发展引起一系列的环境问题，人类的环境保护意识加强后，才逐渐产生的设计概念。环境艺术设计作为一门新兴的学科，是第二次世界大战后在欧美逐渐受到重视的，它是20世纪工业与商品经济高度发展中，科学、经济和艺术结合的产物，将实用功能和审美功能作为有机整体统一起来。

一、环境艺术设计的概念

"环境艺术"是一个很大的范畴，综合性很强，是指环境艺术工程的空间规划、艺术构想方案的综合计划，其中包括环境与设施设计、空间与装饰设计、造型与构造设计、材料与色彩设计、采光与布光设计、使用功能与审美功能的设计等，其表现手法也是多种多样的。著名的环境艺术理论家多伯（Dober）解释道：环境设计"作为一种艺术，它比建筑更巨大，比规划更广泛，比工程更富有感情。这是一种爱管闲事的艺术，无所不包的艺术，早已被传统所瞩目的艺术；环境艺术的实践与影响环境的能力，赋予环境视觉上秩序的能力，以及提高、装饰人存在领域的能力是紧密地联系在一起的"。

在我国，环境艺术设计的叫法始于20世纪80年代末，当时的中央工艺美术学院室内设计系仿效日本，将院系名称由"室内设计"改成"环境艺术设计"。

所谓的"环境艺术设计"就是指室内装饰、室内外设计、装修设计、景观园林、景观小品（场景雕塑、绿化、道路）建筑装饰和装饰装潢等。另外，还包括城市规划。尽管叫法很多，但其内涵相同，都是指围绕建筑所进行的设计和装饰活动。

环境设计的中心课题是协调"人—建筑—环境"的相互关系，使其和谐统一，形成完整、美好、舒适、宜人的人类活动空间。当代人的环境需求表现为回归自然、尊重文化、高享受和高情感的多元性、自娱性与个性化倾向。

二、环境设计代表人物与代表作品

法国建筑设计师古斯塔夫·埃菲尔最著名的代表作就是矗立于法国战神广场的埃菲尔铁塔（图7-20）。埃菲尔铁塔建于1889年巴黎世界博览会之前，是一件新艺术运动风格的建筑作品。塔高320多m，4个塔墩由水泥浇筑，塔身全部由钢铁以铆钉连接，整座塔由1万多个金属部件、几百万个铆钉构成。铁塔共有三个处于不同高度的平台，塔顶可供观光。

安东尼·高迪，著名的西班牙建筑设计大师，也是新艺术运动时期十分重要的一名人物。高迪从观察中发现自然界并不存在纯粹的直线，"直线属于人类，曲线属于上帝"。高迪极力地在自己的设计中将哥特风格与自然主义的装饰元素结合在一起——如米拉公寓（图7-21）、神圣家族大教堂（图7-22）。在他的作品中几乎找不到直线，大多采用充满生命力的曲线与有机形态的物件来构成一栋建筑。其作品仿佛魔幻童话里的建筑，其夸张的艺术风格导致对其作品的评价往往呈现极端批判和狂热推崇的两极化。

图7-20 埃菲尔铁塔
古斯塔夫·埃菲尔

图7-21 米拉公寓　安东尼·高迪

图7-22 神圣家族大教堂
安东尼·高迪

第七章　现代艺术设计鉴赏

霍塔，比利时著名设计师，比利时新艺术风格的奠基人。霍塔在设计中擅长使用自然曲线，他利用模仿植物卷曲的线条将整个空间装饰成一个整体，活泼灵动的曲线造型赋予空间明快、诗意的色彩。他设计的空间与传统方形结构、空间封闭分割的形式不同，更加通畅、开放，充满自然美感。霍塔旅馆（图7-23）是其新艺术风格感强烈的代表作品。

弗兰克·劳埃德·赖特，出生于美国，是现代设计史上一位重要的建筑设计大师，现代主义建筑四大建筑师之一。赖特曾工作于建筑师阿特勒和沙利文的建筑事务所，并受到两人设计理念的影响。他认为好的建筑设计应该与周围环境和谐共存，同时，他也强调对现代工业化材料的运用和建筑与新的技术的结合。其作品多结合建筑环境展开设计，如流水别墅（图7-24）、朗香教堂（图7-25），与四周形式形成共生，带有东方哲学中人与自然和谐共生的审美形态。

图 7-23　霍塔旅馆　霍塔

图 7-24　流水别墅　赖特

图 7-25　朗香教堂　赖特

本章小结

本章主要介绍了我国书法的起源，书法字体的分类，书法艺术的审美特征，各时期书法艺术的风格特色等内容。通过本章的学习，应能学会鉴赏书法中的抽象美感。

参考文献

[1] 中央美术学院美术史系外国美术史教研室. 外国美术简史[M]. 北京：高等教育出版社，1990.
[2] 中央美术学院美术史系中国美术史教研室. 中国美术简史[M]. 北京：高等教育出版社，1990.
[3] 王受之. 世界现代设计史[M]. 2版. 北京：中国青年出版社，2015.
[4] 田卫平. 中国美术史[M]. 3版. 长沙：湖南大学出版社，2015.
[5] 叶经文. 美术鉴赏[M]. 北京：中国人民大学出版社，2009.
[6] 王其钧. 中国工艺美术精品解读[M]. 北京：机械工业出版社，2008.
[7] 李伟权，李时，关莹. 艺术鉴赏[M]. 北京：清华大学出版社，2013.
[8] 彭琛，马春明，周松竹. 大学艺术鉴赏[M]. 北京：北京工业大学出版社，2013.
[9] 杨辛，谢孟. 艺术欣赏教程[M]. 2版. 北京：北京大学出版社，2014.